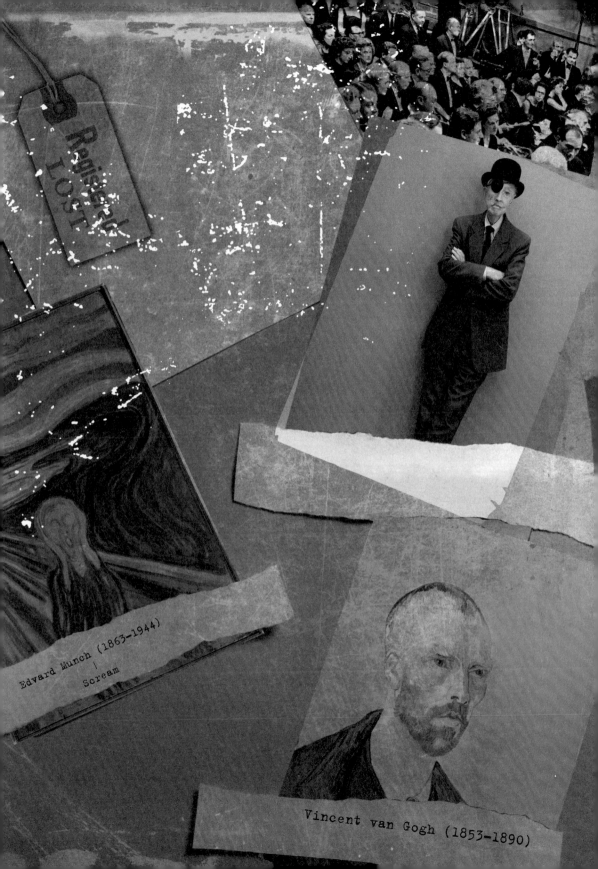

Regisaud
LOST

Edvard Munch (1863-1944)
|
Scream

Vincent van Gogh (1853-1890)

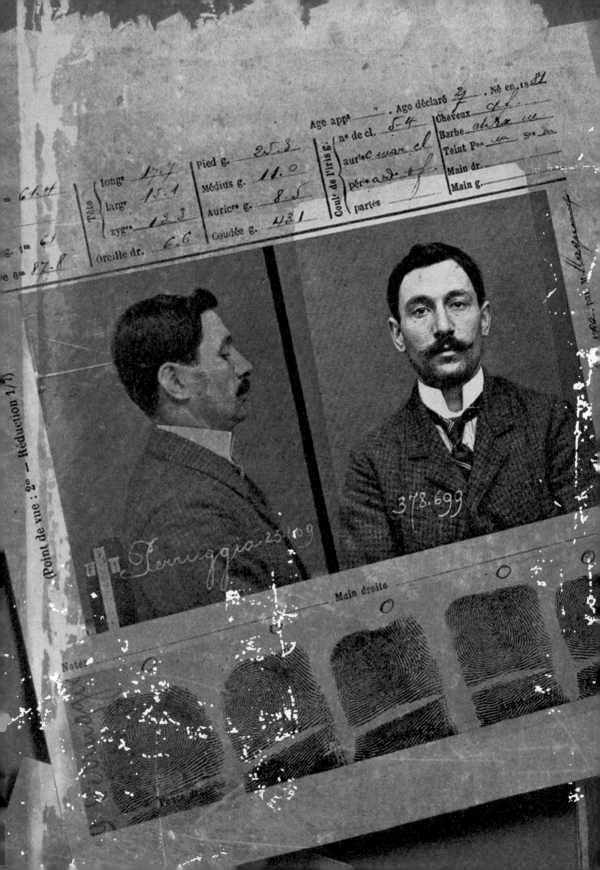

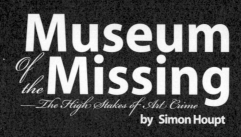

Museum
of
the Missing
—The High Stakes of Art Crime
by Simon Houpt

空畫框
藝術犯罪的內幕

賽門・胡伯特─著
黃麗絹─譯

典藏

目次 *contents*

感謝誌 Acknowledgments

麥迪遜出版社（Madison Press Books）很榮幸能夠與賽門‧胡伯特（Simon Houpt）合作，他將晦澀的藝術竊盜世界，生動地呈現在我們的眼前。感謝Jonathan Webb、Carolyn Jackson、以及Cathy Fraccaro不遺餘力地投入這項計畫的編輯工作；也要感謝Linda Gustafson出色的設計以及Peter Ross精美的插圖。

這本書能夠完成順利製作，要感謝各界對這項計畫的協助與支持，包括洛杉磯警察局的藝術偷竊資料庫的Donald Hrycyk；美國聯邦調查局的Betsy Glick、James Margolin、James Wynne；西班牙通訊社（Espadaña Press）的Richard Perry；川西法尼亞（Transylvania）大學圖書館的Susan Brown；以及慷慨提供照片的所有博物館、資料館、私人藏家們，也感謝他們不吝回答我們提出的所有疑問。

最後，我們萬分感激朱利安‧瑞德克里夫（Julian Radcliffe）以及倫敦失竊藝術品登錄組織（Art Loss Register）的全體員工對這項計畫所投入的熱忱與貢獻，感謝他們撥冗提供他們的專業知識。

空畫框—藝術犯罪的內幕

許多人與機構在我為本書進行研究與撰寫時，給予極大幫助。由於保密協定的關係，在此我不能提到某些人的名字，但是我想對加拿大、美國與歐洲的一些私家偵探及博物館人員致謝，他們毫不吝惜地提供其對於保全與藝術竊盜領域的體認。我要感謝那些告訴我公開紀錄的人，其中包括費城聯邦調查局的Robert Wittman，以及倫敦的Mark Dalrymple。還要感謝從紐約到倫敦的圖書館人員，他們沒有因我提出不尋常的要求而怯步。

我極為尊重Elizabeth Simpson、Konstantin Akinsha與Jonathan Petropoulos等歷史學家與記者的工作，以及他們在羅耀拉大學（Loyola University）文件計畫（The Documentation Project）的共同努力，這些資料對我在第二章的內容研究助益極大。

在陰鬱的美術館、拍賣場、藝術竊盜，尤其是戰爭時期劫掠藝術品等的世界裡，有偽裝成事實的大量誤謬、毫無根據的推測及草率的報告。我儘量確認本書的內容沒有錯誤。若讀者對內文有意見，歡迎經由麥迪遜出版社與我聯絡。

感謝編輯Jonathan Webb提供我有力的綱要，使我得以將內容建立其上，也謝謝麥迪遜出版社的每一位成員，像是耐心與穩健的Shima Aoki，特別還有眼光獨到且聰慧過人的Oliver Salzmann。

我要特別感謝Rosemary、Sasch與Micheal，因為他們瞭解這個故事的重要性。
謹以本書獻給我的藝術家雙親。

——賽門‧胡伯特Simon Houpt

1994年，竊賊擊破挪威奧斯陸國家畫廊的窗戶進入後，他們帶著孟克的作品《吶喊》（The Scream）離開。幾個月後，這幅失竊畫作被尋獲。而第二個版本的《吶喊》，2004年在孟克美術館被偷。

藝術品的地下交易

當你逐頁翻閱本書時，你將會了解藝術竊賊已成為一個全球性的問題，而這種犯罪行為卻深深影響我們每一個人。由「失竊藝術品登錄組織」（the Art Loss Register, London）尋回的遺失作品中，近乎一半的作品是在失竊國家之外被尋獲。由於藝術品是高價的交易，因此從原國家攜出後價格將變得更高。這其中涉及數字驚人的金錢交易，包含黑幫的犯罪行為及我們無法估計更無法取代的文化資產損失。但除了義大利，藝術竊賊在全球執法單位的犯罪名單中，皆屬於較後處理的案例。為什麼會是這樣子呢？

很不幸的，大眾不明瞭這件事情的嚴重性，所以選舉出來的政治人物也不願將納稅人的錢，編列預算在相關的犯罪案件上。國際刑警

組織（International Police Organization，Interpol）也只能幫助其他的警察做資訊分享，並沒有處理調查案件的權限。

理論上，可行的解決方式之一是失竊藝術品國際資料庫的建置。如果每個人在進入藝術市場交易前，都能先查閱這個資料庫，任何一件獨一無二的藝術品（很明顯的，這將包括那些最有價值的遺失藝術品）將能夠被認出且尋獲。如果能遵照此流程來進行，不僅能夠尋回遺失的作品，同時也能夠發展出數量可觀的資料庫，將買方與賣方的犯罪智慧聯繫網路展露出來。藝術品因脫手困難，相對對竊賊而言藝術品變得愈來愈沒有價值，因此藝術界將漸漸減少相關犯罪的產生。

已有事實證明：系統化的搜尋是有效的。1992年，「失竊藝術品登錄組織」首度對拍賣公司提供只有二萬筆的小型資料庫給拍賣公司。當時，「失竊藝術品登錄組織」為蘇富比（Sotheby's）及佳士得（Christie's）二家拍賣公司，在例行性的資料搜尋中，每5000筆即有一筆查詢配對成功的資料。通常，這些被偷的作品皆被指派給一名操控者或黑貨市場，並與那些竊賊緊密結合。經過這幾年來，資料庫規模與日俱增——目前，資料庫累積資料的數量約有十七萬筆——而實際上，配對成功的筆數下降至每11000筆才有一筆。這部份是因拍賣公司本身對拍賣流程緊密掌控；更重要是，部份出處有質疑的藝術品，會造成拍賣的風險因此減少拍賣公司拍賣藝術品的意願。近來，當失竊的藝術品在聲譽卓著的拍賣場或藝術經紀商的倉庫被發現時，它在黑貨市場寄售的機會高於藏家的收購，因為藏家通常在購買藝術品前都會做足準備功夫，以確認藝術

品出處無虞。

為什麼需要花那麼久的時間，才能讓藝術品的交易接受「失竊藝術品登錄組織」是做事前準備的研究基礎？例如：二手車商接受失竊車輛資料庫的實際應用是重要的做法。

這是因為藝術品的交易缺乏管理。藝術交易的相關單位控管比較彈性，全然依賴所屬會員的訂購，幾乎沒有能力強制規範。許多的藝術經紀商斷然否認這是一個問題。有些經紀商甚至厭惡有這項成本支出。也因此需要時間與相關的努力才能累積資料庫的研究成果，也就是讓失竊品歸還給它的合法擁有者，獲得大多數人的支持。這必然也引出不利的影響，如經紀商的信譽問題。甚至，所有的經紀商都視他們擁有的資源與顧客資料是極為機密的商機，因此並不願意做出任何存在風險的動作。

當失竊藝術品在藝術與古董拍賣年度總營業額中，雖占極小的比例，卻有高額的利潤。藝術經紀商發現失竊的藝術品時，多半會將此作品用比真正價格還低的金額購入。而更多的時候是，經紀商故意將自己做為「睡眠者」（sleeper），也就是說，藝術品不是以真實的面貌被認知，而是因結果而被要求多一份的議價空間。換言之，失竊藝術品是有利可圖。所以，我們對於主要的拍賣公司、最具聲譽的藝術經紀商及最具聲望的義賣會（例如：Maastricht）皆不願意讓資料庫成為藝術品買賣的標準流程，不需要太過訝異。

幸運地，在許多的國家，相關法令都在改變中。過去，買主只要

提出獲得某件失竊物品的正當性，就能夠主張擁有此失竊物的所有權；漸漸地，買主還必須出示可被查核的相關物證，像是完整的作品資料或合法來源的證明。作品來源在過去主要是與證明作品的真實性有關，而現在，作品的歷史紀錄則可能在對此作品擁有權的爭論上成為一有力的辯護。（近年來由於大屠殺而散佈在各地的收藏品則在歷史紀錄上有特殊的重要意義。）現在大部分的博物館和藏家在購買作品時則會要求搭配完整的作品來源以及相關的研究證明書。

儘管如此，尋回失竊的藝術品需要整合通盤的策略。特別重要的是，必須勸阻竊案的受害者在沒有通知警方下私自贖回失竊品，這樣的行為對雙方都有利但通常是違法的。支付賞金（在警方的許可下）給提供有利的情報者與支付竊盜贖金兩者之間有很明顯的差距。在竊賊的脅迫下支付贖金，且沒有警方的許可，這樣的行為反而是鼓勵犯罪。

越來越多媒體報導成功尋回與查獲藝術品的故事，而非珍貴藝術品的損傷。失竊藝術品登錄組織也努力地打擊竊賊和提升大家對於藝術品認知的推廣。如同這本劃時代的《空畫框——藝術犯罪的內幕》，也希望提升大家對於藝術犯罪的認識。

朱利安・瑞德克里夫
倫敦失竊藝術品登錄組織主席

導言

這是讓世人最縈繞於懷的藝術品了！

它沒有畫布，沒有油彩，也沒有藝術家簽名。正式的估價會認為這幅畫並沒有價值。只不過是一個亮金色的木框，畫於深色的褐色畫布上，並懸掛在畫架。1990年，一個深冬的夜晚，《音樂會》被發現是荷蘭藝術家維梅爾的三十六件名作之一。就像維梅爾的許多畫作，《音樂會》充滿謎樣的話題。它靜靜的迫使觀者將它帶入眼簾，堅持將觀者帶入沈思。在波士頓伊莎貝拉·史都華特·加德納博物館二樓的荷蘭廳中，有張覆蓋亮綠色維多利亞花布的寬背椅，就放在畫架前，如此謙恭的擺放者，讓參觀者能暫停下來，探究這

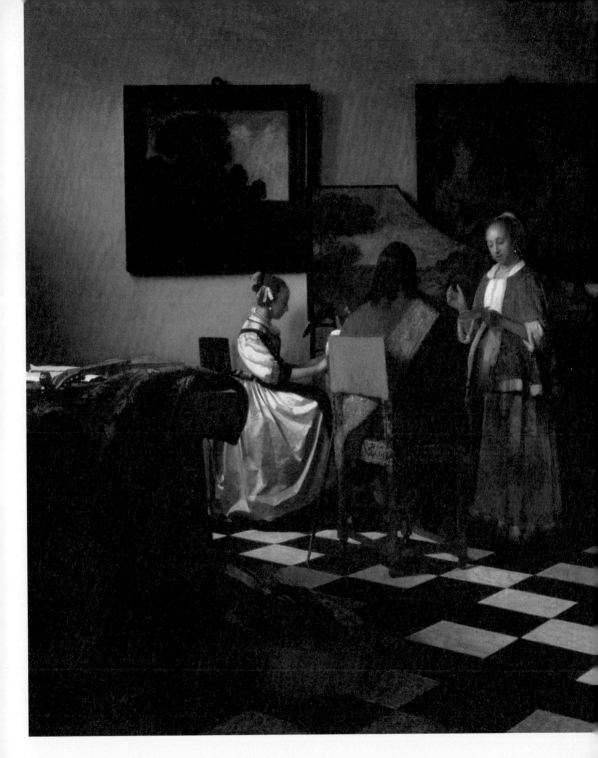

1990年《音樂會》（The Concert）在波士頓加德納博物館的荷蘭廳失竊，它是維梅爾繪畫中期的作品之一，大約繪於1664－1667
年。如今依然去向不明。

幅畫框承載的許多秘密。

1990年，波士頓市民沉浸在歡慶聖派屈克節後的宿醉氣氛時，有兩名竊賊洗劫加德納博物館，搶奪維梅爾及其他十二件藝術珍品，其中包括三件林布蘭特、一件富林克作品及最具神秘感的《音樂會》。如今，如果你造訪加德納博物館，你將見到讓人心痛的場面：那張椅子注視空畫框，彷若讓人進入永遠遺失的冥思中。

1924年，伊莎貝拉・史都華特・加德納過世時，她的遺囑明定博物館必須保持原樣，隨著她的離去，博物館也將凍結在時間流轉中。

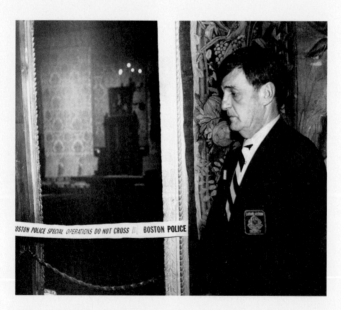

1990年3月加德納博物館的荷蘭廳有作品失竊後，早上可見保全人員站於廳外。

對全世界面對藝術品失竊的博物館館員來說，時間的確停留在藝術品被竊的那一天，就像心愛的人消失無蹤般，失竊的藝術品讓人悵然若失。因此，時間就停駐於荷蘭廳中，但並不如加德納的希望停止於1924年，而是在1990年3月18日，當這起竊案發生，象徵這間展覽室的心臟被撕裂，有了巨大且重要的改變。

時間亦靜止於世界上其他成千上萬的地方。巴黎的羅浮宮，時間停留於1998年5月3日，當小偷將柯洛的《賽夫爾的小路》具撫慰作用的田園風景畫從畫框中取出時，趁館員沒發現而悄然帶走。時間也駐留於2004年8月22日的挪威奧斯陸的孟克美術館，當二個蒙面的武裝歹徒，闖進美術館，強迫到訪美術館的七十位觀眾趴在地上，強奪孟克的《聖母像》（Madonna）及《吶喊》後，溜進接應的車子快速逃走。同樣的，時間也停留於1972年9月4日的蒙特婁美術館，當小偷從天窗降下，並在深夜綑綁孤立的保全後，掠奪十八幅畫作及其它文物，包括：一件林布蘭特、二幅柯洛、一件老布勒哲爾、一件根茲勃羅、一件德拉克洛瓦和一件魯本斯的作品。

唉，並不是每間失竊的美術館就堅持停滯在過往的案發當日。在過去的幾十年間，倫敦的維多利亞與亞伯特博物館，悲劇性的定期遭受竊賊的光顧。

藝術竊盜是一門大生意。失蹤畫作及雕塑的數量可能有超過十萬件。在法國里昂的國際刑警組織，相信藝術品與古董的失竊市場是

全世界黑市活動的第三名，緊接在毒品及槍械買賣之後。預估每年將近有美金15億到60億的交易金額。如果，我們能暫時將金錢放一邊，只討論文化上的損失將更為巨大。藝術體現我們的社會，粹煉出我們的熱忱，展現科學無法提供的觀看世界的另一種方式。當一件畫作失蹤，我們全人類也就損失一件共同的文化資產。

想像一下：如果你能夠收集到所有失竊的作品於一室，那你將會擁有一座世界級的博物館──內容是不預先規畫主題的偶發策劃，但含蓋範圍卻包羅萬象。其中包括數以萬計的精緻繪畫、版畫、雕塑、素描與其它的稀有珍品等，充斥古代大師及現代英雄人物、夢幻般的風景畫和諷刺性的普普藝術。

這座失竊博物館可能會擁有150幅林布蘭特作品及500件畢卡索作品。你可以邀遊文藝復興藝廊來激賞拉斐爾及提香、達文西與杜勒、魯本斯及卡拉瓦喬的作品。而印象派專區則包括雷諾瓦與竇加、莫內、馬內、馬諦斯、畢沙羅和他的朋友與昔日學生塞尚的作品。你也可以跳過西洋美術史，來認識維梅爾與梵谷、康斯塔伯及透納、達利及米羅、波洛克與沃荷的作品。雖說掛在這座想像博物館中的作品不是我們所擁有的，不過它們可是西方收藏的文化資產，而它們的缺席將使得我們全人類更加地貧乏。

回到真實世界，波士頓加德納博物館將所有的空畫框依然保持在上世紀的場景，為依莎貝拉帶來喜悅的情境中。那些畫框如同亡魂的

召喚，重建加德納的獨特視野，並做為在全世界的博物館、藝廊及私宅中成千上萬失竊藝術品的隱喻。它們對大眾申斥著對待藝術竟以如此奴役的方式——將藝術價值飆升至如此高價，使得小偷無法抗拒——但是，又是如此怪異而冷漠的對待，警察與相關的政府單位並未將藝術犯罪做為優先查緝的重要案件審理。

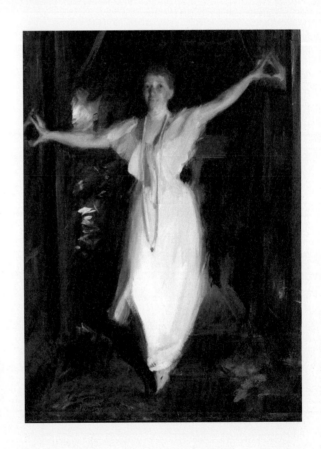

伊莎貝拉的朋友安德斯‧雷納德‧左恩，於1894年畫了這張畫像，這是當伊莎貝拉‧從她的威尼斯陽台觀看大運河煙火的情景。

chapter.1

Art as a Commodity

藝術?! 商品?!

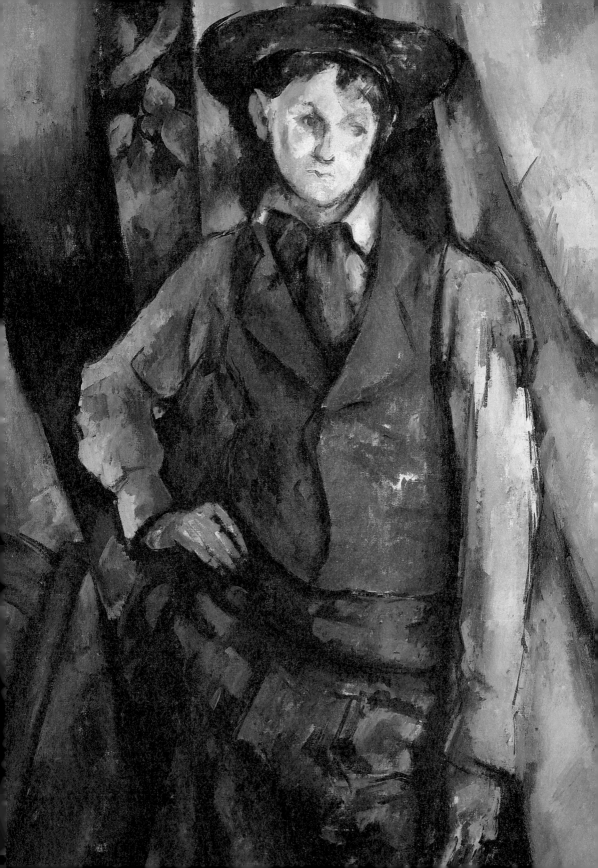

藝術偷竊是一種疾病，逐漸侵蝕藝術市場的核心。如同寄生蟲只能在健康的宿主身上茁壯生長，藝術偷竊是一種傳染病，只因藝術品的價格在數十年間飛揚高漲。

如果你想尋找事物開始改變的時刻，宿主如此活躍，任何自我尊重的寄生蟲也無法忽視的時刻，你必須回到1950年代晚期的倫敦。在長期的戰後物質缺乏，倫敦的經濟因國際交流的解禁而起飛，英國與其他國家的貨幣自由流通，社會瀰漫欣欣向榮的氛圍。

1958年10月15日的夜晚，一千四百位賓客聚集在倫敦最時尚的新龐德街的蘇富比總部。當晚只有七件畫順利拍出，這些畫來自大戰前逃離納粹的柏林銀行家佳克柏・高德史奇密得：兩件塞尚、一件梵谷、一件雷諾瓦與三件馬內。這些作品高價賣出證實市場對印象派與後印象派的畫在加溫中。這晚也能夠提供針對少數顧客精明銷售的案例，它是如何改變整個產業的走向，航向最頂層。

蘇富比的新總裁彼得・塞索・威爾森，是前MI5的經紀人也是頑強的推銷者，曾經說服被廢黜的埃及王法洛克，讓蘇富比的倫敦拍賣處銷售他的收藏。在威爾森的督導下，英國女王伊莉莎白也

1958年蘇富比舉辦的特定貴賓拍賣會，是蘇富比總裁威爾森的點子。他華麗炫目的黑領結晚宴服，吸引廣大媒體的注意。

1890年，塞尚的印象派作品《穿紅背心的男孩》（Le Garçon au gilet rouge）1958年由蘇富比拍出，成交價是六十一萬美元。這位長髮男孩是專業模特兒。

首度蒞臨蘇富比的預展,欣賞即將拍賣的印象派作品。

威爾森認為1958年高德‧史奇密得的銷售案,帶給拍賣市場嶄新的光環。蘇富比也首度出版函括所有作品的全彩圖錄,這個創舉很快成為拍賣公司必要的行銷手法。會場上備有電視讓過多的參觀人潮能從中觀看會場的狀況。而且,他精心地將拍賣會安排為拍賣前的晚宴——十八世紀以來,蘇富比首次這麼做——並要求參加者依照上流社會禮儀,穿著黑色領結與晚宴服。

多年來,社會名流都認為拍賣會難登大雅之堂。藝術品的銷售由私人藝術經紀商處理,非大眾所能窺探。經紀商受到舊金融傳統的支持,在上流名士之間買賣藝術品。拍賣奴隸的聯想使美國的拍賣會低迷,因為奴隸曾跟牛隻一樣,在全國各地拍賣。在大西洋的兩岸,拍賣會的主事者跟演員雷同沒有社會地位和道德,他們都是為了錢能作任何事的自甘墮落之輩。

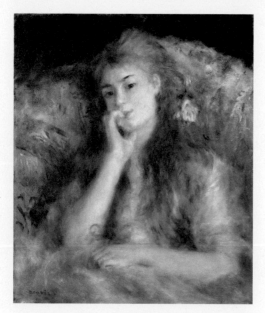

雷諾瓦的《坐著的少女》(Young Woman Seated, 1876－1877)是高德‧史奇密得1958年在蘇富比賣出的畫作之一。

《穿紅背心的男孩》在倫敦蘇富比的預展會場，讓受邀貴賓欣賞。這件作品成交價飆到上次成交紀錄的五倍。
目前由華盛頓國家畫廊收藏。

所以看到演員柯克・道格拉斯與溫斯頓・柴契爾爵士的夫人首席芭蕾女伶瑪格特・佛泰恩及小說家桑莫塞特・摩格漢同聚在一間屋子讓人有點吃驚。威爾森招呼貴賓並且接待投標者完成交易。前五項藝術品的投標熱絡，接著是編號六號，塞尚的《穿紅背心的男孩》。拍賣時，競標價格直線上揚，兩位紐約經紀商各自代表不具名的藏家展開拉鋸時，群眾不可置信的沉默。價格飆到二十二萬英鎊（約六十一萬美元），其中一位經紀商終於失望的放棄，震驚的群眾爆出持續而激動的掌聲。當時他們不知道，此筆成交價是上次成交的五倍多。

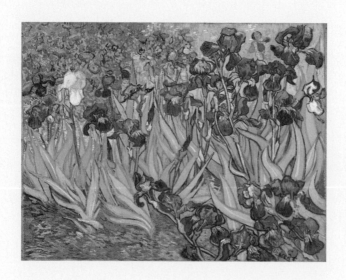

梵谷的《鳶尾花》（Irises, 1889），1987年在拍賣會上以四千九百萬美元拍出。現今由蓋提美術館收藏。

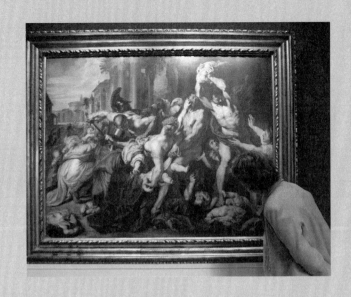

一位參觀者觀看魯本斯的《對無辜者的屠殺》（Massacre of the Innocents, 1609－1611）。這件作品反映法蘭德斯作品嶄新的複雜性。

藝術品的成交價飆升

紐約、倫敦、巴黎、羅馬與全球其他城市，觀光客蜂擁支付昂貴的票價，以觀賞世上偉大的藝術品。但當時在拍賣會場，這些作品是免費讓人觀賞的，觀看畫作時偷看一眼旁邊的作品估價，會讓人感到震顫。（你想奧塞美術館館員會傾身向您耳語，竇加作品的價格為兩千萬美元嗎？）

佳士得與蘇富比相互的競爭創下拍場的世界紀錄。拍賣的成交價為過去數十年間，竊賊為何會被藝術品與稀有藏品吸引提出最佳的說明。創下拍場最高價的九件畫作，都在1987年落鎚。包括：梵谷的《嘉舍醫師的畫像》（Portrait of Dr. Gachet），1990年5月15日佳士得拍場以八千兩百五十萬美元賣出；雷諾瓦的《煎餅磨坊的舞會》（Bal au Moulin de la Galette, Montmartre），1990年5月17日，蘇富比以七千八百萬美元拍出；梵谷的《鳶尾花》，1987年11月，蘇富比以四千九百萬美元成交；魯本斯的《對無辜者的屠殺》，2002年7月10日，在蘇富比拍場以七千六百七十萬美元落鎚。

當然，許多畫作若送到拍賣市場都可能創下更高的價格。1962年羅浮宮的《蒙娜麗莎》在赴美巡迴展出前，投保了一百萬美元，創下金氏世界紀錄，今日，保險金可以超過六億美元。

懸掛在美術館的財富

創紀錄的拍賣價震撼著藝術市場的核心。儘管這個勝利的得標者是經紀商,但收藏家卻開始轉離經紀商。他們本能地察覺公開的拍賣會,往往會讓作品價格飆揚到最高。四十一年來,蘇富比與佳士得的總營業額已飛漲兩百倍。1958年,總拍賣價不到兩千五百萬美元。1989年,總拍賣價飆升為五億美元,總拍賣價飆高受惠於公關部的努力,讓藝術拍賣這個原本冷清的生意變為主流的市場。

有些憤世嫉俗的人表示,藝術品除創作的材料——畫布、油彩、框架的木條——並沒有本質的價值,藝術品的價格等同畫布的油彩,藝術品市場價格的飆升是經紀與拍賣公司炒作的。1979年,《時代》著名的藝評家羅伯‧休斯將藝術市場的蓬勃類比為十七世紀荷蘭對鬱金香非理智的瘋狂。的確,當人們心智著迷時會做出奇怪的行為。金子本身也沒有什麼價值,然而它的價格卻遠遠超越製造成本而持續高漲。自從休斯寫了警戒性的文章後,拍賣會已創新十項拍賣紀錄,這令人無法忽視。2005年夏天,冉德公司研究指出藏家的收藏動機在於藝術品的投資前景,而非藝術品的美、工藝與洞察人心等藝術本質,他們迫使其他藝術愛好者和世上最有聲譽的博物館都離開藝術市場。

竊賊若讓與藝術品有關的新聞溜過——他們不會是藝術新聞報的訂閱者——數十年來世界各國頭版新聞報導藝術品的價格,讓大眾看到優秀畫作時心動垂涎。許多人視畫作為數百萬美元的鈔票,而警

備鬆散的博物館則向他們招手。對藏家而言，高價的藝術品在藝術市場外也有其價值：銀行接受畫作與雕塑作為借貸的擔保品。無知的大眾與藝術愛好者，欣賞著名的藝術品時，越來越難不去想它的價格。談到作品價格，就能確認觀眾會加以關注。藝術竊案的新聞都會先談到贓物的價值，而不是藝術家的大名或藝術品本身的特質。

許多藝術品獲得曖昧的聲譽是來自它們的售價。很少人知道畢卡索粉紅時期的傑作《男孩與煙斗》，直到2004年的新聞報導。或許很多人在電視上看到作品時，也無法分辨畢卡索與波洛克的不同。一億零四百萬美元的迷人價格是畫作的最高成交價，在金錢上它的偉大不能被忽視。但是，貪婪的竊賊無法接觸畫作，因為買主是不具名的。

如果我們想將責難歸咎於藏家哄抬藝術價

畢卡索的《男孩與煙斗》（Garçon a la Pipe, 1905），2004年5月在蘇富比拍賣會估價為美元七千萬。最後成交價飆揚至一億四百萬美元的天價。

格而吸引竊賊的注意，我們也必須給藏家一些讚揚。因為藏家協助創造「為藝術而藝術」的現代觀點，讓藝術家免除跟隨他們的繆斯去探索未知的境界。文藝復興時期開始出現許多創作類型如：自然寫生、風景畫、肖像畫與裸女畫，日後這些都成為重要的畫作。收藏蔚為風氣之前，藝術家是有才華的藝匠，為實用目的辛苦工作，製作儀式性的器物、教育性的輔助物品、神話與宗教的圖畫及說明性的手稿。甚至，梅迪奇家族在文藝復興時期協助推廣收藏的觀念，仍以委託製作宗教圖像加強群眾對基督的信仰。

收藏家初期滿足於擁有自然的歷史物件——貝殼、礦石、動物與其

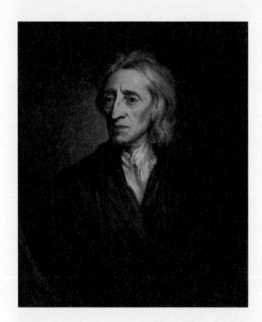

他稀奇品——如同他們收藏藝術品。1785年美國肖像畫家皮爾成立美國第一座博物館時，他展出藝術與科學的物件。對收藏家而言，所有的物件——不論是藝術或自然科學的遺珍——都具稀有的特質，也讓人更渴望擁有。歐洲的中產階級也運用這些文物和民

高德費‧柯內勒爵士在1697年所畫英國哲學家約翰‧洛克肖像畫，是沃爾普爵士的收藏之一。洛克在晚年深居簡出，總是置身書房。

　　　　　　　　　　　　　　　空畫框—藝術犯罪的內幕

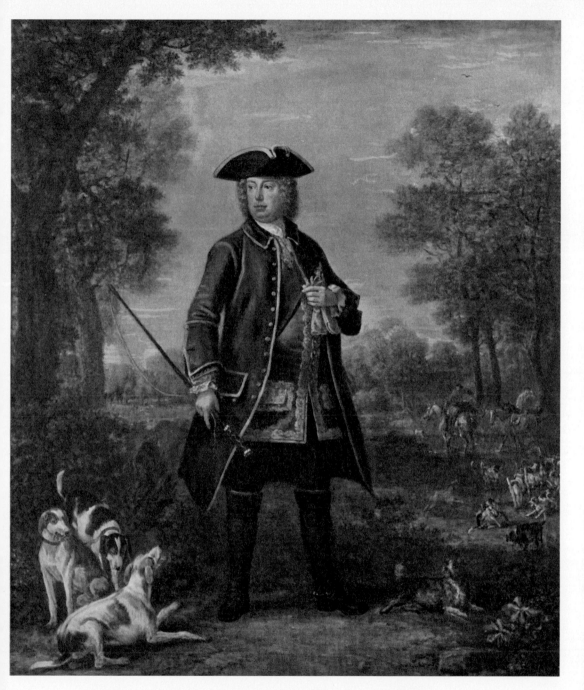

英國的沃爾普不只是繪畫收藏家。他也委託繪製個人肖像，包括這件由約翰・武頓所畫的作品。

眾有所區隔，也讓他們更具優勢。長久以來，這種競爭更證實專注藝術本身還是最好的：如果你擁有一件繪畫原作，你就擁有一件稀世珍寶。英國皇家與內部成員在十七世紀就開始熱衷收藏。逐年來，有錢階級因為社會性的渴望而擁抱藝術品，如作家羅伯特·雷塞觀察的「為社會階層而投標」，因此產生購買藝術品的欲望。藝術本身的無用，更加強中產階級成為新貴族的渴望。

英國的羅伯特·沃爾普爵士讓藝術品收藏從皇家轉變為貴族的領域。他屬於輝格黨，並擔任首位閣揆，也是十八世紀初最熱絡的收藏家。他在1745年過世時，已經購藏歐洲數百幅的畫作。在倫敦東北部的諾佛克，他重建宏偉的休頓廳陳列林布蘭特、魯本斯、克勞德·羅蘭及數十件卡洛·馬拉提的作品。

然而沃爾普爵士對藝術的沈迷與熱愛，讓他累積龐大的債務，迫使他的兒子們在他過世後，必須賣掉超過一百件的畫。他的藏品如此精采促使英國國會思考新國家畫廊的成立。但沃爾普仍財務窘迫，為平息債權人的追討，他的孫子將其他的一百九十八件畫作，賣給蘇俄的凱薩琳女皇。對英國民族主義者而言，這是一種褻瀆。例如英國畫派喬治一世的畫被掛在修道院。

戰爭時期搶掠奪藝術品

公平無私的觀察者或許認為這只是公平的交易。幾世紀以來，歐洲的強權協助他們獲得其他國家的藝術珍品。十六世紀初，西班牙征

服祕魯帶走整船的金飾寶藏並掠奪印加文化的珍品。約兩百年後，拿破崙大軍橫掃歐洲與埃及，二十年的軍事征服，主要動機是收集雕像與其他珍寶。十九世紀中期，首次的鴉片戰爭後，法國與英國競相掠奪中國廣州。他們搶奪數千件的亞洲寶藏。

1897年，英國掠奪非洲班尼王國，從皇宮搶走超過一萬件的黃銅製牌匾，上面描繪動物與皇室的生活。約八百件牌匾被賣掉，以支付

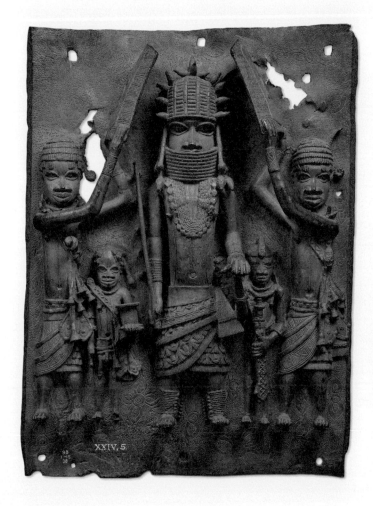

1897年，哈利．羅森海軍元帥領軍攻打班尼王國，懲罰他們殺死八位該地的英國代表。結果無數的班尼藝術文物被破壞或失散，包括這件描繪國王與隨從的銅製牌匾。

軍事開銷。二十世紀中，博物館允許擁有班尼領土的奈及利亞買回五十件牌匾。但這貧窮的國家被迫付出過高的金額，取回屬於它的零星文物。

另一件大規模利用外交的藝術掠奪也被全世界唾棄。十九世紀初，埃爾金伯爵七世是鄂圖曼帝國的英國代表。他注意那些即將潰散的寶藏，也就是位於雅典衛城巴特農神殿的大理石柱，石柱雕飾精美，帶狀的裝飾及其他雕刻元素極具代表。埃爾金伯爵七世巴結當地的官員，允許遷移這些大理石，他爭辯自己是保存石柱不遭受環境破壞的最佳人選，可是卻將這些大理石帶離它們原本的環境。

1801至1805年間，超過三分之二的石柱被截斷運回英國，最終賣給倫敦大英博物館。1939年以來，它們被展示在杜維廳，這是財力雄厚的藝術經紀商喬瑟夫·杜維

埃爾金伯爵七世對古代雕塑發生興趣，是在1799至1803年間，擔任鄂圖曼大帝的英國大使的原因。

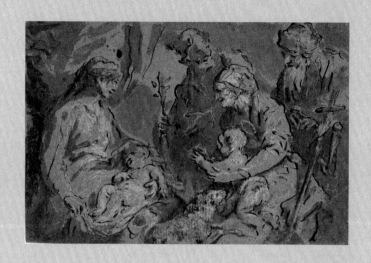

馬丁・裘漢・史密德（Martin Johann Schmidt）的《聖母與聖嬰》（Madonna and Child）是費爾德曼沒被沒收的收藏。

抱歉，我無能為力

亞瑟・費爾德曼醫師是歐洲古典大師的最大藏家。1939年3月納粹入侵捷克的斯洛伐克時，費爾德曼在布林諾的別墅被洗劫，他的收藏品也充公。超過七百五十幅畫作送到德國，包括林布蘭特、卡拉西、葛希諾、巴米吉阿尼諾、法拉貢納德、佛若尼斯與凡・亞程。此後的兩年，費爾德曼與夫人的生活非常拮据，直到1941年3月，他在處死前幾天中風而死亡。他的夫人吉塞亞死於納粹奧斯維茲集中營。

六十年後，費爾德曼收藏的四幅畫證實在大英博物館。他的後裔申請收回這些畫，博物館的信託委員會同意「獨特的道德要求案」也願意接受。但他們也擔心費爾德曼成功獲得許可，會導致博物館面對其他受爭議的文化資產——如埃爾金大理石雕塑品（Elgin Marbles）與羅塞塔石（Rosetta Stone）——的申述案，於是博物館徵詢英國高等法院的意見。2005年5月，法院通知博物館，不用歸還畫作。安德魯・莫瑞特法官寫道，「沒有任何道德的義務，讓信託委員會合法處置博物館收藏的任何物件。」法院還寫道，如果博物館想作正確的判斷，就應該先迫使英國國會通過特殊法案同意他們的作法。

特別為這些雄偉的石柱建立的。

但埃爾金大理石在英國卻受到實質的傷害。1930年左右，杜維指示修復員用強烈的化學溶劑清洗大理石，讓大理石表面原有乳蜜般溫厚色澤受到永久性的傷害。博物館開除倒楣的修復員並懲辦杜維，但這個錯誤反映出許多歐洲藏家與藝術機構，對待他國文化珍品的漫不經心。

2004年春季奧林匹克運動會在雅典舉辦，國際競賽也無法讓大英博物館改變埃爾金大理石不會離開英國的定論。英國聳聳肩表示，就算它們有意改變也無效，因為這些大理石屬於博物館而非政府。的確，博物館館長安德森強烈反對這些大理石屬於任何國家。他說，大英博物館「超越國家的界線，它從來不是英國的博物館，它是世界的博物館，它的宗旨在收藏人類各個時期、各個地方的作品。文

埃爾金伯爵七世將興建於西元前447至438年間貢獻給雅典娜女神，位於巴特農神殿裡的大理石帶狀裝飾拆移。

英國企業家杜維是歷史上最成功的藝術經紀商之一，他極擅長說服顧客購買古典大師的作品。梅隆曾觀察道，「這些畫只有杜維站在它們前面時，才會顯得特別美好。」

頂尖的機會主義者

「歐洲有許多的藝術品，而美國有龐大資金。」喬瑟夫·杜維觀察到。這位英國企業家將兩者結合致富。他將父親與叔叔創立的杜維公司，從經營瓷器與織錦畫轉變為經營純藝術。他對事物有長遠的看法，於是他將歐洲貴族的珍貴收藏——從古典大師到精緻的法國家具——公開展示，讓那些渴望展現財富，也希望自己具有品味的新興美國富豪創造新市場。

杜維在二十世紀初來到美國，這位機敏的操控者發覺自己置身最佳的時機。他除了建立全球藝術品流向的網絡，還在新興生意鼎盛的紐約最著名的第五大道創立杜維兄弟的曼哈頓基地。他的顧客包括美國最惡名昭彰的盜賊與富商。他賣給亨利·克雷·菲利科、約翰·皮爾旁·摩根、安祖·梅隆、約翰·洛克菲勒以及威廉·朗道爾夫·賀斯特等人許多收藏品。這些人曾是「掠奪成性，如同叢林巨大的肉食動物。」而杜維也是同類。

杜維被封為密爾班(Millbank)勳爵，因為他對英國文化的貢獻（興建翼廊並且捐贈泰德畫廊與國家畫廊），也被尊為藝術銷售的現代策略制定範例者。儘管如此，杜維仍遭到歷史的嚴厲批判。在他過世前不久，他雇用工人秘密「修復」埃爾金大理石眩目的白色光澤，使用的是鋼絲刷、鑿子與酸性液體。

化償還的想法是這個宗旨的詛咒。」2002年底，一群主要的文化機構包括：巴黎羅浮宮、聖彼得堡的冬宮、美國紐約大都會博物館、古根漢美術館、現代美術館與惠特尼美術館；阿姆斯特丹國立博物館、柏林國家博物館及馬德里的普拉多美術館——都支持大英博物館並發表聲明，反對大規模遣返數世紀前的文物。

但真要控告也無法計數，埃爾金與其他皇家征服者，與今日無數潛入各個國家博物館拿走別人寶藏的竊賊是否不同？沒有人會認為加德納博物館應該被洗劫。歷史的不公一再重複，其中也毫無正義可言。伊莎貝拉成為竊案的受害者或許有一點詩意的反諷，因為你可以說她無心觸發竊賊對藝術品的渴望，儘管這些竊賊是顯要之輩。

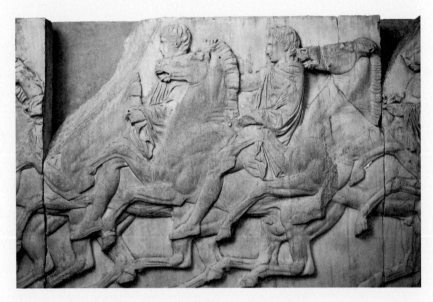

巴特農神殿柱上的裝飾圖騎士像。這個部分的大理石雕像，目前在大英博物館。

空畫框—藝術犯罪的內幕

加德納博物館與埃爾金大理石也有關聯：年輕的藝評家伯納德·貝瑞森是加德納的首要顧問。伯納德經常向他的好友杜維買畫而獲得讚許，他也自杜維獲得百分之二十五的佣金。

關於加德納竊案的謎——可以確定是直到畫作尋回，否則任何事情都是個謎——1990年3月的夜晚，竊賊洗劫加德納博物館，其中有一個奇怪的爭奪物。警察發現竊賊花不少時間想奪取拿破崙的旗子。當他們無法達成時，便轉而拿柱子頂端鍍金的老鷹。

為什麼他們急切地要拿破崙的旗子？竊賊的行為不是圈外人所了解，但這也透露那腐敗圈子的某些意涵。這個旗子可能是戰利品，讓竊賊有自誇的權力。一位私家偵探認為它可能是愛爾蘭裔竊賊對這位法國將軍的致意，因為拿破崙曾想聯合愛爾蘭叛軍來打敗英國。或許，比這個更簡單？是否只是對世上最偉大的藝術竊賊表達敬意？

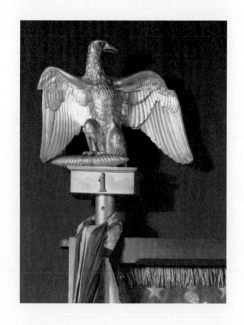

拿破崙旗幟柱子尖頂的銅製老鷹飾品，也在加德納竊案中被偷走，雖然其價值比不上被竊取的藝術品。

chapter.2

Theft in a time of war

戰爭時期的竊賊

如果大環境允許，任何人都會偷竊藝術品。而戰爭提供絕佳的契機。

2003年4月，巴格達的伊拉克國家博物館副館長馬錫·哈森，絕望地坐在損毀的文物中。

2003年春，薩達姆·海珊失去權力時，伊拉克市民掠奪伊拉克國家博物館並損毀美索不達米亞的古文物。這些掠奪者不是唯一趁混亂打劫的人。外國人、軍人及當地居民都擅自將古文物和海珊藝術中心的現代藝術品打包帶走。從考古遺址非法掠奪的行徑持續至今，黑市每年交易約數億美元的古文物，而這些經費很可能資助恐怖分子在伊拉克與其他地方的行動。在九一一恐怖攻擊中的劫機者默罕默德·阿塔，據說曾想出售阿富汗藝術品來資助暗殺行動。

偷竊古代寶藏的陋習有數千年的歷史淵源。直到二十世紀後半葉，藝術品與其他文化遺產廣泛地被接受為戰勝者的附屬戰利品。「戰利品」（spoils of war）來自拉丁文的spolium（原譯為從動物身上剝奪的獸皮），此字已使用了七百多年，而搶劫或掠奪的行為可追溯至更早。例如：羅馬士兵攻陷並洗劫耶路撒冷，帶走許多宗教文物；希臘軍隊掠奪特洛伊；中國封建時期的帝王，陳列征服邊疆

西元前八世紀古伊拉克的尼姆魯德象牙牌匾，描繪一隻母獅子攻擊努比亞人，在海珊政權垮台時被人竊取。

041

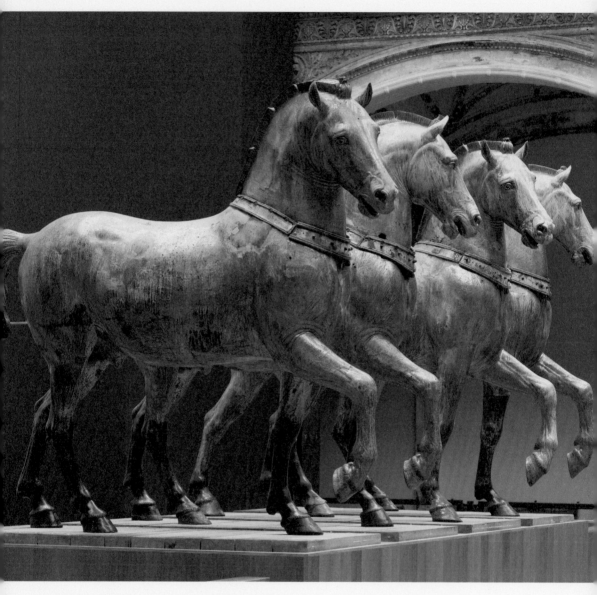

這四匹聖馬可的銅馬在1204年時被加上項圈,用來隱藏這些銅製馬首頭部,從君士坦丁堡運到威尼斯時所受到的傷害。

所獲得的戰利品。1204年君士坦丁堡失陷之際，威尼斯人劫取聖馬可的銅製馬與其他珍寶強行占有長達六百多年。

這些征服者和拿破崙‧波那巴併鄰而站，也只算業餘玩家。就觀念與手法而言，在當時他可說是世上眾所皆知藝術竊賊之王。

藝術竊賊之王

1796至1815年間，拿破崙的軍隊橫掃歐洲，以迅雷不及掩耳的速度與傑出的戰略擊敗對手進入埃及時，這位初露頭角的君王向被視為「拿破崙之眼」的多明尼克-維旁‧德儂男爵（他是畫家也是考古學家）請教。德儂男爵在1802年被任命為法國博物館的館長，他列出一份完整的清單以滿足拿破崙對藝術品的渴望。他陪伴拿破崙遠征奧地利、波蘭與西班牙，在1797年，德儂親自監督聖馬可的銅馬遷移威尼斯。

德儂為拿破崙「收集」勒費弗爾所畫的德儂男爵肖像（1808）。

勒菲弗爾趁拿破崙橫掃歐洲的混亂時期，竊取藝術品而致富。

除了政府單位，也有利用拿破崙戰爭偷取藝術品為自我謀利的個人。法國人法蘭西斯・勒菲弗爾，十九世紀初擔任威尼斯阿爾貝提那博物館的館長，曾公開或非法賣出數百件德國文藝復興時期代表藝術家杜勒的作品。勒菲弗爾賣給拿破崙在威尼斯的屬下安東尼・安德瑞西近一百件杜勒的作品。

當時的氛圍讓勒菲弗爾為所欲為，因為與拿破崙軍隊的劫掠相比，勒菲弗爾的巧取豪奪只是滄海一粟。在義大利，德儂親自監督超過五百件的繪畫與少數雕塑，從梵蒂岡遷移到巴黎。這些掠奪物以各種方式頌揚拿破崙：雄偉的希臘雕像（特洛伊主祭勞孔與他的兒子被蛇吞食）在巴黎的街道遊行後，拿破崙委他人製作一系列的瓷

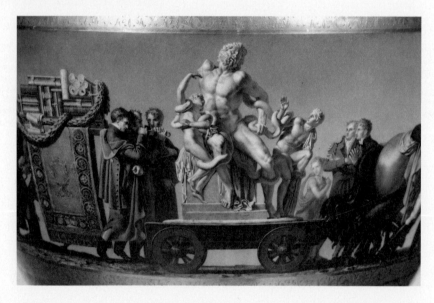

拿破崙在巴黎街道的遊行展示勞孔的希臘雕像，其場景被描繪在安東尼・貝朗瑞的伊特魯里亞風格的花瓶上。

空畫框－藝術犯罪的內幕

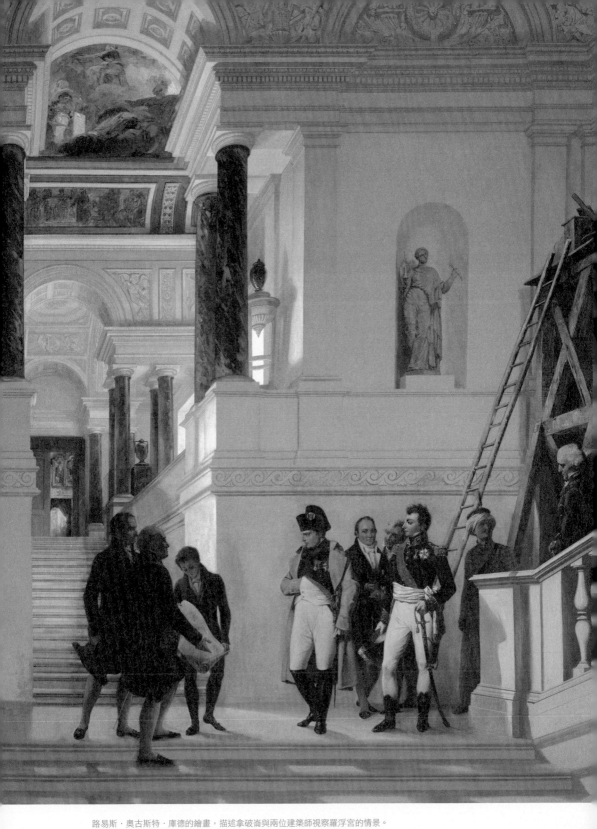

路易斯‧奧古斯特‧庫德的繪畫，描述拿破崙與兩位建築師視察羅浮宮的情景。

器，瓷器上面描繪著這場勝利遊行的場景。

這位帝王聲稱他奪取的藝術品是為法國人民的榮耀，並非為己。勞孔雕像與其他許多珍品放在國家博物館，例如羅浮宮。其館藏品因軍事征戰而急速增加。羅浮宮的埃及文物部就是在拿破崙掠奪的基礎下成立的。

唉呀！可惜的是，羅浮宮終究無法保有無價的羅塞塔石碑。這個石碑上面有希臘與古埃及的古老文字，能夠提供學術單位翻譯象形文字的線索，它被拿破崙軍隊發現，但在1802年，拿破崙將這件珍品交給英國，作為投降條件的一部分。這個石碑目前放在大英博物館與展示埃爾金大理石的展示廳僅隔幾間。

但能確定的是，拿破崙並非市儈的人。在掠奪埃及文物時，他也企圖趁機了解埃及的社會，並希望他的征戰能打開東西之間的文化對話。德儂男爵對這些埃及的寶藏心懷敬畏。他以藝術管理者的專業，觀察這些文物如何激勵希臘人與羅馬人，再接著啟發歐洲的藝術風格。同樣，他也知性地評價從比利時、德國、義大利與其他地方取得的繪畫與雕塑品。甚至再脫離增進法國社會愛國心下，他大力表彰這些掠奪藝術品中顯現的天份，亦同時擁護國外藝術家。他對國外藝術家及文明的支持與欣賞，使法國社會朝向更寬廣的視野。

征服者即藝評

儘管藝術能開啟世人的雙眼去了解其他文化的奧妙，但它也可以使

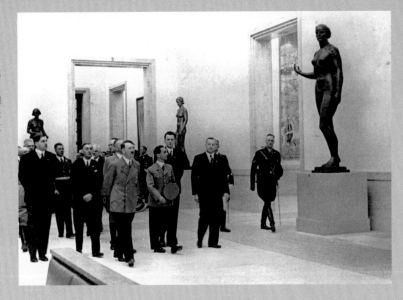

希特勒（左四），與葛貝爾斯（在他右邊），在「德國藝術日」參觀德國藝術博物館，當天還有五英哩長的德國文化遊行。

人民的藝術

1937年7月18日，在第三帝國醜化現代藝術家的墮落藝術展開幕前一天，希特勒主持為德國藝術特別設計的紀念館開幕儀式，這座亞利安建築風格的紀念館展出最好的德國藝術作品——根據希特勒自己陳腐與退化的品味。為慶祝這個時刻，他宣告當天為「德國藝術日」，並舉辦主題為「德國文化兩千年」的遊行，穿梭在慕尼黑的街道上。這七千多人遊行的隊伍呈現出稀奇古怪的詭異氣圍，有描述德國歷史的北歐海盜戰士、獅子亨利、查理曼大帝、德國國防軍以及SS猛爆軍隊等。

在新博物館裡，賓客看到納粹領導人的英雄肖像，一位德國元首穿戴銀製武器的騎馬武士。而裸體女性畫作的展示位置絕佳，與民俗藝術及農業景象並置展出。直到1944年，每年7月博物館都會有不同的展覽，可是每檔展覽經常與前一年同樣愚蠢。

當希特勒主持新博物館開幕典禮時，他宣告「藝術家並不是為藝術家本身而創作，而是為人民創作，正如同其他每一個人的所作所為！我們要確認從現在開始，人民將被號召來評斷屬於他們的藝術……」反諷的是，人民大聲而明確地說出他可能不願意聽到的訊息：「1937年7月19日的『墮落藝術展』吸引破紀錄的參觀人潮。但是最好的『德國藝術展』參觀人次卻極差與銷售狀況亦極度悲慘。」

人盲目。真實與美相同，每個人都有一套標準：人們只看到他們想在藝術品中想看到的。1933年當希特勒在德國獲得權力時，他帶著極為特殊的藝術觀點從政。希特勒認為自己有深厚的文化涵養。雖然他兩度被維也納的藝術學院拒收入學，但他仍學習繪畫、雕塑與建築，也有出售水彩明信片，給喜歡他那陳腐浪漫寫實主義的觀光客，來支助自己，雖然為期很短。他喜歡欣賞歌劇、劇場表演及音樂會，並且培養出對華格納的偏愛（不單單只是因為華格納跟他一樣有反猶太人的惡名）。

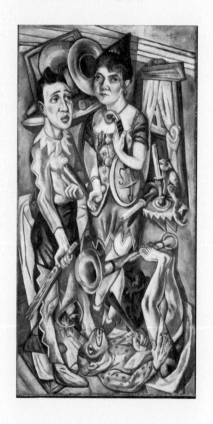

《嘉年華》(Carnival)，希特勒認為德國表現主義畫家貝克曼1920年的作品是墮落藝術。貝克曼在1937年逃亡到阿姆斯特丹。

希特勒對藝術有所偏好。他認為德國的繪畫與雕塑最棒，並要求他的屬下找尋歐洲大師的德國根源，（當然，這點大部分並不存在）。他藐視他不懂的前衛藝術及「未完成的」藝術，並且將超過一千四百位著名藝術家的作品標示為「墮落的」。在他1923年《我的自傳》中，宣稱達達主義是「瘋狂與腐敗之人的極端墮落」。他號召人們反對印象派、

立體派、表現主義、超現實主義及幾乎所有的現代藝術運動。

希特勒經常以複雜且矛盾的藝術理論為他個人的品味辯證，但他並不想對自己表現出的混亂做爭辯。國家社會主義者即納粹，禁止藝術評論，因此迫使許多藝術家離開教職，包括在杜塞道夫藝術學院的畫家保羅·克利。他們也讓喪失名譽或猶太裔的藝術家不能合法的畫畫，並派遣人員進入私人住家檢查可疑分子，嗅聞室內是否有因畫畫而遺留的化學殘餘氣味。甚至連艾米爾·諾爾德身為納粹的狂熱分子，也因是表現主義畫家而在1941年被禁止作畫。

喬瑟夫·葛貝爾斯是第三帝國教化與宣導大眾的閣員，曾擁有一些德國表現主義畫作，也在希特勒提出反對後將畫悄悄的丟棄。在1937年，他熱切的服膺領導的主張，「清理」德國國家藝術博物館

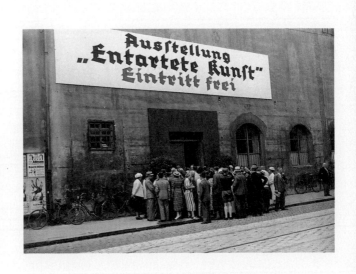

在慕尼黑，有兩百萬人參觀「墮落藝術展」，它的主題是「對德國婦女的污衊」與「對上帝的嘲弄」，因此年幼者被禁止參觀。

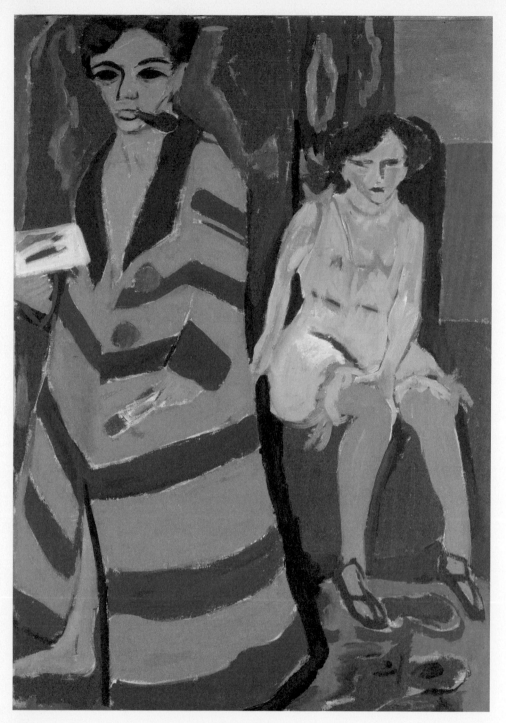

克爾赫納1910年的《自畫像與模特兒》被認為是一件「墮落」的藝術品。

內希特勒認為有害身心的藝術品。初期，他遇到阻礙，因博物館的館長更關心藝術品長久的歷史評價，而不是短暫的政治流行而拒絕合作。葛貝爾斯迫於無奈，只好請希特勒下令博物館放棄他們的收藏品。德意志帝國視覺藝術部門的首長阿道夫・奇格勒指揮納粹委員會，幾天內便橫掃超過二十間的德國美術館，劫掠超過一萬六千件作品，包括畢卡索與克利的立體派繪畫，科克斯卡、孟克、康丁斯基與貝克曼的表現主義繪畫，莫迪里亞尼及猶太藝術家畢沙羅與夏卡爾極為著名的現代作品。

許多的藝術家，尤其是表現主義藝術家，以嶄新觀點呈現人的內心，是德國最好的藝術作品。納粹卻不在乎：它想創造的德國文化僅頌揚人的英雄理想，而不是探究人心中複雜的困境。（更別提心理分析是德國與奧地利所建立的。）在1935年的演說中，希特勒宣告「達達主義、立體派與未來的表現者們，以及客觀的多元文化不能參與我們的德國文化復興。為此，我們了解我們已克服我們的文化墮落。」

因此在1937年7月，超過六百五十件被搜括的作品聚集在慕尼黑，以「墮落藝術」之名，對憤慨的德國民眾展出。1941年4月這項展覽轉往德國與奧地利的其他地點前，已有超過三百萬人看過這些繪畫與雕塑，讓「墮落藝術展」（Degenerate Art Exhibition）反諷地成為史上最成功的現代藝術展。

梵谷的《獻給保羅‧高更的自畫像》(self-portrait Dedicated to Paul Gauguin)(1888)也被納粹拍賣,好為第三帝國增加外匯。
1939年在瑞士琉森市以四萬美金成交(今日價值超過五十七萬美金)。

杜樂麗火堆下的犧牲品

德意志帝國對現代藝術的態度不只裝腔作勢與泛政治化，也確實造成某種永恆的傷害。沒有在「墮落藝術展」展出的數千件藝術品，被賤價銷售以增加德國的外匯。1939年6月在瑞士琉森一場聲名狼藉的拍賣會上，一百二十六件作品被拍出，包括一件梵谷的自畫像、四件畢卡索的作品與高更被高度評價的畫作《大溪地人》（Tahitian）。約瑟夫・小普立茲買下馬諦斯的《浴者與烏龜》他告訴朋友他想保護這件作品不被破壞或遭遇不測。（戰後，他將這件作品捐給聖路易美術館。）而數千件不知名的藝術作品，則遭

1908年，馬諦斯的《浴者與烏龜》（Bathers with a Turtle, 1908），畫中有三個女人圍繞一隻紅色的小烏龜，烏龜在古代是永恆的象徵。納粹搶奪這幅畫後，在1939年的現代繪畫拍賣會將它賣出。

遇更不幸的命運。1939年3月20日，超過五千件的繪畫、素描與雕塑，在柏林被焚毀。1943年7月，畢卡索、布拉克、雷捷與馬松的畫作，都被丟入巴黎杜樂麗花園的火堆中燒毀。

不是所有德意志帝國認為墮落的藝術品都會銷毀。在二十世紀後半葉，許多失竊的藝術品被毒販和其他不法活動當作附屬擔保品。許多「墮落的」藝術品成為戰亂導致貨幣貶值的臨時抵押品，也被納粹精英換取其他渴望獲得的畫作。有些則利用外交管道，被偷運出德國或納粹占領的國家。

墮落藝術展是納粹首次對掠奪文物組織化的集中成果。然而，這只是世上最偉大的集體盜竊藝術序曲，而拿破崙掠奪藝術的行徑與其相比只能算業餘人士。納粹用恐怖手法掌控歐洲與蘇俄時，以殘暴的效率搜刮歐陸最佳的繪畫、版畫、雕塑、織錦畫與各種文物。

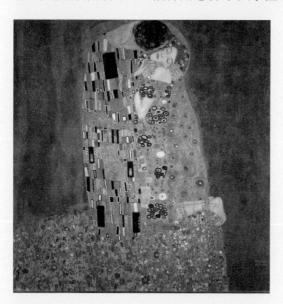

1908年，克林姆的《吻》（The Kiss）是他最廣為人知的作品。

克林姆《吻》模特兒的家族悲劇

由扣押「墮落藝術展」於國營博物館後，納粹將眼光轉

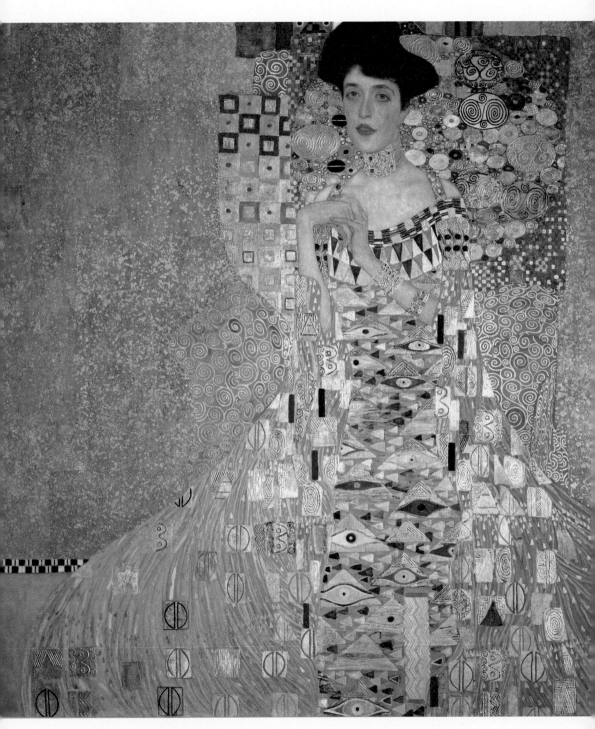

瑪莉亞‧阿特曼的嬸嬸，1907年讓克林姆為她畫《艾蒂兒‧布洛奇‧包爾夫人肖像》（Adele Bloch-Bauer I）時，只有24歲。此後克林姆的許多作品都有艾蒂兒的形象。

往德國猶太人與其他德國認定的敵人藏品。1938年5月德國吞併奧地利，他們將目標鎖定在奧地利的猶太人。雖然已是七十年前的事，瑪莉亞·阿特曼卻記得很清楚，她1916年生於維也納，來自富裕的猶太家庭。「他們挑選老猶太人並叫他們清洗人行道，」她回想，「我父母的朋友都六十幾或七十幾歲，他們想自殺以尋求解脫，因為他們看不到未來。」

1938年4月當瑪莉亞與菲利茲·阿特曼渡完蜜月回來，葛斯塔波來到他們家並拿走她的鑽石項鍊。（稍後她發現這件因為結婚而得到的傳家寶，戴在赫曼·戈林妻子的脖子上。）「那些事情完全不重要，」她堅持說，「物質的價值從來不具任何意義，我只想放棄所有，那麼他們就找不到任何理由逮捕我丈夫。」菲利茲仍被逮捕並送到達郝集中營。他的哥哥簽署文件，將他們生意興榮的成衣廠交出，換取菲利茲的釋放。這就是「亞利安化」（Aryanization）的過程，自此猶太人擁有的生意都被「剷除」，然後交由亞利安人或德國人掌控。1938年10月，瑪莉亞與菲利茲逃往英國，但當戰爭爆發，他們卻因曾是敵國的國民而被迫離開。於是他們轉往美國，最後定居加州。

瑪莉亞的叔叔費迪那是糖業大亨，他就沒那麼幸運了。他與妻子艾蒂兒都是維也納上流的名人，也經常邀請藝術家與知識分子在沙龍聚會，例如：克林姆與作曲家史特勞斯。艾蒂兒曾為克林姆的兩幅肖像畫及其他作品擔任模特兒，包括：滿佈金色光芒的克林姆代表

　　　　　　　　　　　　　空畫框—藝術犯罪的內幕

畫作《吻》，克林姆描繪出一位性感而堅強的女性，與艾蒂兒本人即為相似。1925年當艾蒂兒因腦膜炎過世時，只有四十二歲，她丈夫的家中有間紀念室，存放艾蒂兒的肖像畫與其他克林姆的畫。當戰爭爆發，費迪那被迫逃往瑞士並放棄所有的資產，包括繪畫與無價的維也納瓷器。納粹因他是猶太人便搶奪他的財產，並且賣掉他的收藏來抵付徵收的稅金。納粹在維也納也執行「亞利安化」政策，將費迪那的糖業工廠賤價賣掉。1945年11月費迪那在流亡中孤單地死去，再也沒有看到他收藏的維也納瓷器或克林姆的肖像作品。

資產保管？藝術掠奪？

相似及更悲慘的故事不斷上演。1939年9月戰爭爆發，德軍迅速地征服一個又一個的國家，納粹沒收戰敗地區猶太人的資產，主張他們是劣等人種。有時候，他們將猶太人送到集中營，然後奪取他們「放棄」或「無主人」的財產。最初，他們會「看管」這些資產，但很快就通過法令出售猶太人的資產，這行徑如同盜竊。他們掠奪

德軍卸下從烏菲茲美術館取得的名畫，以「妥善看管」而藏匿。

文物的態度因地區而不同：在東歐，納粹會掠奪國家的文物，然而在西歐，他們則只掠奪私人的資產，而不碰觸國家的收藏。

德軍幾乎掠奪所有他們占領或侵略國家的藝術品，包括奧地利、波蘭、法國、捷克、匈牙利、比利時、荷蘭、盧森堡、烏克蘭等。戰爭接近結束之際，納粹甚至將這些掠奪品經由他的義大利盟軍運回德國，他們運走在佛羅倫斯烏菲茲美術館與皮提皇宮大部分的收藏，藉以保護它們免於遭受戰火的攻擊。德軍承諾不侵略的蘇俄，納粹仍然放肆地掠奪文化中心，並以機關槍掃射教堂與博物館，還讓農場的動物漫步在皇宮裡。

法國是當時藝術世界的中心，因此遭受的際遇最慘，雖然最初周密的計畫讓許多極具價值的藝術品未落入納粹之手。1939年夏末，當大多數人仍試著享受大戰來臨前的最後假期，巴黎博物館的館員則慌亂打包國家的藝術珍藏，怕這些脆弱古老的作品遭受戰火波及。他們將笨重的外框拆除，將畫小心地捲起來撤離。9月3日夜晚，英國對德國宣戰，此時羅浮宮館員則徵用鄰近法蘭西斯劇院的卡車，

大衛‧特尼爾茲1653年的《維爾翰幕與藝術家在布魯塞爾的阿奇杜卡爾畫廊》（Archduke Leopold Wilhelm and the Artist in the Archducal picture Gallery in Brussels），是納粹沒收的羅斯查爾德收藏作品之一。它在1999年的拍賣會以四百六十萬美金賣出。

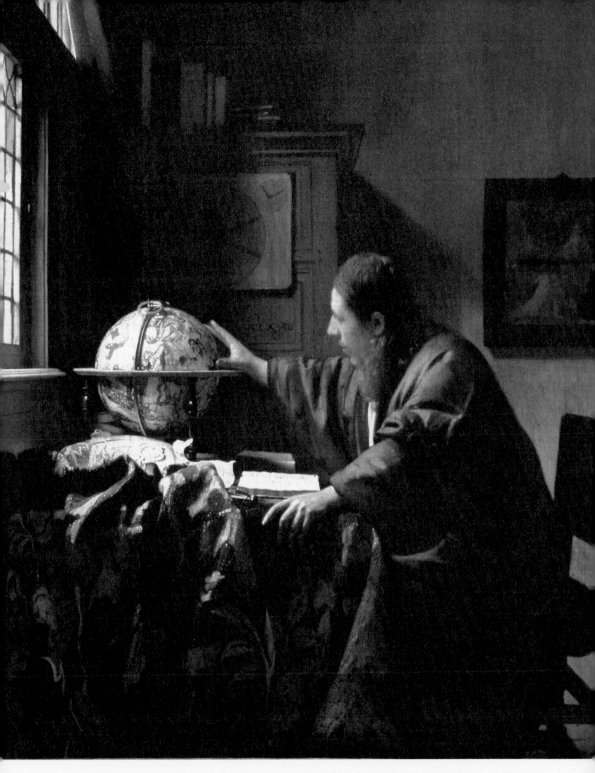

希特勒將羅斯查爾德收藏的維梅爾畫作《天文學家》（Astronomer）占為己有。這件作品在1941年送到他手上，目前展示在羅浮宮。

在夜色的壟罩下將藝術品運往鄉村。而後的三個月，共有三十七批的作品悄悄運出城，送到十幾個古堡妥善存放。除國家的珍藏外，還有一部分是法國猶太人委託國家博物館管理委員會的私人收藏。

1940年德國入侵法國後，開始徵收藝術品，當時德國在法國扶植的維琪傀儡政權，仍然監管一些政務，有時還能轉移德國對珍貴藝術品的注意。但私人藏家對抗藝術品查抄組織（EER,Einsatzstab Reichsleiter Rosenberg）就沒有政府單位的協助。EER最初是反猶太人的智庫，主要任務是掠奪猶太人的文物，該單位由制定納粹政策的主席艾爾佛雷德·羅森伯格督導，很快就成為藝術品掠奪行動的主要機構。EER順利地在巴黎網球場美術館成立。1940－1944年間，超過兩萬兩千件藝術品由此流出。戰爭期間，納粹掠奪或非法取得占全法國私人藝術收藏的三分之一強。

1939年，藝術愛好者阿朵夫·史洛斯的遺孤，

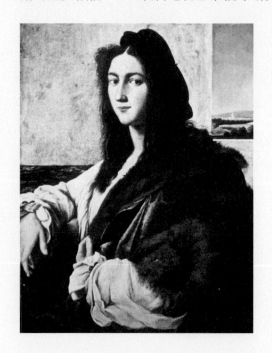

拉斐爾的《男子肖像》（Portrait of a Young Man）被波蘭的納粹官員從克拉科夫市的博物館拿走，並且占為己有。至今不見蹤跡。

將父親的收藏送到圖爾附近的古堡藏匿。這三百三十三件的畫作主要來自荷蘭與法蘭德斯，以其質與量著稱。它最著名的收藏有布勒哲爾、林布蘭特、阿爾尼爾與哈爾斯等藝術家的作品。然而，它的高知名度也吸引德軍的覦覬；納粹侵法後便開始搜尋它的下落。1945年他們掠奪藏在古堡的收藏，並且將它們分發到不同的機構。羅浮宮因位於首都，獲得四十九件作品，其餘兩百六十二件的畫作，則因希特勒的喜好被德國人帶走。

羅斯查爾德的收藏則超過五千件，也被分批送到各個秘密地點存放，但也只瞞過納粹一段時期。1944年，EER負責圖像藝術專員的報告記載，他們為「德意志帝國」運送二十九批，共超過四千箱的藝術品。「我們不只奪取巴黎皇宮大部份被遺棄的羅斯查爾德藝術珍品，也很有系統地搜尋全法國羅斯查爾德家族的私人藝術收藏，包括著名的羅亞爾古堡，以便為帝國妥善看管世界著名的羅斯查爾德（Rothschild）藝術收藏」。

納粹專員找到羅斯查爾德被「妥善看管」的藝術收藏，包括拉斐爾的《戴紅帽的男人》（Man with a Red Hat）、范‧艾克的《法國漢瑞耶特兒時》（Henriette of France as a Child）、安格爾的《羅斯查爾德男爵夫人貝蒂》（Baroness Betty de Rothschild）及一些林布蘭特與福拉哥納爾的作品。另外還有希特勒垂涎已久的維梅爾《天文學家》。1941年2月來自巴黎網球場美術館，一批載運給元首的維梅爾畫作中，還包括數件華鐸、兩件哥雅及一件三聯幅的布雪作品，皆為不幸的羅斯查爾德所收藏。

猶太人不是唯一被納粹掠奪寶藏的人。非猶太裔的荷蘭銀行家法蘭茲．科寧格斯也試圖保住他的收藏。他共有四十六幅繪畫，包括二十幅魯本斯、三件波希及超過三千件出自古代大師的原作，如：杜勒、維洛尼斯、提耶波羅與一些現代藝術家如德拉柯洛瓦、柯洛、馬內、竇加、畢卡索與羅德列克。由於大戰期間，財務的壓力遽增，科寧格斯試圖將收藏的繪畫與素描，以保險金的半價賣給鹿特丹美術館，但卻無法達成交易。最後，科寧格斯只好交出藏品解決銀行的債務。1940年春，納粹入侵荷蘭後，很快地奪取這些藏品並留下最好的作品。

波蘭也同樣遭受巨大損失：納粹又以「妥善看管」藏品為藉口，掠奪波蘭大部分的珍藏。波蘭的納粹官員漢斯．法蘭克，則私藏達文西的《抱銀貂的女子》（Portrait of a Lady with an Ermine）及拉斐爾的《男子肖像》，這兩件作品都來自克拉科夫市的札托里斯基博物館。達文西的作品在戰後被尋回，但拉斐爾作品1945年1月最後一次出現於法蘭克手中，而後消失無蹤。直到現在還是二次大戰中遺失畫作中最重要的一幅。

希特勒的渴望

報復是第三帝國的主要動機之一。1940年葛貝爾斯擬訂一份「文物從敵國回歸」的計畫，委由柏林國家博物館館長奧托．庫曼爾彙集在1500年後──被合法賣出或在拿破崙戰爭時期被竊取──所有具有德國淵源或出處的藝術品，以便將這些作品遣送回勝利的帝國。

結果，庫曼爾只完成五份報告，而且這個計畫從未被實踐，或許是因為納粹的軍隊專精於掠奪藝術品，因此沒有什麼時間區分德國與其他國家的藝術品。

然而，這份報告仍然影響德國對占領國的政策。1940年5月當德國國防軍隊猛攻比利時之際，他們企圖反轉第一次世界大戰結束後，凡爾賽條約對德國投降者的懲罰。其中一項條約，是德國必須將《庚特祭壇畫》的側幅交給比利時。這件畫在木板的多幅油畫又名為《崇拜神祕的主羔羊》（The Adoration of the Mystical Lamb），在兩邊可以合起的側幅上，描述數個聖經故事。這件作品

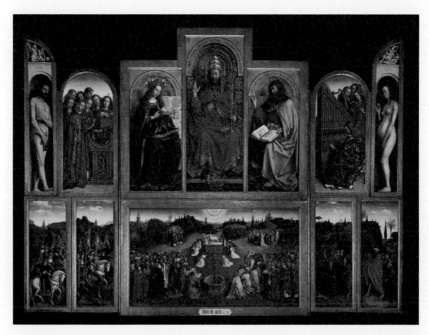

希特勒想要1432年的《庚特祭壇畫》（Ghent Altarpiece）放在林茲博物館。1944年，納粹將這件作品藏匿在偏遠的奧地利鹽礦區。

由法蘭德斯兄弟畫家，賀伯與范‧艾克所繪製，在1432年獻給比利時庚特的聖巴沃天主教堂，然而，1816年一位英國人合法購買這件作品，並在獻給普魯士國王後，展示在柏林的佛烈德里希博物館。1919年，這件祭壇畫囊括在要求德國賠償的文物中。納粹深深感受失去這件作品的痛，於是在1942年奪回藏匿在法國波爾區城堡的這幅畫。這件作品匆匆送回給希特勒，作為向希特勒致敬的博物館的鎮館之寶。德國軍隊也搶回因凡爾賽條約而交給比利時的迪里克‧鮑茨的《最後的晚餐》四聯幅。

在大戰不久後出版的一份戰略特勤部門（Office of Strategic Services）——美國主要的情報收集單位——報告指出，「德國對所占領地區的紀念碑、藝術品與檔案資料的態度有兩項基本原則，（1）豐富德國的道德與物質資源，（2）豐富納粹個人尤其是黨團首領的物質資源。」

至少有一位黨國首領不贊成希特勒在故鄉林茲設立總理司令博物館（Führermuseum）以實踐千年帝國的願景。在此將根據他個人可歎的品味，聚集全世界最偉大的藝術品。這是由帝王特權代表會協助收集，這個單位賦予希特勒隨心掠奪沒收資產的權力。1945年，已經有超過八千件繪畫，包括五千件古代大師的作品，都是為這個博物館所匯集。

如同拿破崙依賴德儂男爵銳利的眼光，希特勒則仰賴德勒斯登美術館館長漢斯‧波瑟博士，為林茲皇宮規劃藏品。波瑟是有見地的館

維梅爾1666年的《繪畫的藝術》（The Art of Painting）是他作品中最大的畫作之一。他從沒有賣出此畫，一直保留到1675年他過世。

長，將德勒斯登美術館推向世界一流的藝術機構，但他也極具政治的敏銳度，能滿足希特勒對德國藝術的鄙俗品味，同時又機靈巧妙的搜尋義大利與北歐藝術家的精彩作品。受到元首絕對地支持，他以計謀勝過其他藝術偵搜的特務，為林茲皇宮取得最佳作品。他不只一次為交出最好畫作藏品的猶太人安排出境簽證。有時，一個電話或電報，就能讓官僚體系運轉。對猶太人威脅課稅，也能迫使不情願的藏家賣掉他們的收藏。如此，波瑟得以從德國猶太銀行家費瑞茲·曼漢默債台高築的繼承人手中「拯救」其擁有的法國裝飾藝術收藏品，並將此收藏送到林茲。當法蘭茲·科寧格斯的收藏被拆封時，他如同劫掠者在旁邊等待，急切地想將數十件的古代大師作品送到希特勒手上。

波瑟最著名的收穫在1940年秋天，他從賈若米爾·哲尼伯爵手中以驚人的條件購買維梅爾的《繪畫的藝術》或名為《在工作室中的藝術家肖像》（Portrait of the Artist in His Studio）。許多人曾出高價購買這幅作品，有位美國藏家開價六百萬美金，但伯爵無法取得必要的出口許可文件以完成交易。赫曼·戈林也想獲得這件作品，但卻被接近希特勒的奧地利政治家所阻擾，因為他不希望這幅畫落入私人手中。因此，當波瑟替希特勒開價一百六十五萬德國馬克（美金六十六萬）——並且聲稱非個人珍藏，而是要獻給屬於德國人的博物館——哲尼伯爵只能萬分感謝與此畫道別。

大戰之後，哲尼多次嘗試要求歸還這幅繪畫，辯稱它是掠奪，因

為他被迫賤價賣出。但原本就偏向德國的奧地利並不想挑戰德國，也沒有興趣去挖掘國家過去某個醜陋的篇章，因而拒絕受理這個案件。1946年以來，這幅繪畫就展示在維也納藝術史博物館。

納粹竟在道德全然敗壞之際，在財務課稅與折磨人的戰爭中，還投入大筆資金取得藝術品，這似乎是不可思議的。但是他們也在所占領的國家掠奪許多現金：如來亞利安化工廠得到的利益。

1945年戰爭結束時，紐約大都會博物館館長法蘭西斯·泰勒估計在戰爭中被掠奪的藝術品總值約兩億至兩億五千萬美元（今日約二十一億六千萬至二十七億美元）。當時這個數字超過美國境內所有藝術品的總價。

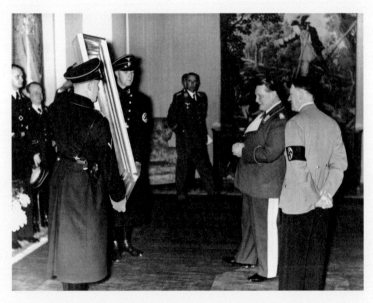

1938年德國戰場元帥戈林欣賞希特勒送給他一幅作品，做為四十四歲生日的禮物。

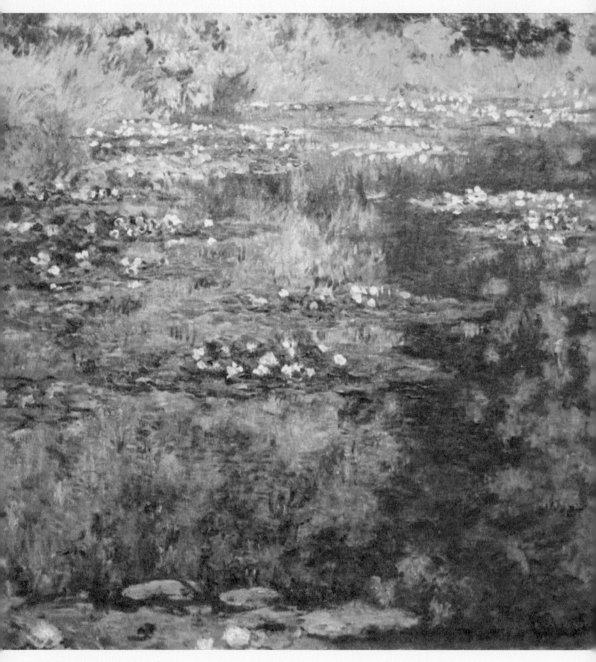

希特勒的副手們爭相獲取最佳的藝術品。外交部長瑞本綽普佔有兩幅莫內的畫，包括一幅1904年的《睡蓮》（Water Lilies），最近才回歸到它真正的物主手中。

德國以希特勒之名，花費超過一億八千三百萬德國馬克（今日約七億九千萬美元），讓元首成為歷史上最偉大的藝術收藏家。這個收藏對希特勒非常重要，1945年4月29日他自殺前，最後的口囑與聲明特別記載，「我在過去幾年中蒐購的這批收藏品，從不為私人目的，而為豐富我家鄉林茲的博物館。」

納粹無法無天

希特勒不是唯一為自己收集藝術品的人。他的副手們經常為高額賞金的繪畫、雕塑、版畫與織錦畫激烈競爭而分心。根據報告葛貝爾斯為艾爾‧葛雷格的作品付出九萬美金（今日一百二十七萬美元）。戈林指示手下不計代價蒐購畢卡索的作品。武裝黨衛隊的恐怖首腦席門勒；在法國的ERR首腦伯額；納粹外交部長瑞本綽普取得兩幅莫內作品，包括一幅空靈的《睡蓮》；經濟部長枋科；駐法國大使阿貝茲獲得數十件畫作，包括莫內、波納德、布拉克、烏特瑞洛與寶加；勞工領袖羅伯特‧雷等都濫用他們的權力與地位，指示經紀人抬高價錢打敗對手取得藝術品。

戈林是最成功的一位，他收集超過兩千件作品，包括一千三百幅繪畫，因為他經常去巴黎網球場博物館又掌控ERR，讓他能為所欲為的挑選囊中物。只有希特勒所要的藝術品是最高優先。戈林在數個地方放滿藝術品，但大部分則在柏林附近為紀念他第一任妻子的卡琳宮的牆面上。

基本上，戈林只從德國博物館「借出」作品。貪婪的他主要經由經紀人霍佛的協助，運用他極為特殊的軍事與政府地位，迫使德國占領國家中的收藏家放棄他們的收藏品。德國數個政府單位都為他服務。當占領地的銀行被查封，藝術品在地窖被發現，戈林的下屬會在藝術品抵達巴黎網球場博物館時，最先下手取得珍藏。1942年，屬於巴黎的猶太藝術經紀商羅森伯格的一百六十三幅繪畫，在一家銀行的地窖被發現，馬上就運送到巴黎網球場博物館。其中包括官方嘲笑的現代藝術家，例如馬諦斯、竇加、畢卡索與雷諾瓦等。但是戈林了解這些作品能有其他的作為：他利用這些畫換得他喜愛的德國和法蘭德斯古代大師的作品。

1945年美國陸軍檢查戈林「收藏」中所發現的作品。

15世紀迪里克‧鮑茨在魯芬鎮畫家時所畫的《最後的晚餐》（Last Supper），在大戰後回歸到聖彼得教堂。魯芬鎮目前屬於比利時。

法國收藏家艾爾封斯・肯所收藏柯洛的作品《憂愁的棕髮女子》（Pensive Yong Brunette, 1850），大戰期間被納粹沒收，1945年被聯軍在奧地利的鹽礦區尋獲。1946年歸還給物主。

但是這種無法無天的行徑注定要有結束的一天，1944年冬天，德國的運勢開始轉變時，輪到德國人爭先恐後保護他們的收藏。

約有兩萬件藝術品幾乎永遠失蹤，包括《庚特祭壇畫》與鮑茨的《最後的晚餐》。二次大戰前，羅浮宮與其他博物館的館員，開始玩大規模地玩捉迷藏遊戲，而現在德國軍隊也必須打開他們的秘密藝術庫房。《庚特祭壇畫》藏在奧地利奧塞小鎮的偏遠鹽礦區中，往山裡一英哩深處的通道，位在薩爾斯堡東南方約七十五英哩外。選擇這個地點是因它常年保持相對較低的溫溼度。它是一個異常的自然庫房，有著低矮屋頂及相連數個小空間放著超過八十箱的寶藏，包括《蒙娜麗莎》的複製畫，是羅浮宮為避免納粹追蹤達文西的精品，而流放出來的作品。

但是納粹在他們認為這些珍寶會落入敵人之手時，終止對藝術品的仁慈。希特勒命令德國軍隊在撤離占領國家時，也要摧毀該地的

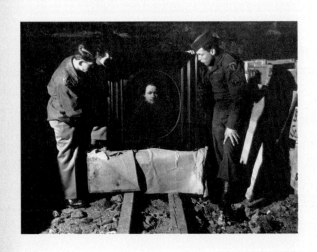

1945年，一位美國軍人檢查被納粹沒收並藏匿在賀爾布朗鹽礦區的猶太人珍藏。

基礎設施，讓同盟國軍隊抵達時只見荒廢之地。有些納粹人員顯然認為這個政策也應擴及藝術品。1945年4月，當同盟國軍隊前進到奧地利，當地的德軍帶著八個寫著「大理石－別掉落」（實際是炸彈）的箱子，奧塞礦區意圖炸毀這些藝術品以免落入同盟國。在最後幾分鐘，反抗分子切斷連接炸彈的保險絲並引爆少量的炸藥，讓礦區入口封閉，避免納粹進一步的破壞行動。

可悲的，有一些藝術品的命運仍然是個謎。另一批在戰爭中被掠奪的偉大珍藏。是蘇俄聖彼得堡外，凱薩琳大帝的冬宮，著名的琥珀廳也被稱為「世界第八大奇景」。這個廳有超過五百平方英呎的波羅的海琥珀，重量超過六噸，以馬賽克鑲嵌細工結合金子與鏡子建造而成。它是普魯士大帝委託製作，1716年送給彼得大帝作為加強兩位帝王深厚友誼的華麗禮物。（今日價值約兩億五千萬美元。）然而這個廳成為敵人最覬覦的寶藏。1941年9月，德國占領普希金，讓凱薩琳皇宮及亞歷山大皇宮成為廢墟，摧毀許多的寶藏並掠奪藝術品。他們拆解琥珀廳，再用二十七個箱子裝運送到科寧斯伯格城堡。1945年4月，這些珍寶最後一次被完整看到。

這些琥珀嵌板真正的命運仍未知：蘇俄原先暗示在轟炸城堡時它們已被摧毀，但稍後當他們就推翻原先的說法，認為最好還是承認是自己摧毀那些琥珀嵌板。數十年來，偵查員大膽臆測出無數的線索，一下說這些琥珀嵌板被埋在波羅的海的海岸邊，過一陣子又說，它們在柏林南邊六十五英哩的銀礦區。如果這些琥珀嵌板沒有被摧毀，那麼它們就是被藏起來，只有一小塊的琥珀嵌板在1997

冬宮遭受到德國軍隊轟炸的破壞。

海牙公約的智慧

人類在二次大戰中的殘忍恐怖行為，震撼了全世界，也促使1949年日內瓦公約的修訂，在此參與戰爭的國家承諾以人性的尺度，對待敵國的軍隊和平民。令人諷刺是，在二戰期間強取的文化遺產與藝術，已經是被長久保護的——至少理論上如此。

保護文化資產的原則是，1899年與1907年在荷蘭海牙舉辦的國際和平會議中曾討論且記錄的正式文件，即熟知的海牙公約。這份公約事實上沒什麼約束力，也無法避免第一或第二次大戰所帶來的破壞。

後續的文件，在1954年5月簽署，並在1956年8月執行。這個公約要求簽約國以任何可行方式，避免攻擊具有文化價值的地點，如博物館與考古遺址。占領軍不可違法的運出文化資產，而且必須避免任意進行考古挖掘，除非挖掘是唯一保護這些地點的方法。

違犯公約將依據國際法律，以戰爭罪犯審判——但只限於簽約國的市民。1956年以來，這個公約被世界上超過一百個國家所認可，包括伊拉克、埃及、義大利、法國、列支敦斯登、加拿大、剛果共和國與尼日。仍有待美國與英國的附議。

年，一位德國軍人之子企圖賣出時才出現。這塊琥珀嵌板馬上被沒收，並在2000年4月國家慶典時歸還蘇俄。

1979年，蘇俄官方終於放棄尋回這個寶藏的希望，而且準備重新恢復這個廳的壯麗景觀。工匠們辛苦工作超過二十年的時間。2003年5月31日，在慶祝聖彼得堡三百年，三十位世界各國領袖見證俄國總統普丁與德國總理史洛德，共同揭開凱薩琳皇宮的嶄新琥珀廳。這個廳是否與原本的廳一樣具有那種力量？當人們對它的華麗壯觀的記憶逐漸消退後，很少人能再予以置評。但是觀看著這個複製出的廳，很難不令人沈思默想那遺失的寶藏所象徵的意涵。

史達林的理賠

琥珀廳極為壯麗，但它只是蘇俄境內超過五十萬件藝術品中的一件，所有在戰爭中被德國軍隊掠奪、損壞或摧毀的藝術品，價值高達一億兩千五百萬。因此，大戰後蘇俄對德國的無情，或許可以被原諒。

然而，大多數的學者、政治家、藝術愛好者，甚至無心的旁觀者都譴責蘇俄的行徑如同小孩，強烈報復它以前的夥伴。1945年5月，德國被同盟國打敗，該國的領地（當時包括奧地利）被分為四個區塊，分別由蘇俄、美國、英國與法國管理。因為無法找尋到百萬件藝術品的原始合法擁有人，美國、英國與法國的行政人員，只好將在他們管轄內的藝術品歸還其所屬的國家。（當某些國家將某些藝

術品納入自己國家的收藏，而不是找尋其合法的擁有者，此作為造成往後數十年間無數的法律訴訟。）但是蘇俄則藉此機會擁有這些藝術品，作為它在戰爭所喪失文物的賠償。

如同德國元首博物館的構想，蘇俄的掠奪計畫也由國家元首帶領，賦予法律的權能，並由藝術專家督導。沒有什麼人知道，史達林也懷抱如希特勒在林茲構想的世界藝術博物館的計畫；他派遣精英部隊，掃蕩在蘇俄管轄內原德國佔領區的寶藏。

2003年開幕時，一位參觀者用放大鏡觀賞著冬宮琥珀崁版的雕刻細節。

2003年5月31日德國總理史洛德與俄國總統普丁揭開在聖彼得堡的冬宮重建的琥珀廳。這個複製工程花費八百萬美金。

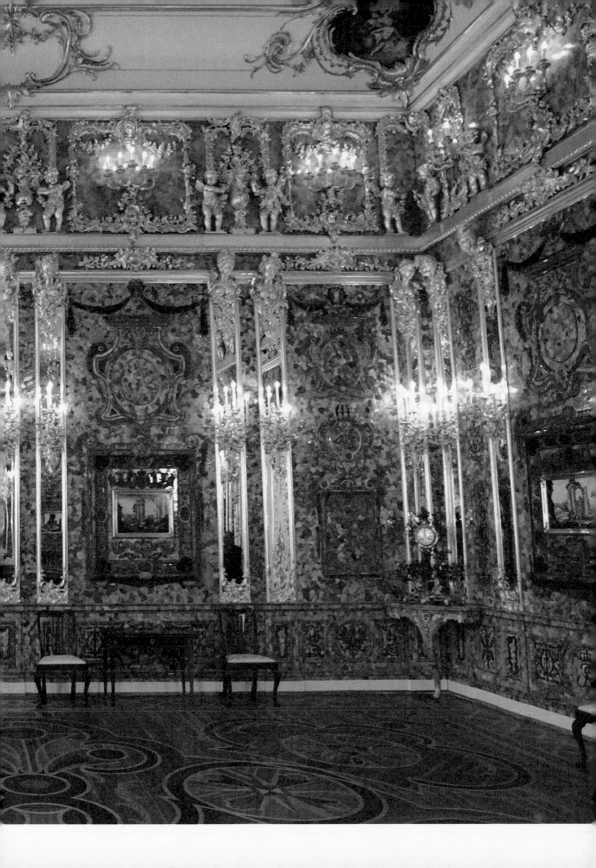

這就是史利曼黃金為何在莫斯科的由來。1873年，現代第一位考古學家漢瑞希‧史利曼，在土耳其發現一個秘密窖藏，內有超過九千件無價的黃金製品，這些文物在特洛伊國王命名的古老城市普利安遺址被發現。1881年土耳其政府控訴史利曼無權利持有這些寶藏，他將這批文物捐給德國，於是它們被保留到1945年。戰爭結束時，

史利曼是最早的現代考古學家之一，他在古代普利安遺址所發現西元前2300年的數千件黃金製品。

這批文物被運送到莫斯科。數十年來，許多人猜想這些黃金文物是否已被摧毀，直到1994年，蘇俄官方終於承認它們存放在普希金美術館。1996年，它們曾在普希金展出過一次，而後便被送回庫房繼續保存。

1958年，蘇俄曾歸還一百五十萬件文物給東德。2005年2月，蘇俄負責看管文化遺產機構的副首長安納東利‧維爾科夫，承認蘇俄仍持有約二十五萬件的德國藝術品，以及一百萬冊書籍。2005年春，如同嘲弄德國戰敗六十週年，普希金美術館展出五百二十二件古代文物，展題為「戰爭的考古學：遺忘的復還」（Archaeology of War: The Return from Oblivion）。自誇他們保存維護技術的精湛外，普希金的工作人員明確表示，他們不會參與德國要求歸還這些文物的議題，因為在蘇俄的法律中，這些文物是合法的賠償。

蘇俄似乎也不想歸還屬於個人的藝術品，1945年，蘇俄對德國非法掠奪的國有或私人資產，沒有加以區別。戰爭結束時，屬於法蘭茲‧科寧格斯收藏超過五百件版畫與素描被運回蘇俄：其中三百零七件作品送到普希金，另外一百四十二件送到基輔，1993年才被發現。2003年12月，烏克蘭的後蘇維埃政權交還一百四十二幅版畫與素描給荷蘭。當蘇俄也被要求展現寬宏大量時，卻只給了一個堅定的回答「不」，並仍保留三百零七件的作品。

私人藏家的「保管」行徑

或許某些蘇俄官員趁著戰後混亂，從祖國獲得一些線索以謀得私人利益。1945年，有人從柏林市外的波茨坦的忘憂宮拿走魯本斯的傑作《塔克尼爾斯與路科雷提亞》。這件作品今日約值九千兩百萬美元。最近，為人所知的是這件作品在蘇俄商人烏拉迪米爾·隆維尼克的手中，他是位擁有一間名為「上與下」脫衣舞俱樂部的房地產開發商。隆維尼克曾想將此作品賣回給忘憂宮，但當德國回覆將以擁有犯罪戰利品的罪名起訴他時，他便撤消這個提議。最後，他將這幅畫交給修道院，修道院修復這件作品並很驕傲地展示在其收藏中。

俄軍也不是唯一擅自掠奪藝術品的人，有些美軍與軍官也很難抵擋誘惑。1945年，一位名叫裘梅德的德州人取得屬於德國哈次山區魁德林堡教堂的十二件珍貴古物，並將它們運回美國。今日約值兩億美金，這些文物包括聖骨盒與一件用金色墨水書寫無價的九世紀手稿。它們只在1980年裘梅德死後出現。裘梅德的兄妹將這些文物送到黑市銷售，他們賣掉少數文物約獲得三百萬美元，其餘文物1996年被沒收，並且歸還德國。

另外一個案列是前美國軍人，1946年出現在律師艾德華·伊蘭凡位於布魯克林的住家，伊蘭凡布什麼也沒問，便以四百五十美金買了一些畫作。二十年後，伊蘭凡宣稱他現在才知道，原來他買了兩件1499年杜勒的彩色肖像木板畫，這代表他擁有約六百萬美元的

裝飾著珍貴寶石、玻璃、珍珠、珊瑚、琺瑯與螺鈿，具有鍍金銀封面的19世紀「山穆黑爾福音」（Samuhel Gospels）。

裘梅德的祕密

德國的魁德林堡鎮上的聖瑟凡提爾斯教堂，一千餘年來都有著黑暗勢力。儘管帝王的勢力有所興衰，這個教堂依然庇護一批無價的文物：聖骨盒、有彩飾的手稿、錢幣與禮拜儀式的物品。二次大戰結束時，一位美國陸軍中尉駐守在此，發現這些被藏匿在艾爾騰伯格洞穴裡妥善保管的珍藏，並且自行帶走。

1945年4月，裘梅德收集了十幾件教堂的文物，並且用美國軍方的郵務系統，寄回在德州懷特萊特的家。裘梅德是一位具有美學品味的男同性戀者，在達拉斯的公寓裡為他的戰利品設立了一個聖殿，向他追求的男伴展示這些珍貴的物品，作為炫耀個人品味與能力的方式。誰不會因為這些珍寶留下深刻印象呢？這裡有歷史悠久的彩繪手稿、水晶的聖骨盒、鍍金銀飾、彩色玻璃；以及

一個迷你珠寶盒，上面雕飾海象與象牙，並且裝飾鍍金的銀和鍍金的銅條，還嵌入著彩色玻璃與珍貴的半寶石。有些聖骨盒據說收藏如基督的血或聖母瑪麗亞的頭髮。

裘梅德的秘密直到1980年，他癌症過世後才被發現，當時他的兄妹對他留下的文物並沒有興趣，便接洽藝術品經紀商，想看看這些東西能賣出多少錢。當他們將山穆黑爾福音，這件以金色墨水書寫並用寶石鑲飾封面的十九世紀手稿，歸還德國時獲得所謂「發現者的費用」大約三百萬美金。但當他們企圖賣出所有藏匿品時，被一位德國文化官員與紐約時報記者敏銳的探查所阻撓。整體而言，有十件文物被歸還。然而，還有兩件據知被裘梅德佔有的文物：耶穌受難像與有水晶裝飾的聖骨盒，仍然杳無蹤跡。

資產。對伊蘭凡而言，這卻是不幸的開始，因為大戰結束後這些畫被奪取，它們被存放在德國史瓦茲伯格城堡由美軍監管並「妥善保管」。而後，德國要求歸還這些藝術品。在多年的訴訟後，伊蘭凡仍被迫交回這些畫。1981年，它們被送回到威瑪市立博物館，展出至今。

1997年，威瑪博物館在提斯拜恩的《伊莉莎白・赫維抱著鴿子》（Elizabeth Hervey Holding a Dove）出現在蘇富比拍賣會時，收回這幅遺失的作品。但大約還有十件十五世紀到十八世紀的畫，

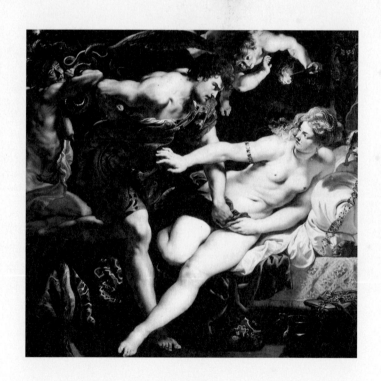

　　　　　　　　　　　　　　　　　　　　空畫框─藝術犯罪的內幕

繪於1610年的《塔克尼爾斯與路科雷提亞》（Tarquinius and Lucretia）在1945年失竊與受損之前。魯本斯以古羅馬時期驕傲的塔克尼爾斯暴君之子，淫蕩的塞克特斯與他所征服貞潔的路科雷提亞故事為題材。2004年修道院全面性的修復此幅受損的畫，除了去除所看到的變形外，再重新裝裱。補上磨損的顏色，並艱辛的修復泛黃與不平的光澤面。

據信在1945年間被美軍帶走，至今仍不見蹤跡。

所有這些典型的案例——國家對於人，國家對國家，個人對國家，以及個人對個人——未來數年將會重複持續著。過去數年對二次大戰中遺失藝術品的關注也越來越多，司法的正義也更加伸張。全球無數的博物館，持續調查他們館藏品的來源，並由網站向世界各地探尋資訊。

儘管有些人知道到那裡去找尋他們長久失去的藝術品，然而通往正義的道路卻很曲折。二次大戰結束時，屬於費迪那的五幅克林姆畫作從納粹手中收回，送到維也納的貝爾維德爾畫廊。而後的數年，它們成為維也納文化與奧地利人驕傲的同義詞，尤其是克林姆的《艾蒂兒‧布洛奇‧包爾夫人肖像》不斷被複製在運動衫、明信片與學生宿舍的海報上。似乎瑪莉亞‧阿特曼及其他布洛奇的後裔，想要作任何抗爭也是無用。但在1998年，奧地利國會通過一項法案，要求所有的聯邦博物館確認他們的館藏品並非是戰爭時期的非法所得。阿特曼與她的家族開始一場長達七年的官司，她說服美國高等法院認可聯邦政府應該讓她控告奧地利，要求歸還那些繪畫：這是個人在外國發起訴訟的少有案例。

2006年初，瑪莉亞‧阿特曼高齡89歲時，終於獲得等待已久的勝利，奧地利的法官裁定，貝爾維德爾畫廊將克林姆繪畫的所有權還讓給阿特曼家人。阿特曼堅持不希望這些繪畫消失在大眾前，於是奧地利政府決定買回，卻沒想到可能沒辦法湊足龐大的三億美金，

好將這些作品保留在它們的祖國。「我與這些繪畫一起長大的」，
阿特曼愁悶說著，她從小就經常看克林姆的畫。但是她又說，「那
是很久以前的事了。」

歸還藝術品與文物的風潮已經在世界各國掀起。阿特曼勝訴後的幾
週，荷蘭宣告將歸還超過兩百件古代大師的繪畫給美國賈克·高
史提克的繼承人，包括史鼎、利皮、岱克、摩斯塔爾特、葛言與魯
斯岱爾等人的作品。高史提克是一位富裕的荷蘭猶太藝術經紀商暨
收藏家，1940年5月逃離納粹時死亡，留下超過一千一百幅繪畫，

瑪莉亞·阿特曼站在一幅複製克林姆所繪的她嬸嬸艾蒂兒的肖像畫旁邊。

許多作品流入戈林之手。大戰後，約有三百三十五幅畫作歸還給荷蘭，其他作品據信是流入私人藏家與許多的博物館。1950年，荷蘭賣掉六十五至七十幅作品，其餘作品展示在博物館與全國各地的政府機構。

高史提克的繼承人花八年的時間向荷蘭提案訴請歸還，當這些繪畫終於歸還時，已是歸還文物拖延最久的案例。高史提克的孫女莎荷公開宣稱「這是歷史的不公，終獲得正確的處置。」

這些故事仍然持續環繞著我們。2003年，美國博物館協會估計在1932至1945年間，被掠奪的藝術品約有一百五十萬件，超過十萬件至今仍然失去蹤跡。全世界無數的合法擁有者不斷凋零，無法看到正義的來到。這點表示除非所有的繪畫、版畫、雕塑、織錦畫與文物全部被歸還，否則我們參觀世界各國的博物館與畫廊時，無法不想著我們是否正看著戰爭掠奪下的藝術魅影。

《穿著白衣的女子》（Femme en blanc）是畢卡索新古典時期的作品，由聯邦調查局人員展示，這件作品曾是湯姆・班尼格森繼承案的核心。

藝術不只是藝術

戰爭浩劫中遺失的藝術品尋回後，很少獲得繼承人的青睞。往往，兒孫輩或親戚並沒有相同的收藏嗜好，或如同他們祖先對藝術的熱愛，也沒有足夠的財富妥善保管藝術品。2002年，湯姆・班尼格森發覺他是畢卡索1922年《穿著白衣的女子》的唯一繼承人。這件作品是他的祖母蘭迪斯伯格在1930年末逃離柏林時，送到一位巴黎藝術經紀商手中。這位經紀商的收藏在戰爭時被掠奪，大戰後四散各方。因此當六十年後，這幅繪畫出現在芝加哥一位婦人手中，（她購買這件作品但不知道來源），班尼格森提出訴訟。三年後，他同意接受六百五十萬美金的賠償，並放棄對此做出其他的索賠。

有時侯，賞金會觸發人們有不同面向的思考。

當記者何克特・費里西安諾的《失竊博物館》（The Lost Museum）出書時，書中提及有關納粹竊取的藝術品。有些博物館、畫廊及收藏家，因這本書了解到他們收藏的藝術品可能是被掠奪或出處不明。一位捐贈者發現在費里西安諾的書中提到畫作後，巴黎藝術經紀商保羅・羅森伯格家族，也因而找到在西雅圖美術館的莫內、波納德、勒杰的繪畫以及馬諦斯的《土耳其宮女》（Odalisque）。據說，該家族要求歸還約值三千九百萬美元的藝術品，而費里西安諾說他與過世藝術經紀商的媳婦有口頭上的協議，如果他的研究結果找尋到遺失藝術品，他可以獲得六百八十萬美元。因為沒有足夠的證據來支持他的說詞，這個訴訟被駁回。

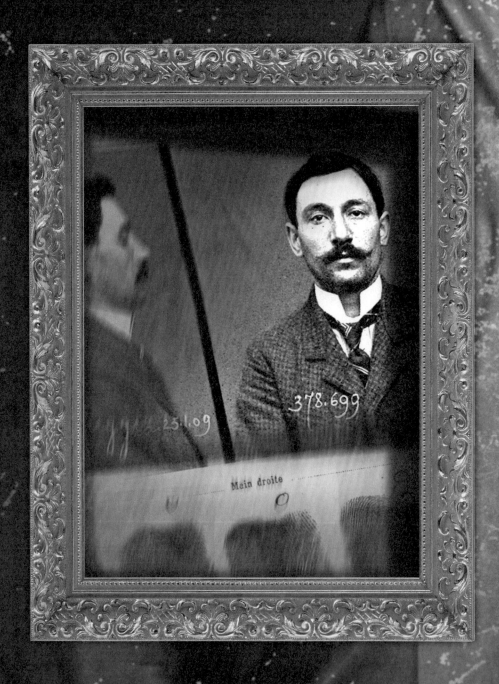

chapter.3

The Uncommon Criminal
非比尋常的藝術竊賊

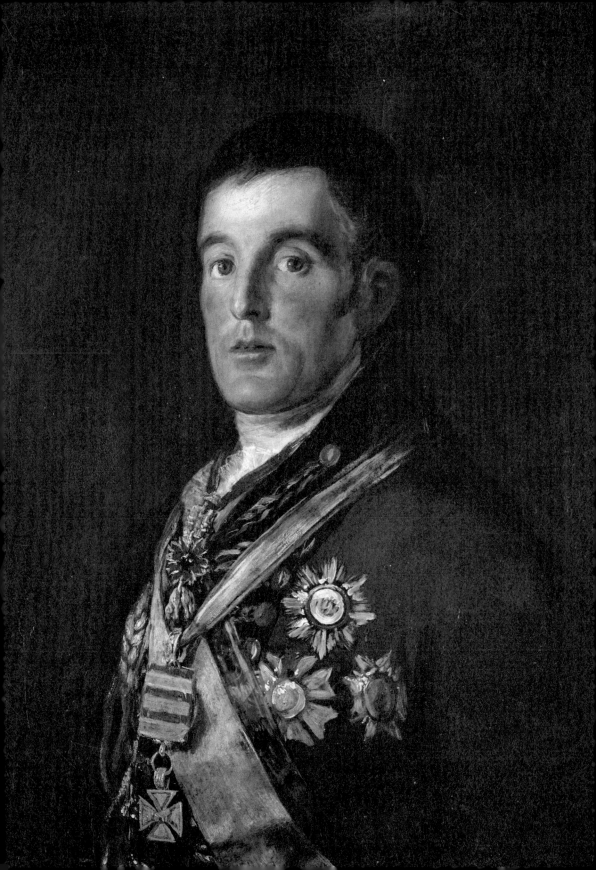

無疑地，皮爾斯·布洛斯南倒真讓偷竊藝術品成為一件有趣的事。1999年重新拍攝的《天羅地網》（*The Thomas Crown Affair*），布洛斯南扮演一位生活無趣的億萬富翁湯瑪斯·克羅恩，他竟轉行當藝術竊賊讓生活添增趣味。他在大白天輕鬆進入紐約大都會博物館，幾分鐘後便將莫內的《晨曦中的聖喬治》放在手提箱內帶走。克羅恩只是在追求刺激，想讓全世界為他隨意興起的念頭折服。他根本不需要偷竊藝術品。如果他想要，或許他可以購買。事實上，調查員也不了解他的想法，幾天後克羅恩就歸還畫作，並很機警巧妙的編造出他發現這件作品的過程。美麗的保險調查員凱薩琳·班寧宣稱這個竊案是「高尚的人所犯的高尚罪行。」

克羅恩並不是那年唯一潛入偷竊的高尚竊賊。幾個月前，史恩·康納萊在《將計就計》（*Entrapment*）裡也扮演迷人、紳士的藝術愛好者與竊賊，被讓人心神蕩漾的美麗保險調查員凱薩琳·瓊恩追查。

這些是詹姆斯·龐德的工作嗎？布洛斯南與康納萊那一小群為特別的秘密任務扮演007情報員的演員。電影劇情是龐德在007的驚悚電影《諾博士》（Dr. No）

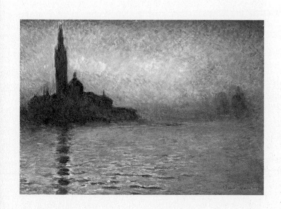

法國印象派畫家莫內1908年的《晨曦中的聖喬治》（San Giorgio Maggiore by Twilight），在電影《天羅地網》中被皮爾斯·布洛斯南扮演的角色偷走。

哥雅畫的《威靈頓公爵》（The Duke of Wellington）。為紀念1812年這位大將軍在薩拉曼卡擊敗拿破崙軍隊。1961年它在倫敦的國家畫廊被偷，四年後才尋回。

《加利力海上的暴風雨》（Storm on the Sea of Galilee，1633）是林布蘭特唯一存留下來的海景畫——如果作品在加德納博物館失竊案後沒有毀損。

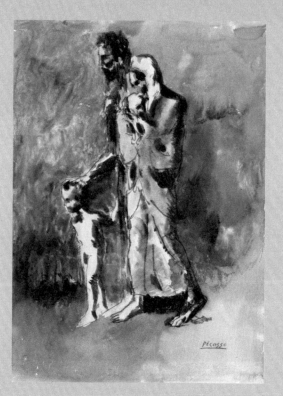

畢卡索畫《貧窮》（Poverty，1903）時，只有二十四歲，這幅畫描述一位虛弱的男人與小孩並行著。

請保護您偷竊的藝術品

那些偷竊藝術品的竊賊，如果只為私人的理由偷竊畫作，他們必定會加強對藝術品的保護。尤其是畫作，如果畫作受損其價格會驟然下跌，這讓竊賊無法對人炫耀他的戰績。對於畫作的保存與一般的認知有所不同，大部分的畫是不應該被捲起來收藏的。

妥善保存藝術品非常重要，因此加德納博物館在館藏品被竊的十五週年，發佈一則新聞稿，請求這些繪畫的保管者，以這些藝術品慣常被保存的方式來維護。為保護這些作品，它們必須存放在溫度與溼度恆常的環境——最好在華氏70度與50%的溼度。不幸的，各方謠傳林布蘭特的繪畫《加利力海上的暴風雨》，在被竊的途中可能完全損壞。專家們也擔心，2004年8月在挪威孟克美術館失竊的《吶喊》也遭受同樣的命運。很幸

運的，兩年後《吶喊》尋回，而畫作也只有些許的損害。

2003年4月，有人偷竊英國曼徹斯特的懷特沃斯美術館，三幅約值四百萬英鎊（六百五十萬美金）的畫作：畢卡索藍色時期的《貧窮》、梵谷的《巴黎的要塞與屋宇》（The Fortification of Paris with Houses）、以及高更的《大溪地風景》（Tahitian Landscape）。據不具名人士的通報，警察隔天就找到這些畫，它們被捲起放在一個桶子裡，並棄置在無人使用的公廁附近。哎呀！這些竊賊宣稱他們只是要彰顯美術館的警戒鬆散，尤其在下大雨的晚上。梵谷畫作的一角被撕裂，另外兩幅也因暴露在室外潮濕的空氣中受損。

中首度出現，追查藝術竊賊為職業的角色是電影中獨到之處，因為它暗示被偷竊的畫最終會出現在富翁的私人收藏。電影裡康納萊在諾博士的躲藏處，發現哥雅的肖像畫《威靈頓公爵》放在畫架上。當1962年底電影上映時，這幅哥雅的畫作真的失蹤了，1961年它在倫敦的國家畫廊被偷，直到1965年才再出現。

但真正偷竊藝術品的人是誰呢？如同繪畫有各種流派，藝術竊賊也有各種不同的類型。內賊可能是心有不滿的保安想羞辱他的雇主、薪水很低的服務員想為自己準備退休的金雞蛋、富裕收藏家的小孩想獲得家人的注意、博物館員愛上一件美麗的物品，決定利用資料紀錄的不完整，從庫房偷偷拿走。「罪犯」可能只是街上的暴徒，明瞭畫布比一卡車的電器用品容易偷。保險核算員與警方越來越相信，黑幫分子運用藝術品作為毒品或其他非法物品的附屬擔保物。

1965年政府人員在倫敦的國家畫廊，討論哥雅的《威靈頓公爵》肖像被偷走四年後歸還的狀況。

「我們至今尚未找到共同的線索。」美國聯邦調查局藝術犯罪小組的特別專員羅伯特·惠特曼說，「我們唯一的資訊是藝術竊賊中女性占少數。我不是說女性不會偷竊藝術品，但我們目前尚未逮捕到。」

德文郡公爵夫人擄獲了竊賊？

諾博士虛構的故事仍持續著；儘管偶有微小的證據證明合法或犯罪的大企業家，也會如同訂購外帶的中國菜般訂購古代大師的作品。這個故事讓人想起，在維多利亞時期的倫敦，亞當·沃斯是當時惡名昭彰的犯罪組織頭子，他指使數十名的下屬偷竊、破壞保險箱、搶劫銀行等。沃斯是德國出生的猶太人，十九世紀中期，他跟隨家人移民美國。他曾在美國內戰時服役於北方軍隊，而後才開始他私自獲取利益的事業：扒竊沒有警覺的紐約客。沃斯在班·馬西泰爾《拿破崙的罪行》（*Napoleon of Crime*）中，讀到早期的犯罪行為，啟發他將注意力轉向更大的詐騙行為。於是他旅行到倫敦，化身為銀行家亨利·雷蒙混進上流社會。

當他周旋於倫敦上流社會時，他謹慎的隱藏他真實的身分。沃斯的犯罪組織比大部分上流社會朋友的合法企業還要廣大，跨越英倫海峽到歐陸，甚至遠至西印度。儘管他的手段不正當，他的外表卻非常高尚。穿著訂製的西裝，住奢華的公寓，由一群男管家陪伴。他給人們一種與生俱來的紳士形象。

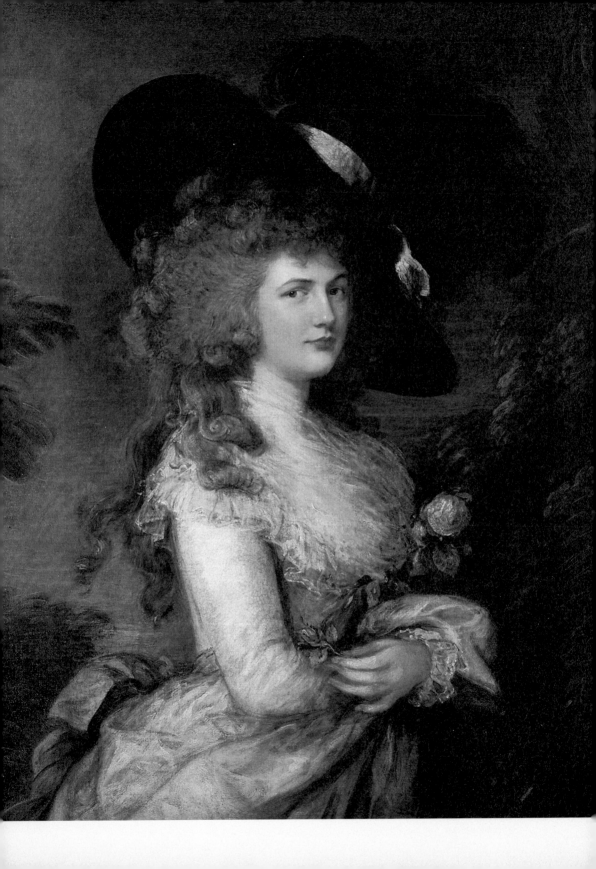

除了大部分的紳士不會從二樓的窗戶跳下外，他們的管家也不會是偏愛藏匿各式物品在口袋的貼身保鏢。1876年5月的夜晚，沃斯與他的保鏢「強卡」‧飛利浦及另一位同謀，在漆黑夜幕裡，潛入老龐德街的湯瑪斯‧艾格紐畫廊。飛利浦十指交錯抬起他的老闆，讓他撬開窗戶溜進畫廊。沃斯獨自在漆黑中，從畫廊的牆上取走根茲博羅的《德文郡公爵夫人》肖像畫。這幅畫作剛在拍賣會上拍出，但尚未送給買畫的美銀行家摩根，這畫是摩根買給他兒子。這幅肖像畫在當時是最貴的藝術品，超過一萬幾尼（guinese）等同當時六萬兩千美元，今日略低一百二十萬美金。沃斯很小心的上將畫從畫框割下、捲起，趁著夜色悄悄帶走。

為什麼這幅畫那麼令人神魂顛倒？這位英國藝術家根茲博羅偏愛風景畫，但他有妻子與小孩要養，務實的天性讓他接受肖像畫的委託。他那詩人般的感性，深深獲得當時雅紳喬

沃斯是英國維多利亞時期倫敦犯罪組織的首領，他不是唯一愛上德文郡公爵夫人的男人，這幅德文郡公爵夫人《Duchess of Devonshire》是根茲博羅所畫，1876年被沃斯竊走。德文郡公爵在發覺她懷了別人的孩子後，將這幅畫從家中移除。

治三世的賞識， 1780年代，根茲博羅已是英國皇室家族專屬畫家。
1787年，他開始畫德文郡公爵夫人的肖像。德文郡公爵夫人是黛安
娜王妃的祖先，也是位媚誘男子而聲名狼藉的婦人，她與她的丈夫
德文郡公爵五世一樣有著傷風敗俗的行為。根茲博羅的肖像，捕捉
德文郡公爵夫人好奇的眼光與洋娃娃般的�’嘴，如此的神情誘惑許
多男人，包括在她死後數十年的沃斯。

沃斯竊取這幅繪畫時，他本想利用它保釋他因為偽造支票而坐牢的
弟弟。一個世紀後，如果用這幅畫作為離開監獄重獲自由的紀念
品，仍會深受歹徒與惡棍的歡迎。但當沃斯竊取這幅畫後，他弟弟
約翰也由合法的途徑保釋出獄，沃斯選擇自己保留這幅畫。正如許
多剛開始偷竊藝術品的人，最後卻發覺自己被藝術品迷住，沃斯也
如是，他深深的被這幅迷人的畫給虜獲。他十分珍愛它，除了在比
利時監獄的七年外，他保有這幅肖像畫長達四分之一世紀，有時甚
至將這幅畫放在床下，陪他睡覺。1901年，沃斯出獄後極需金錢，
他終於安排讓《德文郡公爵夫人》回到她合法的主人手中。有人猜
測因為放棄這幅畫讓沃斯心碎，不到一年他便撒手人寰。

沃斯或許是唯一具有高知名度的人，他因為自己的喜好而保留偷來
的畫作，但在精神上他有許多愚蠢的追隨者。

2000年5月，高更的《花瓶》
（Vase de fleurs）首次出現拍賣
會，以三十一萬美元的高價賣給
艾里・沙克漢。

不同類型的藝術竊賊

雖說這世上沒有完美的犯罪，但艾里・沙克漢的偽造計謀算很接近了。大約有二十年的歲月，這位曼哈頓的藝術經紀商逛遍紐約的主要拍場，購買塞尚、雷諾瓦、夏卡爾、高更、克利、莫迪里亞尼及其他藝術家的作品。這些都是非投機或是中價位的作品，並不會引起什麼注意，它們通常只賣數十萬美元。然後他會送畫作去複製，並且確認新的偽畫與原作一模一樣，甚至連背面模糊的記號也相同。有時他還會請人加上一層特殊的塗料，讓畫面呈現歲月的痕跡。

在購買作品後，他等待一段時間，再將偽畫賣給絲毫沒有猜疑的收藏家或經紀商，通常還會附上偽造的「作品證明書」，與原作的證明書相似。同樣地，他會再等待幾年的時間，再將原作送去拍賣，常常是他原先購買畫作的拍賣公司。

這也是他的計謀最後被揭穿的地方。2000年春，沙克漢將他收藏的高更原作《花瓶》送到紐約蘇富比拍賣。他的運氣不太好。幾年前，他委託製作的偽畫經過很多位藏家，最後一位藏家正好在相同的時間，決定將畫作送到離蘇富比拍賣不久的佳士得賣出。當調查員開始偵查真相時，他們發現沙克漢是複製畫的源頭，而且同樣的伎倆，在過去數年間他已經做了十數次，他通常偏好亞洲買主，因為亞洲的買主不喜歡公開的羞辱，所以比較不會在發現作品是偽畫時提起告訴。2005年夏，沙克漢判刑四十一個月的牢獄，並罰款一千兩百五十萬美元做為賠償。

藝術的奴隸

斯特凡·布賴特韋澤漫遊在古堡、鄉下宅邸、小型博物館與歐洲的畫廊搜尋掠奪物。從遠處看，他像二十多歲的熱情法國人。他個性害羞而內向，但他卻擔任服務生，以負擔自己對藝術欣賞與旅行的喜好。雖然他的喜好有一點太大膽，他在博物館開放時，在警戒鬆散的博物館或鄉下宅邸，輕易地將畫的畫布捲起塞進長大衣或背包竊走。如果他需要一些協助，他的女朋友克蘭·柯洛思會為他把風，或引開警衛的注意。

布賴特韋澤無人能敵的藝術竊案，始於1995年3月，當他造訪瑞士美麗的格魯耶爾古堡；法國畫家柯洛曾在此擔任駐地創作的藝術家。柯洛住過的房間，仍掛著一些他浪漫的風景畫，古堡裡其他的珍藏還有法蘭德斯的織錦畫及鑲嵌玻璃。引起布賴特韋澤興趣的是鮮為人知的18世紀德國畫家克利斯汀·威廉·迪特瑞希的女性肖像。吸引這位弱小法國人不清楚這幅畫的價值：這幅畫它可能只值兩千美金。

「我著迷於這位女性的氣質與美貌，她的雙眼讓我想起我的祖母，」他稍後回憶道。「我以為這幅畫是模仿林布蘭特的作品。」他盯著畫約十分鐘，被它流露的鮮活氣息深深吸引。於是，他從牆上取下這幅畫，小心除去畫框，然後將畫布捲起離開古堡。

布賴特韋澤是真正的為藝術著迷，他企圖創造一個圍繞他的執迷世界。他欺騙陌生人說他的祖父是當地著名的畫家羅伯特·布賴特韋澤。他將自己對藝術的熱愛回歸比較傳統的層面，於是他到斯特拉

法國服務生布賴特韋澤1996年在夏特博物館偷走布雪的18世紀畫作《沈睡的牧羊人》（Sleeping Shepherd），據信與其他的畫作也被他母親的毀損。

克拉納赫16世紀的畫《克雷佛公主，希寶》（Sybille, Princess of Cleves），是布賴特韋澤竊取的藝術品中最有價值的，有人相信這幅畫是第一次有全身正面的獨立肖像畫。

斯堡大學讀了一年藝術史。在此期間，他開始竊取他這種貧窮的人不可能擁有的古代大師作品。為實踐他心中追求的美，他的藝術犯罪生涯越來越大膽。他竊取的繪畫、素描、銀器、象牙雕刻、雕塑及彩繪的手稿，反映出天主教的品味，讓專家們相信他有偷盜癖，犯罪比擁有藝術更讓他覺得緊張與刺激。當然布賴特韋澤生病了，根據審判法庭上心理專家的話：「它變成一種無法抗拒的衝動。我想要的越來越多，而且我無法制止自己的想望，」布賴特韋澤解釋道。心理專家的報告，呼應沃斯對根茲博羅繪畫的執迷。在報告中布賴特韋澤進一步辯解：「我需要這些物品，它們也需要我。我幾乎是一個奴隸。」

布賴特韋澤請當地的藝匠為每一幅畫加上畫框，這位藝匠顯然一點好奇心也沒有，對這位瘦小的服務生如何取得價值百萬的大師畫作毫無疑心。布賴特韋澤將這些藝術品藏在阿爾薩斯家中的臥房，他與母親同住，先在埃森罕的小鎮，而後搬到鄰近的艾斯尚茲維勒。當他藏匿的珍寶將臥房與起居室的牆面上都占滿，他開始安排輪流舉辦的畫展，有些作品掛起來欣賞，有些作品則收藏在房間。

總而言之，布賴特韋澤承認他從比利時、丹麥、荷蘭、德國、奧地利、法國與瑞士的一百三十九間博物館與畫廊裡，竊取兩百三十二件藝術品。其中最珍貴的是價值九百萬的繪畫，是由老盧卡斯‧克拉納赫所畫的《克雷佛公主，希寶》。其它包括：1997年5月，

比利時安特衛普竊取的小彼得‧布勒蓋爾的《從主人那裡騙來的》（Cheat Profiting from His Master）；1996年8月，從夏特博物館竊取海耶的《法國的馬德琳，蘇格蘭的皇后》（Madeleine of France, Queen of Scotland）；以及布雪的《沈睡的牧羊人》。1999年6月，蒙特佩里爾博物館竊取大衛‧騰尼爾斯的《猴子的球》（The Monkey's Ball）及華鐸的粉筆素描《對兩個男人的研習》（A Study of Two Men）。

2001年11月，在瑞士琉森的理查‧華格納博物館，布賴特韋澤偷竊一件狩獵用的號角，他自以為運氣很好。其實，要證明他是竊賊很容易，當天只有三位參觀者，而他是其中一位。兩天後，他再度到博物館，博物館館長確認是他小偷並報警處理。剛開始，警方以為他們只是處理一件小竊盜案。但幾個月後，當瑞士許多州提出當

法國的憲兵與軍人在萊茵羅運河搜尋藝術品。布賴特韋澤與他的母親同住，當他被懷疑偷竊藝術品時，他的母親毀損一些畫，並將許多藝術品丟入運河。有些藝術品被尋回。

地失竊的案件，而法國警方也加入他們一併調查，布賴特韋澤對藝術品的病態熱愛才被發現。然而，那時他的母親史坦革爾已毀壞許多幅畫——他解釋她只想懲罰她的兒子，但調查單位認為她只想消滅證物——她將整櫃的藝術品與文物，丟入離家約六十英哩外的運河。許多文物從運河撈起。調查員認為她已賣掉一些畫，雖然至今這些畫尚未再度出現。無論如何，史坦革爾因共謀判刑十八個月。布賴特韋澤的前女友也受到六個月的輕微懲罰。布賴特韋澤則判二十六個月的牢獄。

藝術品誘人犯罪

歷史總是穿插著藝術愛好人士破碎的心，他們對藝術非比尋常且肆無忌憚的熱愛，迫使他們違背法律。1911年8月的星期一早上，義大利木匠文森・佩魯賈從羅浮宮儲藏室躲藏的櫥櫃溜走，將《蒙娜麗莎》自卡瑞廳的牆面取下帶走。當天羅浮宮休館，佩魯賈正為《蒙娜麗莎》製作展示櫥窗，所以能躲開單薄的警力。他保存這幅畫在他巴黎的狹小公寓，直到兩年後，他企圖將畫賣給烏菲茲博物館館長才被逮捕。

審判時，佩魯賈宣稱他是為了愛國心，想將義大利畫家達文西的畫，歸還於它的祖國。顯然他相信羅浮宮中所有義大利大師的作品，都是拿破崙奪取的。（雖然1514年，達文西喜悅的將《蒙娜麗莎》賣給法國國王法蘭西斯一世。）有人猜測佩魯賈的愛國主義，

這是佩魯賈在警局存查的照片，他在羅浮宮竊取《蒙娜麗莎》，藏在外套裡帶走。他保存這幅畫在他巴黎的狹小公寓，兩年後，企圖將畫賣給烏菲茲博物館。

1911年，義大利籍的木匠佩魯賈，從羅浮宮竊取達文西的《蒙娜麗莎》（Mona Lisa）。館方直到畫作被竊的第二天才報警處理。

只是向法庭上訴的嘲諷手法，但他的計謀成功了，他只判刑一年，最後還減刑至七個月。

最近幾年，佩魯賈的故事轉為一種陰謀論，暗示他的動機不是純正無私的愛國心。有些歷史學家推斷，一位阿根廷騙子瓦爾菲諾僱用佩魯賈偷畫。瓦爾菲諾計畫賣出六幅偽作給各國富裕的收藏家，若他們知道《蒙娜麗莎》被竊，他們更會輕易的相信買到真正的畫。但佩魯賈不知道這部分的計畫，當他竊取這幅畫後，瓦爾菲諾再沒與他連絡，於是他想不如賣掉它。

無論如何，1939年羅浮宮又遭竊，一位具有非常特殊審美觀的藝術系學生，偷取華鐸的《冷漠》（L'Indifferent），在去除畫作表面的光澤後，他就歸還這件作品。1994年在洛杉磯西部的車庫裡，有人偷竊哈洛德·貝特斯的畫，他將畫修復，再撐好畫布，然後賣出。1953年一位藝術系學生，從倫敦的維多利亞與亞伯特博物館竊取羅丹的銅製雕塑，歸還時他解釋說，他只是想與這件作品在一起一段時間。

2005年6月，二十歲的智利藝術系學生，從聖地牙哥的國立美術館竊取羅丹的銅雕《阿岱兒的軀幹》，然後自己帶著藝術品到警察局自首。他說他只要「證明美術館警戒的薄弱」。紅著臉的美術館館員也必須承認他是對的。但這只說明容易下手竊取，卻不保證每個人都可以竊取藝術品，而逃之夭夭。

路易斯·歐佛瑞是藝術與科學大學的學生，他
竊取羅丹的《阿岱兒的軀幹》（The Trunk of
Adele），這件作品是聖地牙哥美術館展覽的
六十二件作品之一。他在隔天就歸還這件雕塑。

稀有的古書不如稀有的藝術品受矚目，但不表示它沒有價值或較不具文化的意涵。1994年，微軟的創辦人比爾‧蓋茲為達文西的《萊斯特抄本》付出三千萬美金。這本抄本寫於1506至1510年間，涵括達文西對各種科學主題──解剖學、地質學、古生物學、流體動力學──的思維，它的賣價創下拍場手稿成交價的紀錄。

這就是為什麼一位被退學的大學生，會到大學的圖書館行竊。2004年12月17日，一位名叫華特‧貝克曼的二十歲男學生，帶著防暴用的電擊槍，到肯塔基州雷辛頓的崔西爾瓦尼亞大學的法瑞斯稀有圖書室。

這個專室有獨立的樓梯，從圖書館的其他地方無法看到，圖書室通常是鎖著，因為裡面收藏《聖艾爾班斯之書》（*Book of St. Albans, 1486*）、查爾斯‧伯納帕特的《美國鳥類學》（*American Ornithology, 1833*）及最初的五個版本的伊札克‧華爾頓的《垂釣大全》（*Compleat Angler, 1653*

達文西的《萊斯特抄本》（Codex Leicester）有七十二頁，包括許多科學題材，例如：天文學、水利學與光學。它有皮質的封面，被裝在有浮雕的蛤殼盒子。

－1676）。訪客要事先預約，而貝克曼也用電子郵件提出預約。

在圖書館員谷希打開門後，貝克曼用手機聯絡一位同夥。當同伴抵達，他抓住谷希，而貝克曼則用電擊槍擊倒她。這兩個男人將谷希的手腳綁住，然後攫取三本稀有書籍，二十本素描，包括自然學家奧度本，1856－1857年版本的《美國鳥類》（*Birds of America*）備稿、一件對折版的《北美洲胎生的四足動物》（*Viviparous Quadrupeds of North America, 1845－1848*）及一件雙對開圖畫紙的《美國鳥類》（*Birds of America, 1826－1838*），尺寸約26.5英吋乘以39英吋。2000年，一件相似的《美國鳥類》首版，在佳士得拍賣會拍出八百八十萬美金，為印刷書籍的成交價創下歷史紀錄。

他們帶著戰利品跑不了多遠，帶著那麼大的書不容易跑，而且兩人衝出去時，圖書館館長蘇姍・布朗看到他們，喊叫著要他們停下來。慌張中，他們掉了最重要的奧度本的書，但他們跑到灰色箱型車接應的地方並疾駛而去。警方估計他們約掠奪五十萬美元。

四天後，貝克曼化名威廉斯先生與另一位名為史蒂芬斯先生的人，一同穿過紐約洛克斐勒廣場到佳士得拍賣會的門口。他們與印刷書籍專員梅蘭妮・賀羅冉會面，說他們代表不願公開的貝克曼先生，希望將一些極有價值的收藏交由佳士得的私人信託服務，如此他們不用在拍賣會上出售物品。他們打開手提箱，拿出1859年版本的達爾文《物種的起源》（*On the Origin of Species*）；一件

1425年的彩繪手稿；兩本的自然歷史書籍《健康手冊》（*Hortus Sanitatis*），內有手繪的金箔彩飾木刻；二十本奧度本的素描。

賀羅冉說她能收這些物品，並要了史蒂芬斯的手機號碼以便連絡。但隔天，她告訴她的上司這件事並認為這兩個人很可疑。

的確很可疑。威廉斯就是貝克曼先生，事實上是華特·立普卡，他是肯塔基大學以前的學生，他以足球獎學金支付部分學費，直到無法付出學費而輟學。史蒂芬斯則是史班瑟·瑞哈德，一位有前途的崔西爾瓦尼亞大學藝術系學生，他當學期休學。無論如何，他應該在給佳士得手機號碼前，更改語音留言訊息。當聯邦調查員佯裝為處理佳士得私人信託服務的經紀人，打這個號碼時，語音說道，「這是史班瑟，請留言。」

這並不是他們計畫中唯一的缺失：立普卡用相同的電子信箱，寫郵件給法瑞斯稀有圖書室的谷希及佳士得

這本十五世紀手繪彩色木刻的《健康手冊》，創作者佛拉德將此書獻給亨利七世。《健康手冊》是從崔西爾瓦尼亞大學被竊取的稀有圖書之一。

的賀羅冉。警方將線索釐清是早晚的事。2005年2月11日，立普卡與瑞哈德被捕，以及協助立普卡壓住谷希的艾瑞克·波蘇克及查爾斯·艾倫都被逮捕。波蘇克與艾倫也是肯塔基大學的學生，休學一學期。笨拙的盜竊與販售書籍和素描的犯罪行為，保證讓他們很久後才能看到任何一間大學的圖書館。這四個人都被監禁七年。

畢卡索觸發騙局

有時人們會偷取自己的物品。當收藏家需要額外的現金時，保險騙局是一樁普遍的計謀，因為這能讓他們的資產變成現金，卻又同時擁有藝術品。尤其竊盜案如此普遍，很少一開始就將懷疑的眼光落在收藏家身上。

1980年代中期，比佛利山的眼科醫師史帝芬·庫柏曼偏愛法國印象派繪畫，他購買莫內的《普爾維耳海關官員的小木屋》約以八十萬美金成交，以及畢卡索的《鏡前裸女》約九十五萬七千美金成交。1991年，他將這兩件作品借給洛杉磯美術館展覽。他估計這兩幅畫的保險金約一千兩百五十萬美金，洛杉磯美術館沒有人質疑。

展覽後，庫柏曼拿回畫作與借展收據——收據上記載美術館認同畫作的保險金額——他以此作為藝術品價值的證明，與倫敦洛伊保險和德國諾德史登簽署更新的保單。保單的保險金偏高，但藝術保險經紀不會預先懷疑他們的雇主有欺騙的動機，他們寧願接受這筆生意，也不願意拱手讓人。

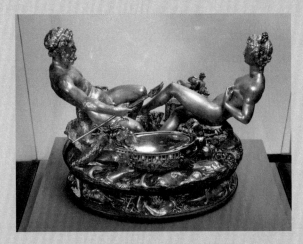

製作《鹽盅》（Saliera）的邦弗尼托·切利尼（Benvenuto Cellini, 1500－1571），被認為是自米開蘭基羅以來，義大利最棒的藝術家之一。

雕塑中的蒙娜麗莎

安全人員應該要讓藝術品待在它應該存在的地方。但當安全人員也監守自盜時，他們會讓有關單位束手無策。2003年春，五十歲的安全警報專家羅伯特·曼格拜訪維也納的藝術史博物館，在那裡他注意到一件世上最有價值的藝術品，該館鎮館之寶──皇室的《鹽盅》，這是法國國王法蘭西斯一世委託邦弗尼托·切利尼所作。這件作品被認為是雕塑界中的《蒙娜麗莎》，描繪交纏的男人與女人寓意地球與海洋的關係，它鑲嵌黑檀木與琺瑯的金雕極為錯綜而精美。它約值六千萬美元，但因為稀有被認為無價，這件作品是切利尼現存作品中唯一的金雕塑。

曼格在5月11日天亮前回到博物館，攀爬外圍架設的架子，從二樓窗戶潛入，破壞存放切利尼傑作的玻璃櫃，六十秒內就竊走作品離開博物館。「警鈴響起，但是作為警鈴系統專家，他知道他有足夠的時間離開。」當地警長恩斯特·傑格說。的確，值勤的警衛只是重新設定警報系統。四小時後，清潔人員才發現有問題而報警處理。

曼格並沒有任何犯罪紀錄，也沒有財務的困難，當警察全世界收尋時，他沉靜地保存這件雕塑兩年多。2005年秋，他突然要求一千萬歐元的贖金（一千一百九十萬美金）。然而，他雖是保全專家卻不擅長其他的科技：他與警方連絡的手機，被警方追查到。2006年1月，警方發佈曼格到店家的錄影帶。他很快的自首並帶警察到維也納東北方五十英哩外，一個大雪覆蓋的森林裡，他們發現《鹽盅》被埋在一個盒子裡。除一點的刮痕，這件雕塑品在它的歷險過程中算毫髮無傷。一週後，《鹽盅》重新在博物館公開展示，博物館館長發誓要將這件作品放在防彈玻璃櫃裡。

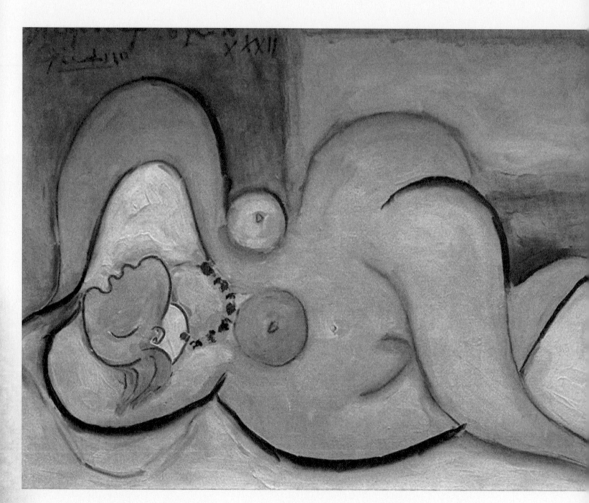

2006年1月，畢卡索的《鏡前裸女》脫離保險詐騙事件七年後，倫敦的洛伊保險公司控告保險經紀人接受誇大的保險評估。

1992年7月的週末，庫柏曼離家渡假時，他的管家打電話告訴他畫被偷了。奇怪的是，警報系統沒有異常，警方也沒有發現任何強制進入的行跡，但調查員仍認為畫作被偷了。當庫柏曼申請保險理賠，這兩家保險公司不滿意畫作的保險金過高，拒付理賠金。庫柏曼提出一份冗長而複雜的合法說明文件，上面有對偽造集體訴訟及健康保險詐欺的辯解。另外，畫作被偷時，他負債超過六百萬美元。

庫柏曼對保險公司提告，獲得勝訴——除一千兩百五十萬美金，另有額外的懲罰損害賠償，共計五百萬美金。數年後，庫柏曼的債務還清，並買了另一棟宅邸，搬到康乃狄克州享受舒適的退休生活。最後，如同老掉牙的故事，庫柏曼被拋棄的戀人報復，他也自食其果。

1997年初，聯邦幹員接獲密報，在俄亥俄州克里夫蘭市郊有鎖扣的儲藏櫃裡，發現被竊的藝術品。這個儲藏櫃由律師詹姆斯·立妥承租，他的前合夥人是庫柏曼的律師。立妥的前妻瓦西貴茲，受到二十五萬賞金的誘惑而與聯邦幹員聯繫。瓦西貴茲在某些圈子小有名氣，她是加州首位公路女巡邏員，1984年11月擔任《花花公子》的伴遊女郎。1988年，她也在B級驚悚電影《諜網先鋒》（*Picasso Trigger*）演出，內容是關於狡猾藝術藏家的故事。但她想要領賞金卻遇到對手，那就是立妥的女友潘蜜拉·大衛斯，當時潘蜜拉與立妥之間已經毫無情份。

最後，庫柏曼的律師詹姆斯·提爾讓庫柏曼繩之以法。提爾協助警

莫內畫很多幅法國北部海邊布維爾的風景畫，這個地點離他兒時在勒哈佛爾港的家不遠，《在布維爾的海關官員的小木屋》是其中一幅。這件1882年的作品在一件保險詐騙案中虛報被竊。

方，將庫柏曼的電話錄音，錄音內容是庫柏曼要求提爾將畫用園藝工具切碎，以消滅證物。這項詐欺案原本會判刑一百八十三年，卻因庫柏曼協助聯邦調查局，針對一件可疑的律師事務所的調查案提供線索，他因而只判刑三十七個月。

藝術與政治

有時竊賊也有比較高的理想，而不單單只是個人的利益。2001年春，紐約的猶太博物館面臨不可能的要求。夏卡爾的小幅油畫《維台普斯克上空》在一個酒會活動中消失。幾天後，博物館收到一封信，來自沒人聽過的組織「國際藝術與和平委員會」（International Committee for Art and Peace）。他們的要求是什麼呢？和平必須由以色列與巴基斯坦共同達成，繪畫才能歸還。天呀！和平那麼的遙遠，這組織的人顯然知道。隔年的一月，這件價值超過一百萬美元的畫作，出現在堪薩斯州的郵件分配站。

這種要求不是沒有先例。1971年9月，維梅爾的《愛的信簡》在布魯塞爾的美術館被竊，這件作品由阿姆斯特丹的國立美術館出借，竊賊代表孟加拉的難民，要求兩億比利時法郎（今日約一千九百五十萬美元）的贖金，但阿姆斯特丹的國立美術館沒有付出贖金。畫作被尋回後，展示在阿姆斯特丹國立美術館原本被懸掛的位置。1994年2月，孟克的《吶喊》在奧斯陸的國家畫廊被偷時，當地兩位反墮胎人士被認為是嫌疑犯，他們是離職的神父，曾威脅要在剛開幕的冬季奧林匹克運動會，製造一場驚人的事件。他

夏卡爾的《維台普斯克上空》（Study for Over Vitebsk，1914）在堪薩斯州出現後，藝術家的孫女貝拉‧梅耶從畫布背面上有夏卡爾寫的數目字，確認為原作。

們暗示如果挪威電視台播放反墮胎的影片，這幅畫就有可能歸還。電視台人員不接受威脅，行動主義分子的要求後來也被證實只是虛張聲勢的恐嚇：他們與藝術品竊案一點關係也沒有。真正的竊賊被捕，畫也被歸還。

或許最具倡狂政治動機的竊賊是蘿絲‧杜格代爾，一位牛津大學的

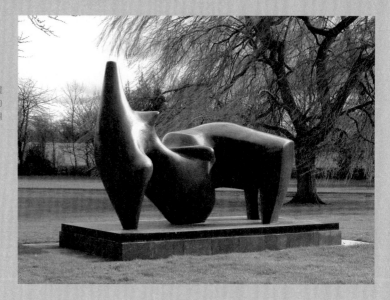

亨利·摩爾一生的創作中，都用傾臥像為主題，其靈感來自前哥倫比亞時期的雕塑。他這件兩噸重的銅塑作品，就以《傾臥像》（Reclining Figure）為題，2005年年底失竊。

沈重的搬運

當警方與媒體談到龐大的藝術竊案時，通常是指被竊物品的價格。但有少數的情況，是談論藝術品實質的尺寸。

2005年3月，帕維亞一件十英呎高、重達三千磅、由四個部分組成的銅製雕塑《三月》（The Ides of March），其中的三個部分，在曼哈頓裝貨的停泊碼頭被搬走，它正等待貨船將它運送到長島的哈佛斯大學。發生竊案的幾天後，一位布朗克斯區的金屬廢料商，出現在碼頭並搬運《三月》的第四部分。警方打電話給這位金屬廢料商，他說他並不知道自己在偷竊並馬上歸還搬走的部分。他也供出將這件物品賣給他的人。

就價值與重量而言，近年來最大的竊案之一，是十一英呎長、兩噸重的亨利·摩爾的《傾臥像》竊案，這件作品約值三百萬英鎊（五百二十萬美金）。2005年12月，作品在這位已故藝術家位於赫福郡的宅邸被偷。警方從監視錄影帶上驚訝的發現，這組夜間竊賊開著老式的迷你奧斯汀及紅色裝載起重機的卡車，進入亨利·摩爾基金會。英國的調查員說這次竊盜案是「非常、非常大膽的偷竊」。但這些竊賊的大膽與機靈不表示他們在艱難的工作後，能獲得金錢的回報。因為摩爾的盛名、市場價值、作品尺寸等等原因，警方知道要賣掉贓品幾乎不可能。他們擔心是另一位從沒聽過亨利·摩爾的金屬廢料商，會將銅製雕塑熔化消毀。

維梅爾的《愛的信簡》（The Love Letter, 1667－1668）在等待贖金贖回時，放在床下而受損。這件作品是阿姆斯特丹國立美術館擁有的四幅維梅爾作品之一。另外是《倒牛奶的女傭》（The Milkmaid）、《讀信的藍衣少婦》（Woman in Blue Reading a Letter）與《小街道》（The Little Street）。

學生、被寵壞的富裕英國女孩，因為失去有聲望父親的疼愛，而跨越法律的界線，也跨越愛爾蘭海峽去協助愛爾蘭共和軍。她很快用光所帶的錢，便決定回家拿她的繼承物。1973年6月的夜晚，她與三位同夥洗劫她父母的鄉下宅邸，帶走繪畫、銀器與瓷器。但她被一位同夥出賣，結果在法庭與惱怒不信任她的父親，對簿公堂。

緩刑對她顯然毫無用處。不到一年的時間，1974年4月，她與另外三位同夥又故技重施，洗劫都柏林南邊的維克羅郡的路斯堡宅邸。這棟豪宅入口前方有七百英呎寬，圍繞五百英畝的草地與樹林。英國鑽石大亨的繼承人艾爾佛・雷貝特爵士與克雷曼婷・貝特夫人，1951年購買這個宅邸以展示他們眾多的藝術收藏。但他們也吸引竊賊的注意，杜格代爾與同夥暴力的入侵宅邸，綑綁貝特夫婦與他們的僕人，十分鐘後就搶了十九幅畫，包括兩件魯本斯的油

梅維爾的《寫信的婦人與女僕》（Lady Writing a Letter with Her Maid，1670），1974年在英國鑽石大亨繼承人的宅邸被偷走。這幅繪畫後來尋回，目前在都柏林的愛爾蘭國家畫廊。

畫與一張素描、一幅哥雅的畫、還有根茲博羅的《巴瑟莉夫人肖像》及梅維爾的《寫信的女主人和女僕》。不久後，警方接到要求贖金的消息，以及將四位在英國監獄絕食抗議的愛爾蘭政治犯轉到貝爾法斯特。

官方沒有支付八百萬英鎊的贖金，也從沒認真考慮過。相反地，一週後，杜格代爾被發現獨自在大西洋岸邊的小村落，仍然帶著這些畫。她判刑九年，卻仍然反抗到底，否認官方有合法審判她的權力。

湯瑪斯・艾爾寇克收藏

藝術世界中普遍的計謀之一，是在廉價的塑膠或木質雕像加以修飾，偽裝成無價的文物，再轉給容易受騙的新收藏家，告知作品來自於古老的文明。但有位著名的走私者，玩弄這個伎倆數年卻沒有被識破。

1990年代初期，英國的前騎兵隊官員帕瑞跟埃及人買了許多文物包括雕像，他稍後間接確認埃及人的身分是「農夫與建築工人」。這位絕佳的修護員，將石頭雕像浸泡在透明膠內，後來在雕像上塗上黑色與金色的顏料，讓作品看起來像俗氣的觀光紀念品。海關向來對那些不值錢的東西不屑一顧，因此沒有發現蹊蹺。帕瑞成功的經由瑞士偷運出許多文物，包括約值一百二十萬美元，埃及法老阿曼荷太普三世（Amenhotep III, 1403－1354 BCE）的頭部雕像給曼哈頓的藝術經紀商。

帕瑞為他偷來的文物，捏造虛假的來源，宣稱它們來自根本不存在的湯瑪斯‧艾爾寇克收藏（Thomas Alcock Collection），取名源自他叔叔的名字。他也為這些古老文物製作令人信服的標籤，也就是在粗糙的紙上描繪古老藥劑師的標籤，然後將標籤烤過，再用茶袋塗抹，讓它們看起來很老舊。

1990年代末期，帕瑞被捕，他在英國審判並判刑三年。他也被埃及政府以缺席審判的說法，被判十五年的苦役，如果他回到埃及就必須接受罰役。

帕瑞與他的埃及走私文物複製品，他將文物偽裝成觀光紀念品偷運出去。

認罪的代價

杜格代爾與她的黨羽只是侵入路斯堡宅邸的眾多竊賊之一。之後的三十年，貝特的收藏又被搶劫三次，其中最聲名狼籍的是馬丁·卡希爾。卡希爾為愛爾蘭的黑道，卑劣下流，他藐視權威與社會規範的行徑貫穿他的一生。1949年，他出生在貧窮的都柏林酒鬼家庭，家中還有另外十一個倖存的小孩，卡希爾在十二歲就涉及犯法。二十五歲左右，他已專業的帶領一群武裝的歹徒行竊，但警方總是無法逮捕他。

猜疑又兇惡的卡希爾，認為每一個阻礙他的人都是敵人。有一次他將無線控制的炸彈捆綁在一個人的胸前，迫使那人做非法的事，並將這位嚇壞的仁兄的十八月大女兒帶在身邊，以免他有其他想法。卡希爾懷疑黨中有人偷錢時，他將這個人的雙手釘在地上，意圖讓他認罪。（這根本是沒有的事：這個可憐的人是無辜的。）當他的惡名更加囂張時，都柏林犯罪新聞記者給他一個名號「將軍」。

不可捉摸的卡希爾，連私生活都是如此。他公開擁有官方不允許的重婚，直到他過世，他都與他妻子的妹妹保持曖昧。他對警方與所有的權勢單位都嗤之以鼻，對自己的無法無天，則以鬼把戲及厚顏無恥的心態面對。儘管他有足夠的錢可以買兩棟房子給他的妻子與情人，但房產都不是登記在他名下。這讓他持續獲得政府補助。

1985年，一位有野心的同夥提議卡希爾將注意轉向杜格代爾的目標

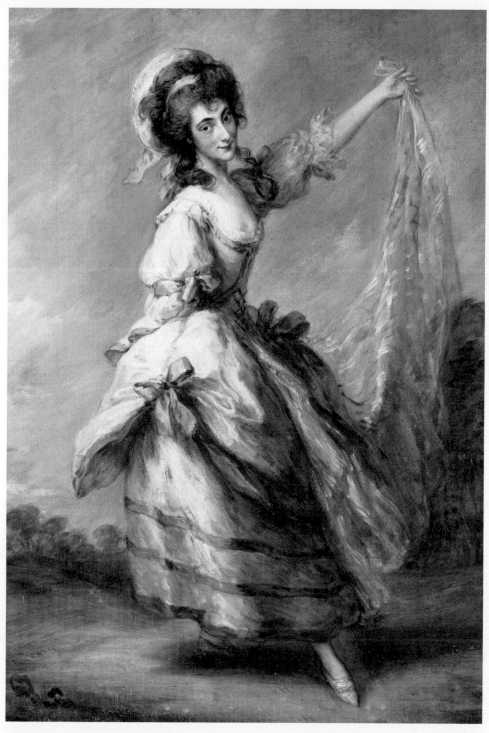

根茲博羅另一件被偷的名作是芭蕾舞者吉歐瓦娜·巴瑟莉（Giovanna Bacelli）的肖像畫《巴瑟莉夫人》（Portrait of Madame Bacelli），竊賊希望利用這件作品換取愛爾蘭政治犯的釋放。這件畫作在被竊一週後尋回。

——路斯堡宅邸。貝特夫婦仍然居住於此，他們也準備將宅邸開放給大眾參觀。因為「任重而道遠」的觀念驅使，這種開放鄉下家產的行為，在仕紳階級中越來越普遍——如果英國女王能開放溫莎古堡給大眾參觀，那有錢的人當然也可要如此做——另外還有稅務的誘因及政府協助維護的費用。但它也有缺點：通常只要付幾英鎊的門票，竊賊就獲得路斯堡宅邸完整的導覽，並從熱心的義工得到詳盡的忠告，知道最好與最貴的藝術品在那裡。事實是，那些藝術藏品豐富的鄉下宅邸，往往距離最近的城鎮及警察局有好幾英哩，這讓它們對竊賊更充滿吸引力。

例如2003年夏天，有兩個人參加蘇格蘭德朗蘭瑞格堡的導覽，他們注意到一件十六世紀的畫《紡車邊的聖母》，據信是達文西的作品，這幅畫描繪著聖母將嬰孩耶穌拉離一根用來紡紗的木棍。這幅

畫約值六千五百萬美元，但德朗蘭瑞格堡沒有任何嚴謹的保全設施。兩人沒花多少功夫就竊取這幅放在拱頂的牆面的畫，然後跑掉。

《紡車邊的聖母》（Madonna with the Yarnwinder）這幅畫中，耶穌傾身面向十字型的紗槌，暗示聖母瑪利亞對家庭生活的愛好，以及耶穌最終將被釘在十字架上。這件作品創作於1500~1520年。它至今仍然杳無蹤影。

卡希爾很大膽，但又不那麼大膽，無論如何他偏好在夜間行事。1986年5月，他帶十五個黨羽，偷竊許多車輛，在午夜的黑暗中，駛往路斯堡宅邸的後面。他們藏身在黑暗中，其中一位在窗台挖開一個洞，卻觸動警鈴。他們等待警察查看並解除警報。正如竊賊所期待，警察巡視後覺得沒有任何異狀，便離開回到警局。當四周淨空後，卡希爾與他的黨羽進入宅邸，偷走十八幅繪畫，再遁入黑暗中。他們竊取兩幅魯本斯、一幅哥雅、一幅根茲博羅，以及其中

布克理希公爵的兒子理查·德爾基斯，在達文西的《紡車邊的聖母》被偷的隔天，站在蘇格蘭的德朗蘭瑞格堡的入口處。

最具價值是：梅維爾的《寫信的婦人與女僕》（Lady Writing a
Letter with Her Maid）。

這些作品的總值保守估計約四千四百萬美元，但它們的價值也可能
高達五倍，因為作品實際賣出前，無法知道它們的真正價格。路斯
堡所有的繪畫，再度現身世人眼前，則是七年後了。

當警方終於追到歹徒的下落，發現卡希爾將維梅爾的畫當作毒品買
賣的附屬擔保物。這個事件的發展讓調查員感到困擾，因為他們原
本都臆測被竊的藝術品，只會索取贖金或低價賣給可疑的經紀人換
成現金。的確，卡希爾曾成功索取贖金。但後來知道毒品走私或槍
械販運者，能接受藝術品作為附屬擔保物，這點意味一幅畫再度出
現前，可能會在黑市流轉數年。在黑市，通常繪畫的價值與高知名
度會降低它的利益，為此較難作贓物的買賣。（沒有人有辦法賣出
《蒙娜麗莎》。）但是一件維梅爾的畫，當它被偷時的參觀人潮，
讓那些從沒踏入博物館的歹徒也知道它的價值。這點讓擁有這幅畫
的人，比較容易能用畫作為擔保品。一幅提香的畫曾被竊賊利用，
在英國北部獲取五萬英鎊（今日約八萬七千美金）的保釋金債券。

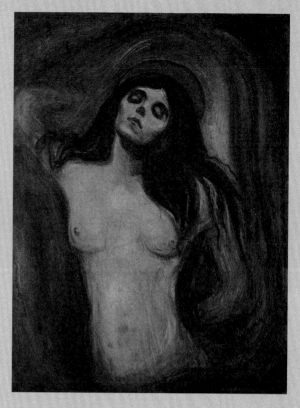

孟克的畫以重複相同的主題出名，儘管有一幅《聖母像》(Madonna)在2004年被偷，但目前還另有四幅不同版本的《聖母像》。

消失的《聖母像》

博物館內不斷強化保全系統的優點，是竊賊想要破解高科技的夜間警報系統前，會先三思而後行。但其缺點是，竊賊改在博物館開放的時候闖入，所有人都會因此受到驚嚇而呆立在一旁時，眼睜睜看著竊賊帶著戰利品逃逸。

2004年8月22日，兩位戴著黑色滑雪面罩，手持手槍的搶匪，在孟克美術館開門不久後闖入，這是挪威首次發生武裝歹徒搶劫藝術品的案件。其中一位搶匪迫使七十位參觀者趴在地上，並用槍對著兩位警衛——他們都沒有武器，另外一位搶匪則剪斷懸掛在牆面上的鐵絲，搶走孟克的代表作品《吶喊》與《聖母像》。

這些竊賊證明不需要優雅的身段或豐富的知識，就可以成功的劫奪藝術品。他們闖入博物館，他們不確定他們找尋的畫作在那裡，逃跑時，偷來的畫作掉在地上兩次。但他們動作迅速又帶著武器，當他們衝出博物館，同夥開著奧迪的旅行車接應他們。這兩件畫作的破碎畫框，兩小時後被發現，破碎畫框旁佈滿破碎的玻璃，藝術專家很擔心會發生最壞的情況。畫作被偷是壞消息，作品被偷又受損，則是一個悲劇。

康納藝術家

這是有道理的，為什麼一群武裝的黑槍強盜，要在2004年8月闖入挪威奧斯陸的國家畫廊，用槍指著沒有武器的警衛，然後搶走世上最著名的繪畫，一件他們永遠無法賣出，甚至最無疑心的藏家也不會收購的作品。如果孟克的《吶喊》在合法的藝術市場銷售，或許能賣出一億美金，或更多，因為在大家討論竊案的同時，它的名聲使畫作價格更加飆升。

偷取加德納博物館藏品的竊賊，或許心中有相同的目的。當然，這些畫作在世人面前消失超過十五年，暗示它們不是被一群難有長期計畫的歹徒竊走，就是它們目前正在黑市，當作毒品與其他交易的附屬擔保品流通著。

許多年來，加德納博物館的嫌疑犯，被認為是麥爾斯·康納，一位波士頓警察的兒子，他宣稱自己是第一批搭乘「五月花號」移民到美國的後裔。康納是一位絕頂聰明的人，他能以買賣藝術品為事業，部分的原因在於他有鑑賞藝術品的能力。1980年代初期，康納在監禁時，他指示監獄外的女友，一個成功的藝術收藏公司應該購買什麼樣的藝術品。但他有太多的活動都是非法的。1960年開始的三十年中，康納偷竊帝芬妮的燈、一件林布蘭特、一件懷斯及其他許多畫與文物。

事實上，康納承認偷竊加德納博物館收藏的前幾年，他列了一份清單，詳細記載有那些藝術品想要到手。但他不可能參與1990年3月的搶案，因為他當時正在伊利諾州的監獄服刑，罪名是販賣在麻州艾姆赫斯特學院竊取的作品。他在監獄內就能遙控竊案是大家公認的，因此如果他策劃加德納竊案也極為可能。的確，他玩弄政府當局，他說他知道誰是竊案的主謀者，他也可以安排藝術品的歸還，以換取減刑與龐大的賞金。1998年，康納還在監獄服刑時，他心臟病嚴重發作，腦部缺氧一段時間，因此對竊案已不復記憶。然而，他仍然記得一些過去生活的點點滴滴，數年後還在《時人》刊載搖尾乞憐的人物略傳。

這種種指出一種奇怪且惱人的分歧現象。我們知道藝術竊賊或許很危險、兇殘。然而我們卻持續將惡徒變成英雄。電視連續劇模仿藝術竊盜最厚顏無恥的劫奪行徑。好萊塢持續炒作令人屏息的盜賊形象。事實上，2003年，康納將他的真實故事賣給好萊塢的製作人，希望可以拍成一部電影。在筆者最後一次的查證中，皮爾斯·布洛斯南是否會扮演康納這個角色，尚不得而知。

真真假假

2005年底，義大利檢察官起訴洛杉磯蓋提美術館的資深古董文物策展人馬理恩·楚，因為他知道美術館收藏偷竊的文物。官方控告蓋提美術館超過四十件的藝術品，包括一尊古代希臘女神愛芙羅黛蒂的雕像、一件兩千五百年前的陶甕，上面描繪希臘英雄柏修斯從海怪手中解救安卓美達，這些藝術品不是非法挖掘，就是被盜取然後走私出義大利。

蓋提美術館堅持楚是無辜的。

從1995年開始，對楚的審問變為一項折磨人的調查。瑞士官方扣押四千件被竊的文物、數千件的資料與拍立得的照片，紀錄走私者如何從托斯卡尼與拉齊奧竊取這些文物，經由中立國瑞士，將它們賣給世界各國的博物館。2000年，義大利藝術經紀商吉亞寇默·梅迪奇，因瑞士提供的走私證據判刑十年後，警方將注意轉向楚，因為他曾向梅迪奇與巴黎藝術經紀商艾曼紐·羅伯特·黑

希特購買藝術品。在審判前不久，恩透露她曾向蓋提董事會成員借錢，而這位董事也曾向梅迪奇購買贓物，她在贓品歸還義大利後，提出辭呈。

直到目前為止，楚的案件尚未結束，但這個案件已震撼各國的博物館。義大利因為早年案件的勝利更加大膽，宣稱蓋提美術館不是唯一擁有非法文物的美術館。政府控告波士頓美術館擁有二十二件的贓物，普林斯頓大學美術館與克里夫蘭美術館各有一件。當他們也對紐約大都會博物館施壓，宣稱該館擁有西元前五世紀希臘藝術家尤佛朗尼奧斯畫的雙柄大口罐，是1972年以一百萬美元向黑希特購買。2006年初，大都會博物館保證將這件文物及一些有爭議的銀器歸還義大利，此舉震驚古董文物界。許多觀望者竊竊私語，但這只是冰山的一角，世界各國的博物館都將在往後的數十年間，持續調查他們所有典藏品的來源。

chapter.4

The Lost Art Detective Agency

失竊藝術品調查機構

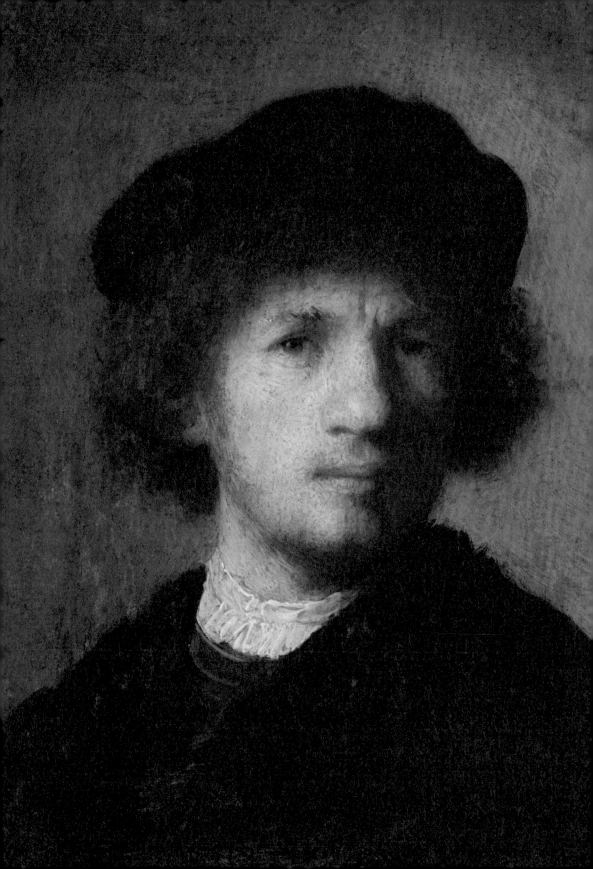

在2005年8月，達文西的《紡車邊的聖母》光天化日下從德朗蘭瑞格堡被偷後的兩週年，兩位專業的藝術偵探對這幅畫何時會再度出現，各有大膽的臆測。「在失竊藝術品的世界裡，有它們既定的循環模式。」倫敦警察廳藝術與古董部門的前主管迪克‧艾里斯暗示說「在竊案發生的七年後」將是重要的時刻，因此他認為《紡車邊的聖母》將在2010年再度出現。在此同時，大西洋的另一邊，美國匹茲堡聯邦調查局的資深藝術犯罪調查員羅伯特‧惠特曼則說，它要再過二十年才會再出現。

那一位專家才是對的呢？或許兩位都不對。因為並沒有任何證據指出，失竊藝術品的地下流通管道有什麼循環模式。失竊藝術品再度出現的時機，是竊賊已經走投無路，必須將藝術品換成現金的時候。一位了解德朗蘭瑞格堡調查案的人指出，艾里斯與惠特曼利用媒體虛張聲勢，企圖欺騙竊賊，讓他們相信警方的追查已經結束，警調放棄短期內找回作品的念頭。警方希望竊賊能放鬆戒備，並想辦法賣出這幅畫。

這是因為當藝術品進行買賣時，會觸動警調安排的地下情報網。這個貌似鬆散卻飢渴等待的網路，包括圖利者、保全專家、私人偵探、跨國刑警組織、隱藏的密告者、保險人員及當地的執法者等——這些人彼此激烈的競爭，但他們都有相同

法國印象派畫家莫內1908年的作品《晨曦中的聖喬治》，在電影《天羅地網》中被皮爾斯‧布洛斯南扮演的角色偷走。

現存的林布蘭特作品約有三千幅畫作、素描與蝕刻銅版畫，他各個時期的自畫像將近有一百幅。這幅銅版自畫像（Self-portraits）在2000年底被偷。

洛杉磯警察局網站

如果網路讓失竊藝術品與古董更容易銷售，（罪犯偏愛拍賣網站「不能問－不能說」的規矩），它也讓大眾對他們認為被掠奪或失竊的藝術品，能在網上提出紅色警戒。

洛杉磯警察局（LAPD）的網站（www.lapdonline.org），至少有三千頁的資料，其中特殊的獨創部分是「藝術偷竊資料庫」（Art Theft Detail）。數以百計的藝術品圖像與藝術品的細節描述刊載在網頁上，希望未來的買家在購買前能先行查詢，以免買到被竊的藝術品，而藝術品的合法擁有者也終將重新找回失去的珍藏。

1998年，一位紐約的藝術經紀商從舊金山開車南下，當他發現一件蘇聯藝術家「艾爾」拉札·馬克維西·利希茨基（1891－1941）的稀有攝影作品不見時，他狂亂不安，因為作品價值二十

萬美元，而他正想將作品推銷給洛杉磯的買主。於是他打電話給洛杉磯的「藝術偷竊資料庫」，暗示他在聖塔莫妮卡叫來的妓女可能偷竊這件作品，但他承認無法提出任何證據。當洛杉磯的買家知道這件驚人的旅館失竊案時，這位經紀商的事業也毀了。

四年後，加州奧克蘭一間旅館的經理，在清理存放行李的倉庫時，發現在一件古老攝影作品的背後，有美術館的標籤，上面有作品的名字。（顯然，那位不幸的經紀商將這件作品靠放在車子旁，離開時卻忘了帶走。）這位經理上網找尋「利希茨基」，發現洛杉磯警察局網站有一筆資料記載這件作品。幾分鐘後，他就打電話給「藝術偷竊資料庫」，告訴他們他覺得找到這件遺失的攝影作品。

的目的：尋回藝術品，使它回到陽光下讓大眾看到。

黑光鑑定林布蘭特

惠特曼猜測達文西的畫作何時會出現的數週後，這位聯邦探員在哥本哈根高級旅館房間的盥洗室內，利用黑色光線注視一件小幅的畫作，這是一幅林布蘭特24歲的肖像，當時伊拉克裔的嫌疑犯，在一旁緊張地等待惠特曼給他一整箱的現金。惠特曼找尋這幅畫已有五年之久。

故事開始於2000年12月的午後，三位戴著面具的武裝歹徒，犯下瑞典史上最驚人的竊盜案。在斯德哥爾摩國家博物館關門前幾分鐘，這三個人進入博物館大廳，其中一人掏出機關槍命令警衛趴在地上，另外兩位同夥分別衝進館內，幾分鐘後帶著三件稀有的繪畫作：一件八英吋乘四英吋，林布蘭特的銅版自畫像，預估三千六百萬美元，以及兩幅雷諾瓦的《對話》與《年輕的巴黎人》，每幅約數百萬美元。他們邊快跑而邊在身後撒放釘子，以阻撓緊急追來的車

洛杉磯的聯邦專員魏斯（J.P. Weiss），講述2005年9月16日發現雷諾瓦的《年輕的巴黎人》事件的經過。這件作品約值一千萬美元，與雷諾瓦的《對話》及林布蘭特的《自畫像》一起被竊，這些複製畫是由斯德哥爾摩國家博物館提供。

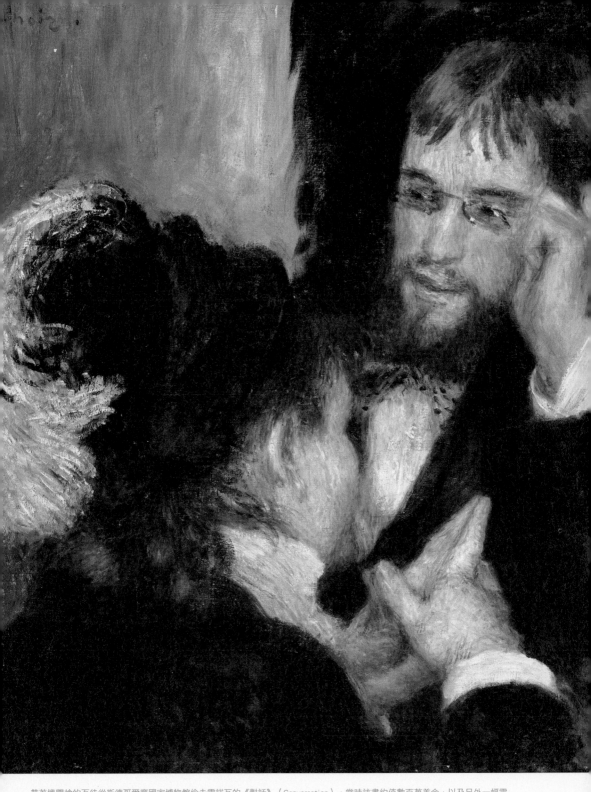

帶著機關槍的歹徒從斯德哥爾摩國家博物館偷走雷諾瓦的《對話》（Conversation），當時該畫約值數百萬美金，以及另外一幅雷諾瓦的畫與林布蘭特的《自畫像》。這件作品在2001年7月被警方尋獲。

輛，接著跳上在博物館河道入口接應的汽艇。當他們逃離時，他們的同謀在城市其他地方引爆汽車炸彈，想轉移警察的注意力。幾個小時後，這艘船被棄置在斯德哥爾摩市郊的瑪拉爾湖岸。

警方非常苦惱。但當藝術品被竊，執法單位有一個優勢：盜賊在偷竊時可能很聰明，但他們往往不知道如何處理那些珍貴的掠奪物。「對藝術竊賊來說，真正的藝術不是竊取而是賣出。」惠特曼解釋道。

如果，你只是普通的竊賊，偷取了一卡車的DVD錄放影機後，你可以轉給黑市相關的分銷管道。因為人人都買得起DVD錄放影機，價格又便宜，沒人會問任何問題，所有的物品在一、兩天內都會銷售一空。但它的獲利不大——所有的黑市成員都要抽成——而且要花功夫去偷、找黑市賣贓物。

相對於此，你跟自己說，偷畫容易多了。於是，你找了一輛汽艇，盜取高達三千六百萬美元的林布蘭特及其他的作品。不到一天，這些失竊品的圖片已在警察局與私人的資料庫建檔。國際媒體以頭條新聞報導這個竊案，從《紐約時報》到《孟加拉時報》都有。如果你要名氣，那你得到了，但如果你想賣畫謀利，那你可能打錯了如意算盤。三千六百萬美元的林布蘭特，只在特定的市場才賣得到這個價錢，但現在沒有人會接近它。

這就是為什麼瑞典調查員認為斯德哥爾摩竊案，可以說是電影《007》情節的翻版。「這是一件委託案，有人指使歹徒偷畫。」警

方調查員湯瑪斯‧約翰森（Thomas Johansson）暗示。「這些畫不可能在光天化日下出售，因此必定是某位仁兄想擁有林布蘭特及雷諾瓦的作品。」

他對了一半：這些畫不可能在市場上買賣。很快的，竊賊察覺他們犯下的錯誤，並試圖向博物館要求贖金，以贖回畫作。博物館不買他們的帳，幾個月後，警方逮捕八位匪徒，起訴判刑長達六年。雷諾瓦的《對話》在斯德哥爾摩尋獲，但另外兩件作品至今杳無蹤跡。警方仍然掌握另外兩人的線索，伊拉克裔的巴哈‧卡德哈姆（Baha Kadhum）與他的兄弟迪亞（Dieya），他們在一次警方大舉搜捕行動中被捕，卻機靈的逃過刑事責任。瑞典調查員共花了四年的時間，還與美國及其他的國際刑事合作，直到聯邦調查局在偵查一樁洛杉磯黑幫的毒品交易

2005年雷諾瓦的《年輕的巴黎人》（Young parisian），發現在洛杉磯的黑幫手中，加州的警調單位留意到有組織的犯罪行動正藐視著國界，並直達美國當地的核心。

時，發現第二件的雷諾瓦畫作。他們歸納所有的線索，發覺黑幫的相關的人等也和2001年宣判無罪的卡德哈姆兄弟有關係。

這就是聯邦調查局要處理的案子。2005年初，聯邦調查局成立「迅雷藝術犯罪小組」（Rapid Deployment Art Crime Team），由惠特曼帶領。2005年9月，惠特曼與洛杉磯犯罪小組的成員一起飛往瑞典，喬裝為歐洲黑幫的代表與介紹購買林布蘭特作品的美國仲介，惠特曼與卡德哈姆兄弟與他們在斯德哥爾摩的兩位同夥見面，談妥晚一點在哥本哈根的中立區見面，再進行交易。

但是這個地區並不如搶匪猜想般的中立，因為丹麥警方已在史堪迪克飯店安排攝影與錄音監視裝備及部署大量警力。交易當天，惠特曼與巴哈·卡德哈姆約在飯店大廳，一起上樓到房間搜身，然後再到另一間房去取他們同意的貨款：二十五萬美金。這似乎是卡德哈姆無心錯誤的開始，讓交易在他無法掌控的地方進行——聲名狼藉的卡希爾，就擅長將愛爾蘭警方誘離他們熟悉的環境，進入他的酒吧與有很多房間的大公寓，這就是為什麼他能成功的長期經營他的犯罪組織。但大部分的賣方如果要將商品脫手，都要有所冒險。

「掌握金錢的人占上風，」一位資深調查員解釋著，「這是他的錢。如果你要錢，就必須依他的遊戲規則，如果你不配合，就拿不到錢。而且你為什麼要偷畫？不就是要錢。」在陰暗的黑市交易，賣方了解讓買方安心的必要。買方知道如果他買了一幅偽畫，或買了一幅比較差的畫給他的老闆，他就小命不保。

惠特曼帶著一袋的現金來到房間，看著巴哈·卡德哈姆花了近十分鐘，緊張的檢查每一捆百元鈔，共有二十五捆，他一一的確認以免被騙。後來，他滿意的離開，十分鐘後，他帶著一個用藍色厚毛氈包裹的袋子再度出現。包裹綑紮的很嚴緊，但兩人都相互搜過身，確認彼此沒有攜帶武器，所以沒有刀子能解開包裹。丹麥的特警隊SWAT在隔壁房用監視器觀看，惠特曼花了五分多鐘，不滿意地咕噥試著鬆開綑紮的畫，他很小心以免太用力會損傷毛氈內的畫框。

最後，繩索終於鬆開。惠特曼打開包裹，從他追查這個案子數年的經驗中，立即知道這幅畫是真的。他也看得出來這幅畫在地下潛藏五年的時光中，被保護得很好，固定畫框裡的畫布夾子，仍在當初被偷的原本位置。但是如果卡德哈姆與同夥們對林布蘭特有所尊重，他們的敬重也只有如此。「我看著他說，『你是藝術愛好者嗎？因為如此才偷竊這些繪畫嗎？』」惠特曼後來回憶道。「他說，『不是的，我只是為了錢。』」

惠特曼還必須執行一個步驟才能完全確認作品。這件林布蘭特肖像是畫在銅版上，而且從來沒被修潤過。因此若是原作，它在黑色光線下不會產生光。於是惠特曼將畫拿到浴室，用他特別帶來的攜帶式黑光察看這幅畫。卡德哈姆很好奇地跟著。「事實上，我覺得他對鑑定技術更感興趣，」惠特曼說。「每個人都一樣，會對這些神秘的事感到興趣。他們對擁有林布蘭特也自覺敬畏。」打開黑光察看，這位聯邦調查員知道這幅畫是真的。

2005年9月22日，在林布蘭特自畫像回到瑞典國家博物館的第二天，觀眾審視著這件小幅的作品。

當兩人從浴室出來，惠特曼對卡德哈姆說：「交易完成了。」這是給丹麥特警隊SWAT的暗號，他們瞬間衝入房間，惠特曼遁入浴室避開混戰，他躲在鑄鐵的浴缸裡──在結構上，這是房間內最堅固的區域──他用身體保護這幅畫，以免被槍戰波及。同一時間，另一組的特警隊在飯店外等待卡德哈姆的同夥：迪亞·卡德哈姆、一位甘比亞人與一位瑞典人。在卡德哈姆束手就擒後，一位特警隊員在浴缸裡找到惠特曼，他立刻將這幅畫送到安全的地方。

「那時，真令人興奮，」惠特曼回想。「我是說，失蹤五年的林布蘭特就在我的手中，而且將會回到瑞典的斯德哥爾摩國家博物館，

這真是太棒了。這就像找到失蹤的孩子一樣。」不久，這個失蹤的孩子回到斯德哥爾摩的家，在「荷蘭黃金時期藝術」展覽中展出。惠特曼找回了林布蘭特，他可以要求超過一億五千萬的酬金。

畫布上的裂痕

調查員的工作會導致腎上腺素的亢奮，也為此容易使人上癮。查理·西爾是前蘇格蘭警察廳的調查員，他也因此致富。西爾是世界排名第二的藝術警探，共尋回價值高達一億美金的藝術品，也是藝術警探知名度最高的一位。他是一本書的主角，也是許多雜誌與報紙專文報導的對象。他沈迷於炫耀他的功績，他很樂意花數小時講述他的地下工作，儘管同事嘲笑他不夠謹慎，他也不在意。「我不了解一位地下警探竟然在大眾面前拋頭露面，」倫敦的失竊藝術稽核員馬克·達爾瑞普說，博物館經常找他指導如何因應失竊案。「報章媒體會揭露這種地下行動，所以竊賊越來越擔心他們面對的對象是誰。」

西爾出生於二次大戰後的倫敦，父親是美國人，母親是英國人，他七歲時跟家人一同遷居美國。這種跨文化的成長經驗，幫助他發展出適應社會的掩飾能力，不論他父親在美國空軍的指派下移居到任何地方，或稍後他父親加入國家安全局，西爾都能輕易融入當地環境。年輕的西爾自願為收留他的國家打越戰，爾後回到英國在都柏林的三一學院擔任傅爾布萊特基金會的學者。在這段期間，他加入倫敦的指揮總部，也發覺地下工作的訣竅。

他的首次出擊為他日後二十年奠定多次成功的任務模式。1982年，南倫敦的幫派傳出消息，他們正為一幅價值數百萬英鎊的繪畫尋找買主，這是十六世紀義大利矯飾主義（Mannerism）畫家法蘭西斯可‧瑪佐拉的作品，他又稱為帕米賈尼諾（Parmigianino）。當時西爾覺得辦公室的工作很疲累，負責剿捕這個幫派的警探們覺得西爾的背景能掩護他，（歹徒比較不會懷疑一位美國口音的人是英國的警察），於是他把握機會加入偵查。

他偽裝成滑頭的美國藝術經紀，洋溢著熱忱與智慧。他鑽研帕米賈尼諾與一些繪畫流派，包括矯飾主義。萬一幫派成員問他，他也能應付自如。在與黑幫碰面之前，他下榻在倫敦最高級的飯店，暗示他非常有錢。這個偽裝很成功。歹徒馬上對西爾扮演這位喝酒又揮霍的人深信不疑。

交易當晚，西爾與另一位便裝警探在倫敦南邊的火車站與歹徒碰面。歹徒開車帶西爾到一棟大公寓，有位幫派的大老等著他們。經過一晚的勸酒與交談，西爾努力讓那個人相信他的身分，於是也暢談起越戰。但當他們拿出帕米賈尼諾的作品，西爾仔細前後查看後，他認為這幅畫是偽作：他注意嵌住畫的畫框底部，沒有四百年的歲月痕跡，而且老油彩的網狀裂紋也不太對勁。他嚴厲告訴他們這是偽作，並要求他們送他回火車站。這些竊賊被這個消息弄得很不安──畢竟，他們偷畫時認為它是真品──但他們知道，無論他們再說什麼都無法說服西爾。

塞尚創作於1888－1890年的《水壺與水果》（Bouilloire et fruits），它是一件立體派(Cubism)的作品，1978年在私人宅邸被偷，1999年尋回。

失竊藝術品追蹤機構

當一件作品在某種神秘的情況下出現——例如，不知名藏家帶著一件數百萬美元的作品出現在拍賣會——失竊藝術品追蹤機構（Art Loss Register－ALR）是最先接到電話的單位之一。位於倫敦的ALR，1991年主要由拍賣會、保險公司與其他企業共同設立，以共同維護一個資料庫，裡面登錄超過二十萬筆被竊或所有權有爭議的藝術品。

1999年10月，倫敦洛伊保險公司的人在查看一件塞尚創作於1888－1890年的《水壺與水果》時，對它的來源產生質疑。於是他連絡ALR得知，事實上在1978年，那件作品與另外六幅畫都從收藏家麥可‧巴克文在麻州的住家被偷，這是最大宗尚未破案的藝術竊盜案。

經由ALR的協助，巴克文控訴艾瑞克國際，一個

在巴拿馬註冊的空頭公司，它持有這幅繪畫並且企圖賣出。巴克文拿回塞尚的作品，幾個月後，他覺得自己無法為作品提供足夠的保全，為避免再一次被竊，他將繪畫送到蘇富比拍賣，結果賣出三千萬美金。七年後，在ALR追查下，又從艾瑞克國際找回四幅畫。但仍有兩件巴克文的收藏杳無音訊。

ALR的績效如此的圓滿，其績效包括1999年莫內燦爛而感性的《睡蓮》（Water Lilies）。1940年藝術經紀商保羅‧羅森伯格逃離巴黎時，納粹強取這件作品，爾後的五十年，這件作品都在法國政府手中，而法國對探尋這幅畫的來源毫無興趣，直到羅森伯格的美國後裔發現這件作品到波士頓美術館展出，於是尋求ALR的協助。

儘管西爾確定他的判斷，但是，他的上司卻不相信他，隔天他們圍勦這個幫派。在佳士得的鑑定員看過這幅畫後，所有的警察都必須承認他們費心逮捕的是一群失敗的竊賊，找到的只是一件偽造四百年前的畫作。

車廂裡的哥雅

從西爾的觀點來看，這個行動並不完全是失敗的：他沈著冷靜的將自己從富裕裝腔作勢的美國人的角色抽離。他證明自己，讓他的上司和不輕易相信人的武裝歹徒知道，在危險狀況中他仍沈著冷靜的掌控自己。而且他意外的發現，能接近藝術品對警察而言是不尋常的。

的確，藝術犯罪案件難以破案的原因之一，是世界各國的警察很少人對藝術有興趣。一位澳洲昆士蘭的警探曾經沮喪的觀察到，竊賊潛入私人宅邸，偷取畢沙羅、夏卡爾及國際著名的畫家亞瑟·波伊得與葛瑞斯·科辛騰·史密斯的畫作，但當其中六件作品出現在一座教堂的鐘塔時，當地警察卻認為那些畫是學生的習作。2004年初，新南威爾斯的藝術修復員報案說，竊賊從他家偷走塞尚的《坐在高椅上的男孩》（Son in a High Chair），那幅畫價值約五千萬。將近一年後，專家才確認根本沒有這幅塞尚的畫作。

倫敦是藝術中心之一，也是失竊畫作最後會出現的主要地點，因此英國政府認為在倫敦有藝術專家是必要的。蘇格蘭警察廳的藝術與古董部門，經常破獲大小竊案，顯著降低英國的藝術竊案而獲嘉

許。1993年，西爾在蘇格蘭警察廳成功的立下他首次的重大成就，找回1986年在路斯堡宅邸，卡希爾竊取的四幅畫：哥雅的《女演員畫像》、嘉布瑞爾·梅蘇（1629－1667）的傑作《寫信的男子》、一件安東尼亞·維斯提爾的自畫像、以及維梅爾無價的《寫信的女主人和女僕》。

他曾經與這些作品擦身而過。卡希爾的同夥將西爾當作名為查理·波曼的美國黑幫份子，在路斯堡竊案發生後與波曼連繫，想問問他是否有興趣協助處理部分的贓品。1987年2月，西爾與佯裝為著名幫派份子湯姆·畢撒普的聯邦調查員，表示正想找尋精美的畫掛在家中。西爾與畢撒普到都柏林與卡希爾的人碰面，一切都很完美的進行，直到畢撒普為達成交易，傳閱他與美國黑幫在一起的合成照片。這場表演是可以讓人信服，但有張紙條從照片堆中掉出，在沙沙聲中飄落在桌上。這張聯邦調查局的便條紙上寫著：「湯姆，不要忘了這些。」卡希爾的人立刻離開，而西爾的偽裝也被揭穿，再也不能用波曼的身分了。

六年後，西爾有另一次機會接近路斯堡的贓品。卡希爾賣畫獲利一百萬美元的流言四起，然後卡希爾投入毒品的交易，這些畫目前在盧森堡一家銀行的保險庫。於是西爾這次喬裝為克里斯·羅伯特的富裕美國人，經由一位狡詐的律師放出試探的風聲。1993年8月，他來到尼艾爾·慕爾維西爾的公司，這位都柏林的掮客說他能以一百二十五萬美金賣出這些畫。羅伯特同意這筆交易，並且告訴

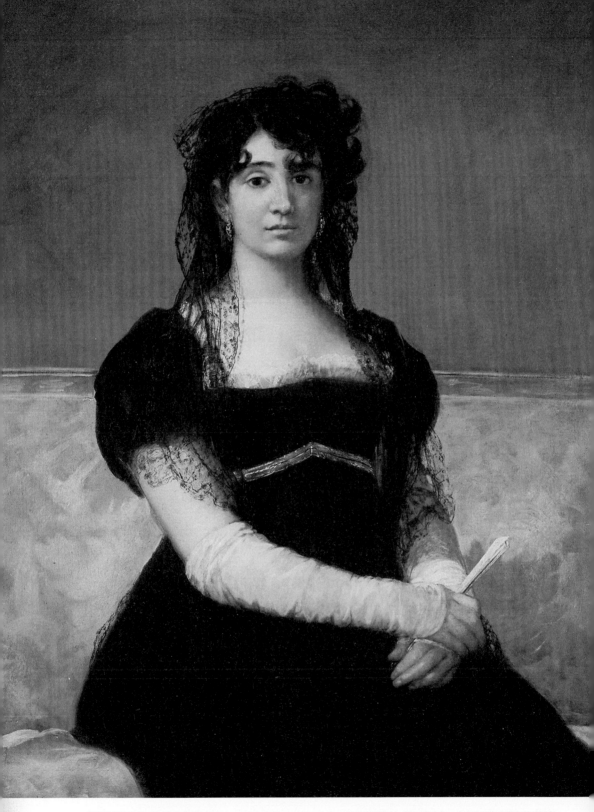

哥雅的創作包括《女演員畫像》（Portrait of Doña Antonia Zárate），呈現出印象派、超現實主義、表現主義與浪漫主義的特質，被認為是現代藝術之父。

嘉布瑞爾‧梅蘇（Gabriel metsu）的傑作《寫信的男子》(Man Writing a Letter)1986年被偷，與他的同儕維梅爾一般，他的畫精確捕捉荷蘭中產階級的景象。

慕爾維西爾他希望交易在比利時的安特衛普市進行，因為從那裡到中東與他的買主見面比較方便。（其實，西爾無法在盧森堡進行交易，是因當地法律禁止地下活動。）

交易當天，西爾與慕爾維西爾在安特衛普的機場碰面，各自帶了一位保鏢。彼此確認雙方都沒有攜帶武器後，各自帶著答應交換的東西，西爾與慕爾維西爾的保鏢一同走到停車場。在一輛出租的標緻汽車的後車箱內，西爾看到哥雅的畫被捲起，如同小孩的家庭作業。當他靠近車箱要拿包裹維梅爾畫作的垃圾袋時，有兩輛車急駛過來，車上跳下八位警察，用荷蘭語叫所有人趴在地上。他們四個人都被戴上手銬，帶到警察局，西爾與他的夥伴被釋放。慕爾維西爾不久後也被釋放，不會因為偷竊藝術品而處以任何的罰責；很顯然，他有位居高階的朋友。

這絕對不是贖金

西爾找回藝術品最著名的功績是，1994年挪威向蘇格蘭警察廳求助，找尋在冬季奧林匹克運動會失竊的《吶喊》，這竊案讓他們非常窘迫。上一次在安特衛普的騙局，開啟英國偵探與比利時警方的合作，共同解決愛爾蘭的失竊案，這證明藝術犯罪已國際化。於是羅伯特再度重出江湖，這回他為洛杉磯最富有的蓋提美術館工作，他要向竊賊買畫好讓挪威脫離窘境。蓋提美術館也配合演出，將羅伯特的資料歸檔在員工人事資料庫，以防歹徒確認他的身分。西爾提出五十萬英鎊（七十七萬美金）的價碼，這足以誘惑擁有《吶喊》

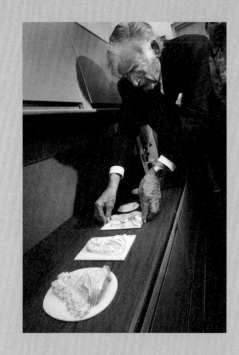

湯馬森爵士檢視安大略美術館失竊後，平安歸來的微小象牙浮雕。

媒體的角色

2004年1月寧靜的週六午後，有人撬開放在多倫多安大略美術館的木質展示櫃，偷走五件象牙浮雕，約值一百二十萬。這些作品為十八世紀著名的法國雕塑家大衛・馬查德所作，包括一件艾薩克・紐頓爵士的肖像。這些是當地億萬富翁的藝術收藏家肯尼斯・湯馬森爵士長期出借給安大略美術館。

這事件是否要公開？這是個好問題。美術館不願對外宣佈作品失竊，因為那就是對外承認美術館的保全很薄弱，更危及未來商借作品展出的可能性。1989年，安迪・沃荷基金會的四十五件素描，在紐約現代美術館失蹤。你是否奇怪為什麼你沒有聽說？因為美術館的館員只是安靜的簽了一張一百萬美金的支票，於是再也沒有人談起這件事。大多數的竊案沒有被媒體報導，有時甚至連警察都沒有通知。

安大略美術館處理事情的態度不一樣。他們在竊案發生的隔天早上發布一則新聞稿。「這會讓那些象牙更難被轉賣，」美術館營運副館長麥可・佛格森解釋。「任何買家都會知道它們是失竊的藝術品。這樣可以給我們一些時間。我們讓事件曝光，也讓這些象牙作品比以前更廣為人知。」

這個策略奏效。媒體的密集報導與一連串的記者會，都強調十二萬美元的懸賞獎金，這個熱潮證明連歹徒的朋友都受不了誘惑。在象牙失竊的一週後，作品出現在一間律師的辦公室，這位律師扮演中間人將藝術品歸還給湯馬森爵士。

顯然，湯馬森爵士對此事沒有什麼不好的感覺。他保證在安大略美術館龐大的維修工程完工後，再將這些象牙藝術品送給安大略美術館——作為他捐贈的六千萬美元的一部分。

的人，在竊案發生三個月後，西爾與英國同事終於逮捕歹徒。

照理說，蓋提美術館的人代表挪威政府付出贖金是不對的。按照常規，政府是不會參與付出贖金的計畫；的確，在某些領域，那是非法的作為。「原則上，贖金並沒有真正的給竊賊，」藝術保險稽核員馬克·達爾瑞普說。原因很簡單：「無論藝術品多麼的珍貴與美好，你都不可以對這種壓力屈服。一旦你開始這麼作，會讓許多的竊賊覺得他們能夠得逞，因為人們會擔心物品被損毀而付款。這是恐嚇取財。這是黑幫能壯大的原因。」

至少，那是一條界線。真實世界發生的事在道德上比較模糊。1994年7月，兩幅透納精美的畫作，從倫敦的泰德畫廊借展到法蘭克福的史奇恩畫廊，在畫廊即將關門，警衛打開警報系統前，有兩個人攻擊警衛並迅速的將警衛綑綁，然後竊取德國大師卡斯帕·大衛費·德瑞奇的風景畫《漂蕩的霧》，以及透納對光與色彩研究的繪畫：《陰暗與黑暗──洪水的夜晚》和《光與色彩──洪水後的清晨》。這兩件作品的保險金，預估超過兩千四百萬英鎊（三千兩百萬美金）。

五年後，這兩位竊賊與他們的司機都被捕，判刑三年到十一年。但是這件竊案背後的主使者，據說是法蘭克福巴爾幹地區黑幫的首領，他並沒有被逮捕，這些畫仍然不見蹤影。1999年夏天，在法蘭克福一位名叫艾德嘉·里布克斯的律師聯繫泰德畫廊，說他可以協商安排畫作歸還。據報導泰德畫廊匯了三百三十萬英鎊（超過

五百三十萬美金）到里布克斯可以控制的銀行帳戶。兩位曾隸屬蘇格蘭警察廳且偵辦過這個案件的督察麥可・羅倫斯與警探裘瑞柯・洛奇・羅科斯基斯奇也加入協辦。之後的三年，歹徒一次又一次經由里布克斯要求付款——首次是因他們提供失竊繪畫的照片，爾後交換藝術品在那裡的資訊，最後為交換第一件透納作品等等——直到金額累積到兩百五十萬英鎊（約四百萬美金），換回第二件畫作。

泰德畫廊的資深主管認為美術館沒有做錯。「它絕對不是贖金，」幾年後珊蒂・納爾尼說道。「贖金是某人威脅某事。聽起來像分贓，但是我們付款取得資訊，然後重新取回繪畫。」

大多數的案件並沒有贖金可以誘回作品，這也是為什麼挽救藝術品的行動大都沒有很好的結果。當好萊塢拍攝《天羅地網》的劇作家找尋真實題材的細節，以便創造出蕾妮・羅素扮演的狂熱保險調查員時，他花數小時觀察達爾瑞普的工作情形——然後對研究的資料加以潤飾。如果你想要了解失竊藝術稽核員真正的工作情況，你會發現達爾瑞普身處倫敦東邊的下等地區，在一棟建築物的貯藏室裡，有間塞滿文件的辦公室，屋內沒有現代化的冷氣。而半條街外，就是無家可歸的流浪漢聚集之地，一個到處都是垃圾的小公園。

就算是西爾也無法只靠擔任藝術偵探維持生計。他除了地下偵查外，也在倫敦南邊的肯特經營藝術保全顧問。但有一項懸賞能讓他的生活完全改觀：加德納博物館竊案的五百萬美元賞金。西爾認為

他對這個案件有很確切的線索。他臆測那些失竊的畫作在愛爾蘭，是惡名昭彰的波士頓黑幫份子懷特・巴爾格運送的。據悉巴爾格背後至少有一位聯邦幹員當他的守護天使。西爾並不擔心與他人分享偵辦理念，尤其可以讓競爭者注意到這個事件。「對聯邦調查局而言這是很糟糕的，」西爾在2005年告訴一位記者。「當畫作被發現在愛爾蘭時，對聯邦調查局將會是另一件非常尷尬的事。」

你可能認為他會避免讓聯邦調查局難堪，但是西爾的競爭力與自誇的態度是私人偵探中的翹楚，他就是靠在媒體建立名聲來吸引生意。有些執法單位抱怨他們因為工作的限制，無法對進行中的案件發表言論。當西爾對外談論他的偵查工作，聯邦調查員覺得頗為惱怒，因為這讓西爾看來掌握內幕消息，而其他的任何人顯得更加無能。

瑞奇《漂蕩的霧》（Waft of Mist，1818－1820）與透納兩件對光與色彩研究的畫一起被偷。瑞奇的作品在2003年8月找回。

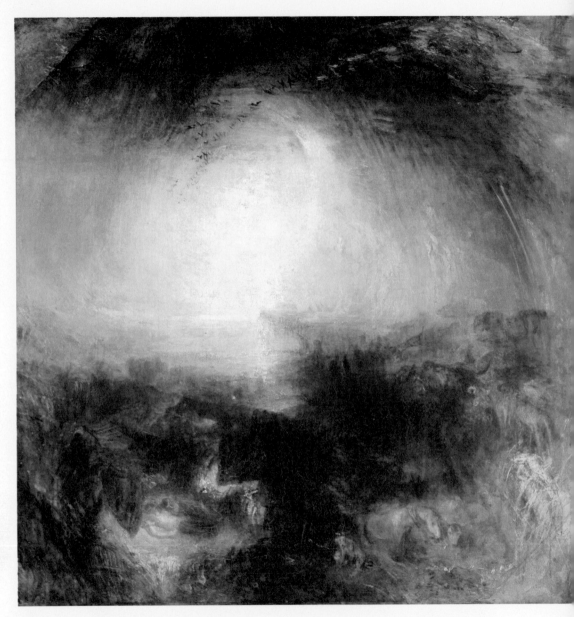

透納（1775－1851）所畫的《陰暗與黑暗——洪水的夜晚》（Shade and Darkness － The Evening of the Deluge）（左圖）和《光與色彩——洪水後的清晨》（Light and Colour － The Morning After the Deluge）（右圖），一部分是回應德國哲學家歌德（J.W. Goethe）信仰的色彩理論。這兩幅畫屬於倫敦泰德畫廊，1994年借到法蘭克福展出時被竊。

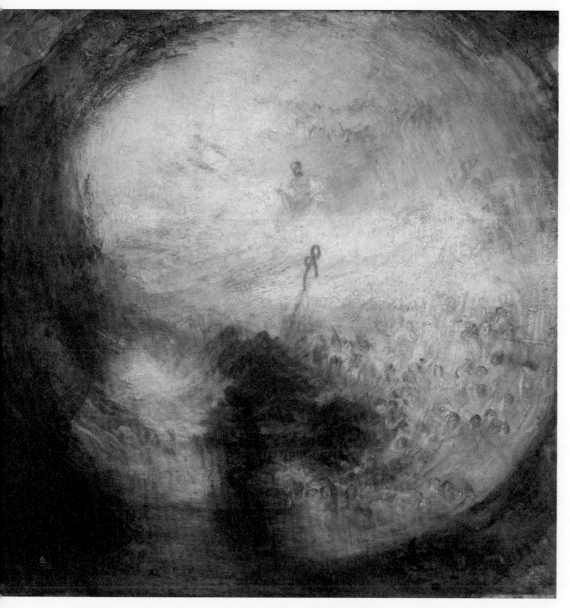

泰德畫廊在這兩幅畫失竊後獲得意外的收獲。獲得保險理賠金兩千四百萬英鎊（三千九百萬美金）後，泰德畫廊以八百萬英鎊（一千三百萬美金）買回這兩件失蹤的作品，作品失而復得後，泰德畫廊等於從中獲利一千六百萬英鎊（兩千六百萬美金）。

藝術偵探史密斯出現在德瑞佛斯的紀錄片《被竊》（Stolen）中的形象。

私家偵探的執迷

有些人退休後玩撲克牌打發時間。有些人旅遊世界各地。你可以說哈諾德·史密斯兩者都是。史密斯一輩子擔任獨立藝術偵探為佳士得與倫敦的洛伊等公司工作，他揭露米開朗基羅與畢卡索的偽作，偵破佛羅里達的黃金搶劫案等等。他對1990年3月在波士頓加德納博物館的竊案，執迷了十五年。

史密斯來自紐約布朗克斯，以前是海運商人，穿著很時髦：他總是戴著圓頂硬禮帽與一個眼罩，還有與皮膚癌奮鬥了十餘年後，靠醫學修復的鼻子。

2005年瑞貝卡·德瑞佛斯拍的電影《被竊》中，史密斯將加德納案件作為他生命最後幾年的重

心。有一年的聖誕節，他花大半天的時間與某個能模仿維梅爾作品的人通話協商。隔天，是他的結婚紀念日，他在凌晨兩點前往紐約，與一位通報者在現代美術館外碰面，但那個人並沒有出現。「那當然不會讓你覺得受到尊重，」他嚴厲的對德瑞佛斯的鏡頭說。甚至當史密斯七十來歲與惡名昭彰的兇暴地下人物交手時，他仍有無比的熱忱。「這批藝術品終會被發現。我絕不會放棄，」他說。

2005年2月，史密斯七十八歲時，他企圖發掘加德納失竊藝術品藏匿處的野心被癌症擊敗。今日，他的兒子與孫子持續家族事業——他們都是藝術偵探。

「你看，加德納竊案發生迄今已十五年，還有五百萬的賞金，但畫作仍沒有尋獲，這點可以告訴你，每個人知道的是什麼，」惠特曼說道。「有許多藝術熱愛者創造這種劇本，然而他們並不比你更了解狀況，他們只是將事情湊合。但有人把這些想法傳遞出去，以博取聲名。」西爾不是唯一的一位。米歇爾・封・瑞吉原是罪犯後轉為反覆無常的警方線民，他帶許多人進入這個圈子。甚至，當英國電視新聞中專門為人解決問題的迪克・艾里斯有藝術品失竊時，瑞吉也成為媒體中傷的對象。

藝術脈動

在此期間，執法人員拚命投入工作。1980年代，唐・瑞伊克為了脫離必須面對城市中可怕的犯罪真相，轉為偵查藝術犯罪。他在洛杉磯南邊的重案組工作好幾年，每天面對的經常是無理性的犯罪行為：小孩為鞋帶的顏色穿錯而互相殘殺；行兇搶劫的路賊只因小販找錢給他的速度不夠快，而掀翻移民者的冰淇淋攤，但他絲毫不知道他面對是不會說英文的人。之後，他被藝術品包圍——儘管藝術品的影本上有著警方子彈的圖案——但還是讓他覺得身處天堂。

「如果你觀看平常被偷的東西，」他說，指著日常被偷竊的物品，「人們可以到附近的百貨公司，買到比他們被偷的物品更好、更新的取代品。但是，這些文化資產、古董、收藏、藝術品——就定義而言，它們是獨一無二；而且經常是手工製作、無可取代，所以政

馬內1878－1880年的《在托都尼》（Chez Tortoni），畫中是一位有品味的紳士在巴黎的咖啡店。這幅畫是
1990年加德納博物館失竊的畫作之一。

府與執法單位應該付出更大的努力，以維護與保存這些文物，確保一般的暴徒無法掠奪，因為他們對這些文物絲毫不尊重。」

歐洲國家長久以來都了解這一點。在義大利，有三個不同的警察單位，共數百人的編制，致力於偵查藝術與古董犯罪事件。1950年出生的瑞伊克，卻是北美當地唯一全職偵查藝術犯罪的警察。他知道自己過不久就要退休，於是他一年兩次將自己累積的智慧，以不同的主題與全美各地的警察分享。「如果你是竊盜偵探或謀殺偵探，你會屬於某些協會或參加某些研討會，」他解釋。「但對藝術偵探

懷斯1966年的《工作室》（The Studio）水彩畫作，當時估價為三十萬美元，1967年在芝加哥的畫廊被竊，2000年底再度出現後，重新被估價為五十萬美金。

《猶太教教士肖像》（Portrait of a Rabbi）被偷二十二年後再度出現，當荷蘭的林布蘭特委員會無法確認畫作主題是猶太教教士時，它被重新命名為《戴著紅色帽子與金色項鍊的男子士肖像》。

而言，並沒有這類的組織或活動可以參加並了解其中的秘辛。」

瑞伊克認為在某些方面，偵查藝術竊案與偵查其他的竊案相同。你會搜查地點尋找線索，探尋各種可能性，然後列出可能的嫌疑犯，就眼前可以做的事開始著手。根據聯邦調查局的統計資料，超過百分之八十的藝術劫奪來自內部人員。瑞伊克注意到洛杉磯富裕顯耀的藝術收藏家。這些人很容易遭竊，因為他們都僱用管家與維護員，這些人都能輕易接近他們的收藏品。

時常接近藝術品，有時反而會證明藝術品實在「太誘人犯罪了！」2004年1月，新墨西哥州聖塔菲的歐姬芙美術館，有位警衛竊取畫作，在法庭上辯說竊取這幅畫不是要賣，而是要報復雇主對他不好。結果，他被判不算短的刑期。

歐姬芙美術館發生竊案的前一年，2003年3月，在著名的雷克島監獄，至少有三位的監獄內部雇員突發奇想，想偷取一幅屬於紐約州人民的達利畫作。這幅四英呎乘三英呎的畫，描繪耶穌被釘在十字架上死去，自1965年就懸掛在監獄密封的玻璃櫥窗內。當時這位藝術家拜訪紐約市，因為生病讓他無法到雷克島探望犯人，於是他送這幅畫作為撫慰。因為每天看著這幅畫，他們進而發覺這幅畫動人之處，但犯人卻對畫視而不見，於是一名副典獄長的助理與兩位警衛，在某個夜晚，安排一場消防演習作為掩護，其中一人取下達利的作品，換上一幅可笑的複製畫。經過一段時間的調查與審判後，這三位雇員被起訴但判刑較輕。而這件價值二十七萬五千美元的畫

卻已經損毀。

大部分專家相信任何藝術品終究會再度出現，儘管是一或兩個世代後。這是很不尋常的。確實，檔案資料中充滿最終再度出現的藝術品的故事。1967年，某人從芝加哥的文森普萊斯畫廊偷走懷斯價值三萬美金的水彩畫——《工作室》（這間畫廊是百貨公司與恐怖電影偶像演員共同投資，已在1971年結束營業。）三十三年後，2000年底，這幅作品在佳士得的拍賣會上出現，研究人員探察的結果發現，它在官方的紀錄上是失竊的畫作。《猶太教教士肖像》這幅畫被認為是林布蘭特的作品，1978年在舊金山的迪揚博物館被竊，二十二年後，被不名人士丟在一間紐約的私人畫廊。

這類事情的發展讓瑞伊克這些人極為振奮。他在失竊藝術品永無止境的追尋中看到，連罪犯也無法剝奪藝術昇華後所給人的道德觀。「我覺得令人感動是，在充滿暴力的世界裡，這些藝術品證明人性中好的一面，」他解釋說。「世界若是有末日善惡決戰的戰場，那麼這將是我們會想給人們看到的，但有人說，『嘿，你們這些人不夠資格。』雖然世上有那麼多美好的事物，我們能特別指出，並且說『不，這是我們比較高尚的天性，也是我們一直不斷努力的。』」

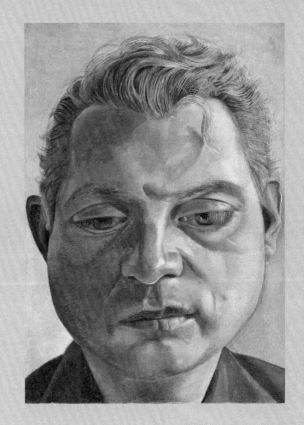

英國文化協會的藝術部門主管安祖‧羅斯，形容弗洛伊德畫他的朋友培根是「一位全國偶像對另一位全國偶像的肖像」。

弗洛伊德尋找他的培根

警察和私人偵探不是唯一尋找失竊藝術品的人，有時連藝術家本人也會拾起畫筆，協助辦案。1952年，德國出生的英國藝術家盧西安‧弗洛伊德（Lucian Freud）在一幅五英吋乘七英吋的小銅版上，畫了一幅他的藝術家朋友法蘭西斯‧培根（Francis Bacon）的肖像。儘管年近三十的弗洛伊德是位鮮為人知的藝術家，剛剛開始綻露鋒芒，倫敦的泰德畫廊卻有前瞻性的眼光，購買這幅畫為典藏品。

1988年5月，這幅肖像畫借給西柏林國家畫廊，在弗洛伊德的回顧展中展出，當時有人趁警備鬆弛的機會竊取它，雖然主辦單位立即關閉展覽，但這幅肖像畫再也沒有出現。

2001年春，為慶祝隔年弗洛伊德八十歲，另一個回顧展正在籌備，英國文化協會提出十萬英鎊的獎金，懸賞價值超過一百四十萬美元的肖像畫。弗洛伊德親自設計文宣，主題是以前西部風格的「通緝」海報，上面有失蹤且萎靡不振的培根肖像。這兩位藝術家的名字都沒被提及。唯有用德文寫著：「持有這幅繪畫的人士可否仁慈的考慮，明年6月讓我在泰德畫廊舉辦的回顧展中展出這件作品？」

超過兩千張海報張貼在柏林各地，結果仍是徒勞無功。弗洛伊德的展覽持續受到歡迎，有一些海報也被收集紀念品的人士偷走了。

chapter.5

The Space On The Wall

牆上的秘密

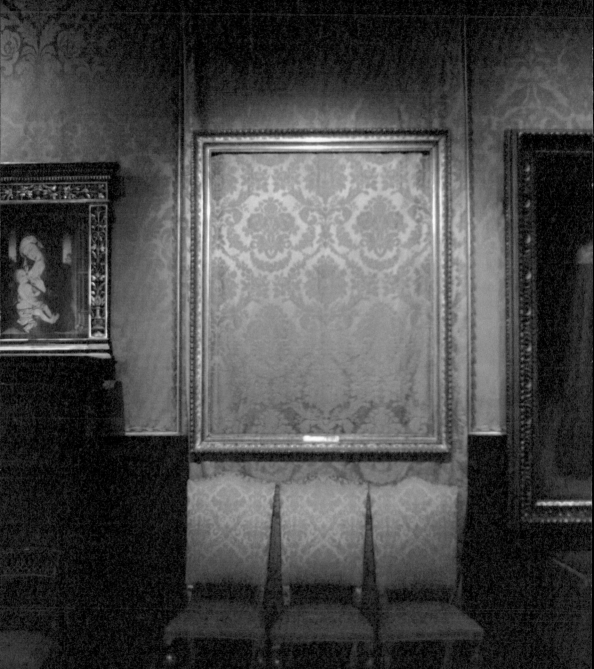

畫作上的防彈玻璃讓觀眾很難欣賞藝術作品。2004年8月，孟克美術館在展覽期間被劫走《吶喊》與《聖母像》後，他們不得不採取更嚴謹的安全措施。十個月後，美術館重新開放，由負責挪威機場安全的顧問公司監管，並花費五百萬架設新的保全系統，挪威當地的記者戲稱美術館為孟克堡壘。的確，參觀者可能會覺得他們來到是機場而非美術館。在美術館的入口處，他們會先經過金屬探測器與X光偵測器，更別提高科技的光學讀票機與雙層單向的安全門。然而，進入畫廊後，他們更大吃一驚，因為孟克最好的作品，竟被一層突出牆面八英吋高的防彈玻璃保護著。從此，這些畫作成功的防堵盜竊與破壞，但這種解決的方式，卻讓人想到一個古老但不好笑的笑話。「手術很成功，但是病人死了。」

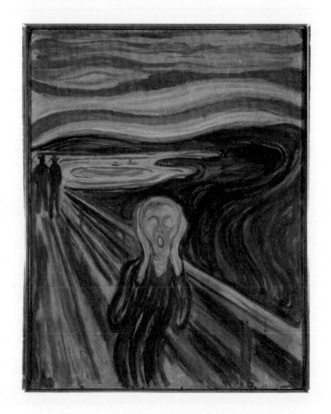

2004年武裝的歹徒劫走孟克的
經典作品《吶喊》，這件畫作
已於2006年尋回。

在波士頓加德納博物館的荷蘭廳，一個
空的畫框，為1990年竊盜案中失竊的
十三件無價藝術品，留下沈重而且沈默
的證詞。那些繪畫至今杳無蹤影。

「你看不到所有的筆觸，」孟克美術館整修後，首展的策展人艾瑞斯‧慕勒‧魏斯特曼嘆息的說。「無論清潔人員將玻璃擦亮，你仍會看到微細的灰塵和玻璃反射連在一起的線條。」

加德納博物館沒有這般嚴謹的玻璃罩，但如果你有機會到那裡參觀，你別想在美麗的庭園裡素描。連筆都禁止攜入博物館。（若你客氣的詢問，一樓服務台的義工會提供你一隻粗短的鉛筆，讓你素描。）照相機、手機、背包，以及將外套拿在手上攜帶入場都被禁止，這些行為都會造成安全上的威脅。

事實上，世界各國的博物館都必須修正他們對參觀者的歡迎態度，如同他們加強館內的保全措施。另外，還要注意保全專家所謂的「社會工程」（Social Engineering），它是指善於欺詐的男性與女性，讓人們在不知不覺中提供有價值的資訊，為此博物館也加強訓練員工不要對參觀者太過友善。藝術品也移到距離入口更遠的地方，手提袋禁止攜入，盡量減少博物館的出入口，讓歹徒快速逃離博物館變得更加困難。

凡此種種，很不幸的造成一種惡性循環。這些新的保全設施讓博物館需要更多經費經營；同時也讓博物館更難募到足夠的款項支付這些開銷。幾年前，美國博物館協會（American Association of Museums）通過新的安全準則，禁止「館藏之旅」的特別活動。禮遇特殊人士參觀大眾無法看到的藝術品，常常會暴露博物館保全系統的薄弱之處。這項新準則提出時，博物館館長與策展人都非常反

對。館藏之旅是為非常重要的人物所安排,他們多是潛在的董事會成員、媒體與學生,也是博物館在教育、公共關係與募款的主要核心。

就這點而言,我們當然希望看到玻璃罩裡,有一半放滿作品,而不是空的。如果跟博物館的警衛談天,他們會半開玩笑的告訴你,如果由他們決定,那麼他們會將博物館所有的藏品埋在堅固的地下室,絕對不讓任何人進入。

竊賊的大膽與猖獗使博物館與畫廊改變他們的親民政策。在1930年代,倫敦的國家畫廊裡,學生通常能坐上數個小時,研究與臨摹大師的作品。今日,大部分主要的藝術機構只允許攜入鉛筆與紙張。

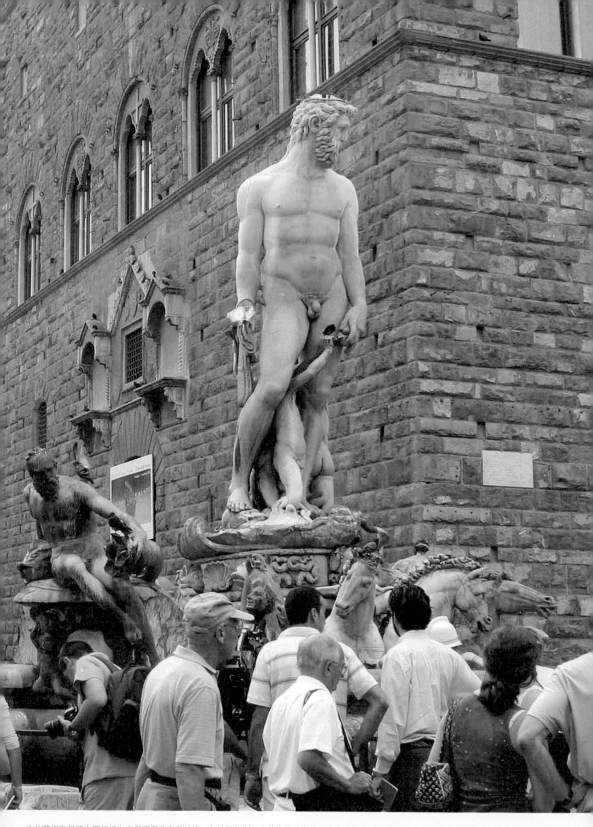

公共藝術容易讓大眾親近也容易遭受偷竊與破壞。在佛羅倫斯，文藝復興時期的雕像作品海神尼普頓的手，於2005年遭到破壞。

在義大利這個充滿藝術品的古老國家，可以確定的是，大眾似乎太容易接近藝術品。人們很難去辯駁義大利軍事警察局藝術竊盜部門的主管對義大利的描述──「一座開放的博物館」。然而，有些義大利人對政府要將更多的雕像與公共藝術品移到室內，保護文化遺產免於遭受破壞或竊取，有不同的看法。在義大利，人們對市區的廣場上點綴著祖先的雕像，感到非常驕傲。若是這些雕像變得難以親近，會削弱義大利人的自我認同。

為此，保全專家努力研發新技術。2005年秋，一位英國工程師在巴斯大學攻讀博士，他為畫作發明出一種獨特的鎖栓，用有密碼的塑膠薄片作為鑰匙，這項發明讓他贏得國際的科學與工程學獎。一旦有火警，也能夠很快的用特殊卡片開鎖，由於系統很難複製，竊賊無法上街找鎖匠協助。這個系統最棒的一點是，它能安置在畫框內，讓觀眾在觀賞作品時不會受到干擾，也不會阻礙視線。

加強安全設施造成這個景象，孟克美術館重新開幕時，參觀者必須通過像機場一樣的一連串安全檢查才能進入。

許多博物館的館藏從來沒有公開展示過，越來越嚴謹的保全措施，意味著教育與募款的館藏之旅喊停。倒是布魯克林博物館的路斯美國藝術中心，它的館藏室是對大眾開放的。

或許，許多的博物館首先要採取的步驟是徹底清查他們的館藏品。倫敦維多利亞與亞伯特博物館，收藏過去數世紀以來的各種古董與文物，而館員至今沒有一份完整的館藏清冊。2005年年底，馬來西亞的國家畫廊突然發現之前失蹤的一百二十七件作品中的八十九件，事實上放在博物館的另一個地方。這件事引起大眾的憤怒，但這非特殊之事：人手缺乏與經費不足的藝術機構，必然會注重對外展出的展品，而非地下室成堆的紙箱。這當中的風險是，如果某件沒有列入清冊的文物不見了，它可能會被認為根本不存在。當然，要找回也更加困難。

為了效率，博物館或許能在列出館藏品清冊的同時，也對藏品製作個別的標籤。許多政府與私人團隊都運用奈米的技術製作標籤，一旦有文物失竊就能很快鑑定。英國倫敦附近的國家物理實驗室成員，正在研發由矽片包裹的立體條碼，可以用黏合劑貼在硬質的表面或織入布料。在美國，加州公司研發「基因運用科學」（Applied DNA Sciences）發明一種根據植物DNA的辨識系統。這兩種裝置都很小，竊賊根本無法在藝術品上發現它們的存在。

這些系統並不昂貴──立體的條碼可能低於兩美元──所以它們正好能協助成千上萬的教堂、私人畫廊與私宅，讓受到竊賊覬覦的文物有更多的保障。這些事是勢在必行的。而法國的教堂更是榮獲竊賊最愛行竊的榜首，每年有數千件的文物失竊，估計非法的藝

術交易在法國比義大利更猖獗。2004年，監督法國文化貿易的機構（Office Central de lutte contre le traffic des Biens Culturels），在報告中指出有超過兩萬件的藝術品與文物，在法國的私宅與教堂被竊。當年，有四百五十幾座城堡與兩百二十五間宗教場地遭竊。這比起2003年的竊案超過兩倍多，它暗喻令人擔心的發展趨勢。

藝術的監管

博物館的注意力並不是都在避免竊盜。博物館、政府與保險公司，都試圖教育民眾拒絕購買失竊或被掠奪的藝術品，以終止藝術盜竊規範，這種逐步破壞藝術市場的行為。他們努力散布訊息，讓藏家知道如果購買來源不明的藝術品，到頭來可能會人財兩失。的確，許多購買大屠殺時期被掠奪的藝術品的藏家們，已付出慘痛的代價，博物館亦同。

這些非法的古董交易比失竊藝術品更為棘手。西方對國家經濟積弱不振的人民，為了生活將國家的文物賣出，懷抱極大的同情心。「那些農夫從地底挖出文物，是因為有人給他們很好的價錢，他們是無辜的。」英國考古學家科林‧瑞佛魯說。「策展人或博物館館長願意購買，或接受來源不明的藝術品捐贈，才是真正的壞人，是促使這種交易持續的禍首。」

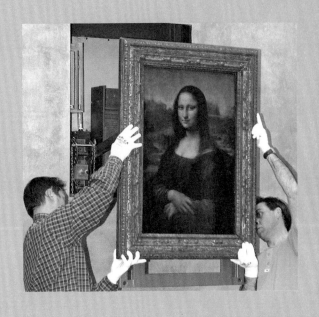

2005年4月,《蒙娜麗莎》懸掛在羅浮宮嶄新的展示廳,自從1911年被竊後,它便成為最受大眾歡迎的題材。

請偷我

一幅畫的失蹤,如同一位年紀輕輕便過世的電影明星,成為一件傳奇,一幅失蹤的藝術品的價格因此水漲船高。現在失竊藝術品的圖像在世界各地出現,反諷的是,這些作品因為失蹤反而更受到大眾的矚目。

2004年底,三位西雅圖藝術家將這種荒唐的情形發揮到極致。他們偷竊十幾幅其他藝術家的作品,企圖讓他們更有名氣。「這個想法就是找到最差的東西,賦予價值。」其中一位惡作劇者如此承認說。

在《偷竊蒙娜麗莎:阻止我們去觀看藝術是什麼》(Stealing the Mona Lisa: What Art Stops Us from Seeing)書中,作者達瑞恩‧立德(他也是英國的心理分析家)注意到達文西的傑作廣為人知,是肇因於1911年佩魯賈從羅浮宮竊取畫作之後。在往後的幾個月裡,作曲家為《蒙娜麗莎》譜曲,表達她的美麗;報紙的漫畫家嘲弄警察為了找尋她所作的努力;餐館的歌舞表演者以《蒙娜麗莎》的形象演出上空服裝秀。《蒙娜麗莎》在佛羅倫斯被發現的前兩年,大批的群眾湧入羅浮宮,注視空白的牆面。這時的觀眾遠勝於之前繪畫還在的參觀人數。「難道這個現象提供我們為什麼觀賞視覺藝術的線索嗎?」立德說道。「我們都在找尋我們已經失去的東西嗎?」

當然,對某些參觀加德納博物館的觀眾而言確是如此,他們就站在空白畫框前沉思。2004年8月,《吶喊》與《聖母像》被竊的隔天,孟克美術館的參觀人數大增。但是那裡再也不像美術館;而比較像一個喪葬之家。

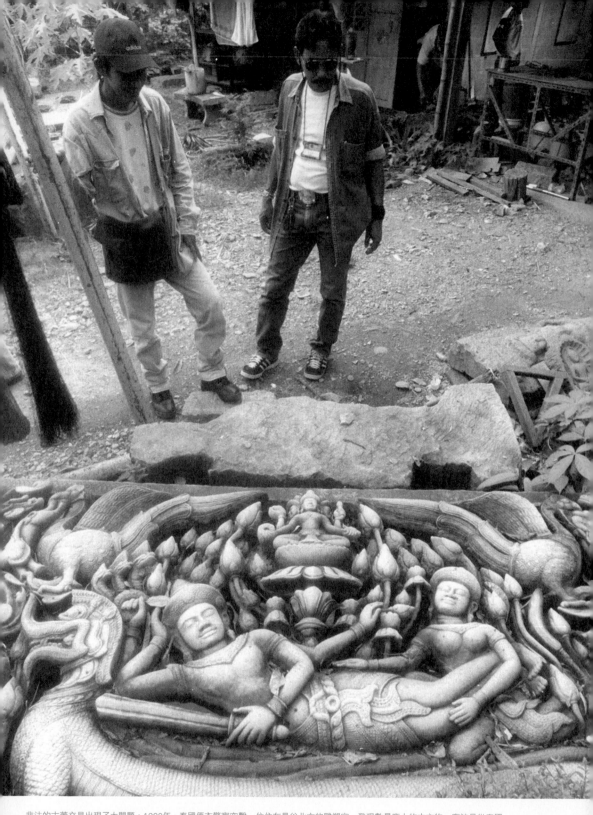

非法的古董交易出現了大問題。1999年，泰國便衣警察突擊一位住在曼谷北方的雕塑家，發現數量龐大的古文物，應該是從泰國與高棉的古老寺廟竊取。檢察官起訴越來越多的古董文物非法交易案。

某些政府受到監督文化議題的聯合國教育科學文化組織（UNESCO）的激勵，開始積極起訴非法的藝術品交易。義大利採取與許多國家相同的雙邊協定，例如美國和中國建立雙邊協定，避免義大利的古董文物在國外找到合法的買主。阿富汗脫離塔利班的統治後，呼籲國際社會不要購買該國的歷史遺產。儘管伊拉克現深陷軍事衝突的泥沼，它也努力向西方國家表達，希望關閉可能來自伊拉克的藝術品與古董交易的市場。

或許對每個人而言最好的事是，美國主要的博物館被大規模的搶劫。為什麼如此說呢？加德納博物館的大膽突擊竊案，震撼美國民

2005年6月，巴基斯坦在卡拉奇的海關人員，成功阻止了竊賊走私價值百萬的古董雕塑離境。當時，大約有一千五百件藝術品裝在貨櫃準備運往杜拜。

眾，頭條新聞也報導失竊繪畫的價值，甚至政治家們也捲入其中。參議員愛德華‧甘迺迪協助立法，若藝術竊案的畫作價值超過十萬美元，或涉及百年以上的藝術品，藝術竊案則進階為聯邦的犯罪案。

北美也立法嚴禁洗錢，迄今越來越嚴謹。由於最近歐洲國會通過的立法案，也對企圖隱藏非法現金的人，立下明確的防堵條款。然而，在許多國家仍很容易為非法藝術品取得合法的名目。在美國與加拿大，被竊資產的所有權永遠無法改變。但在英國，如果你購買一件失竊六年以上的畫，它就是你的。在瑞士，失竊藝術品的擁有者有五年的時間，可以找尋失竊的作品並向法庭申訴；否則藝術品的所有權就屬於新的擁有者，儘管這位新擁有者就是竊賊。在法

1998年，在羅浮宮展示的柯洛《塞夫爾的小路》（Le chemin de Sèvres）被從畫框中割下偷走。專案委員會調查後說，羅浮宮的安全戒備太差，從這裡竊取藝術品比在百貨公司偷東西更容易。

國，只需三年，竊賊就可以有合法的權利。在日本，只要兩年。在義大利，一位有信譽的買主，自然而然就能取得合法的權利。這些都促使某些怪異的合法漏洞被竊賊利用。例如，英國法庭支持下列觀點：發生資產轉移所在的國家，對這事件可採用該國的法律。所以被竊的藝術品經常被送到義大利賣出，再轉運回它的祖國。的確，我們對竊取加德納博物館歹徒的主要恐懼之一，是他們可能已將失竊藝術品轉賣給容易獲得合法所有權的買主。

政府則對藝術竊案給予混雜的訊息。北美與歐洲的文化預算大幅度縮減，讓博物館與畫廊投資昂貴的新保全設備越來越顯困難。在英國，終於通過「文化物件條例」並於2004年實施。這項立法聲明任何人走私非法古董文物，將判刑七年。這似乎指出政府是認真的。小組委員會也建議政府建立失竊藝術品與古董的資料庫。經紀商在從事文物買賣時，一定要諮詢這個資料庫，以作為交易必經的程序。但在五年的協商與角力後，政府悄悄的放棄說，他們無法確認能善加運用這個資料庫，而且或許由政府給予財務支持並不妥當。英國藝術市場聯盟（British Art Market Federation）對政府的說法非常吃驚，他們也了解聯盟支持建立的資料庫，會是「藝術犯罪的主要絆腳石。」

這種對藝術竊盜處理的混亂過程，並不讓人意外。一般來說，藝術竊盜案在政治上是不受歡迎的。許多西方的博物館與藝術機構，充滿來自遠方的古代珍寶，他們也擺明對收藏文物的合法性與機制，

2005年4月，數千人湧進羅浮宮新修復的萬國廳，觀賞五百歲的《蒙娜麗莎》的新家。

絲毫不感興趣。如果政府投注太多資源在藏家的失竊品與文物，大眾會認為納稅人在資助私人的偵查。當然，從警察的觀點來看，這種工作很難有回報，因為它的重點在藝術品必須歸還，而不是把歹徒繩之以法。報紙上能刊登警員站在名畫旁邊的合照是很好，但短暫的風光對警察來說只是杯水車薪的回報。

1999年底，在《天羅地網》中扮演警探的丹尼斯‧里爾瑞，對此有了簡單明瞭的說明。「在我遇見你的前一週，」他對蕾妮‧羅素所扮演的美麗保險調查員解釋，「我逮捕兩位非法的房地產經紀人及一位快要把他自己的小孩打死的男子。所以如果某個霍迪尼想要竊取只對某些愚蠢的有錢人很重要的畫，我根本一點也不在乎。」

儘管我們對精疲力竭的警探和各地的好萊塢劇作家極為尊敬，但並不是只有愚蠢的有錢人喜愛那些紛飛的油彩。每年有成千上萬的群眾，擠進世界各地的博物館，沉浸在歷史上才華洋溢男女的超凡卓絕創造力中，留連在我們與生俱有的權利中，其中包含了繪畫、雕塑以及其他珍藏。博物館與畫廊的參觀人數正在增加。幾世紀以前的藝術家，貢獻了一生捕捉深刻的真實，讓我們得以欣賞；他們的贊助者與收藏家提供支助，我們的生命才得以豐富，也讓，新一代的藝術家與思想家得以向前輩學習看齊。難道我們必須因恐懼而關閉博物館與畫廊，將這些珍藏放到安全的地方，只讓菁英人士欣賞嗎？在人們陷入集體的恐慌前，我們能怎麼作呢？我們還必須在悲傷、失望與挫折中，面對多少幅空白的畫框沈思？

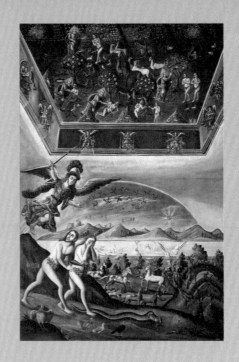

《逐出伊甸園》（Expulsion from the Garden of Eden）被認為是西班牙殖民時期的重要作品，創作者可能是素人藝術家。這幅畫從畫框中被割下，是墨西哥小教堂遭竊的第三件作品。

教堂成為竊賊的新樂園

當許多博物館加強安全設施，歹徒便轉向比較容易下手的地方。在歐洲，每年有上百間教堂遭竊；最近法國每年的失竊案已超過義大利。

在墨西哥，幫派掠奪村落的教堂，劫走他們能拿的任何東西：繪畫、雕像甚至袍服與歷史文件。在聖米古爾艾特洛拉村落，村民捐款購買移動式偵測器，保護他們的守護聖人聖米古爾的木雕像。一位年輕人企圖偷取雕像手中的金鍊子時，觸動警鈴。村民們便敲響教堂的鐘，將竊賊綑綁，等待警察的到來。

墨西哥目前正在建立藝術竊盜資料庫，但全國各地的教堂約有四百萬件藝術品沒有列入，因此連要確定某件文物是否失蹤都很困難。

墨西哥的困境比歐洲更糟，因為與歐洲相比，墨西哥的經濟相對貧窮，這意味大多被偷竊的藝術品，都走私給有錢的外國買主，但有時，結局卻不太美滿。2000年，竊賊侵入希達格州的聖璜特帕馬札爾寇小教堂，偷走三件文物，包括一件1728年的繪畫《逐出伊甸園》。同年底，墨西哥市的某間畫廊將畫賣給聖地牙哥美術館，附上一份似乎合法的作品來源。但幾年後，當美術館研究員仔細查看文件時，發現許多對作品來源無法解釋的疑點。聖地牙哥美術館館長與墨西哥當局談過後，才明白他們購買是被竊的資產，2004年底，歸還畫作給墨西哥政府。

超越銀行的安全設施

從前，如果有人在深夜到大型博物館偷取藝術品，警衛可能要半小時後才真正了解發生什麼事。警鈴在監管室（通常是在地下室的房間，遠離畫廊）響起，但館員不清楚警鈴響起的原因，是盜竊、煙火、空調故障或其他因素，直到他們查閱一本厚厚的手冊才能釐清。如今電腦改變這一切，即使是最高科技的保全系統，仍依賴人員對警報的警覺與反應。很多時候，竊賊的成功是因為警衛認為警鈴只是單純的誤報。

最明顯的保全設施，通常是畫廊出入口的錄影監視器。如果經費足夠，畫廊也會設置監視照相機。但還有數十種其他的設備可以阻止竊賊如：窗戶的警鈴——避免竊賊藏匿停留到閉館後才逃出；紅外線感應器——感知溫度的變化；行動偵測器及微波感應器——隱藏在牆上，以偵測不尋常的聲波。

行動偵測器經常放置在特別珍貴的畫作上方；如果觀眾太靠近，一陣嗶啾聲響起，警告參觀者及安全人員。佛羅里達的安全顧問史提夫‧凱勒偏好「滲透活動偵測」（saturation motion detection）的裝置，它是一種多面向的設備，可以同時平行的追蹤參觀者。它的費用很高但是最有效益。

下次你參觀博物館時，注意看看畫作是如何被懸掛，雕塑又如何被固定，然後再看看，你是否可以找出所有的保全設施。但是千萬不要太靠近——你可能會觸動警鈴。

2004年8月，孟克美術館被搶劫後，花了六百五十萬元加強保全設施，現在有防彈玻璃保護藝術品。

亨利·馬諦斯（Henri Matisse）（1869-1954）
《盧森堡公園》（Luxembourg Gardens）

克勞德·莫內（Claude Monet）（1840-1926）
《日出》（Marine）

奧古斯特·史特林堡（August Strindberg）（1849-1912）
《忌妒之夜》（Night of Jealousy）

巴布羅·畢卡索（Pablo Picasso）（1881-1973）
《看窗外的女子》（Femme regardant par la fen8tre）

馬克·夏卡爾（Marc Chagall）（1887-1985）
《丹支派》（The Tribe of Dan）

亨利·摩爾（Henry Moore）（1898-1986）
《側臥像》（Reclining Figure）

雅各·瓦本（Jacob Waben）（1580-1634）
《勸世靜物畫》（Vanitas）

馬提亞·威索斯（Matthias Withoos）（1627-1703）
《荷恩海港》（Harbour in Hoorn）（1）

馬提亞·威索斯（Matthias Withoos）（1627-1703）
《荷恩海港》（Harbour in Hoorn）（2）

簡·克萊茲·瑞斯庫夫（Jan Claesz Rietschoof）（1652-1719）
《從東島看到的風景（荷恩）》（View on the Oostereiland（Hoorn））

何曼·漢斯坦伯赫（Herman Henstenburgh）（1667-1726）
《靜物寫生，死亡的宿命》（Still life, Memento Mori）

何曼·漢斯坦伯赫（Herman Henstenburgh）（1667-1726）
《無題》Untitled

東拿咕羅工作室（workshop of Donatello）（1386-1466）
《壁龕裡的聖母子》（The Virgin and Child in a Niche）

愛彌兒·賈列（Emile Gallé）（1846-1904）
《蜻蜓碗》（Dragonfly Bowl）

愛德華·孟克（Edvard Munch）（1863-1944）
《吶喊》（Scream）

愛德華·孟克（Edvard Munch）（1863-1944）
《聖母像》（Madonna）

巴米加尼諾（Parmigianino）
（法蘭契斯可·馬佐拉（Francesco Mazzola））（1503-1540）
《聖家族》（The Holy Family）

左傑佩·且乍利（Giuseppe Cesari）
（卡伐列瑞·德阿爾比諾（Cavalier d'Arpino）
（1568-1640）
《鞭撻》（Flagellazione）

李奧納多·達文西（Leonardo da Vinci）（1452-1519）
《紡車邊的聖母》（Madonna with the Yarnwinder）

《尼姆魯德的獅子》（The Lion of Nimrud）

文生·梵谷（Vincent van Gogh）（1853-1890）
《席凡寧根的海景》（View of the Sea at Scheveningen）

文生·梵谷（Vincent van Gogh）（1853-1890）
《離開紐恩改革教會的會眾》（Congregation Leaving the Reformed Church in Nuenen）

亨利·馬諦斯（Henri Matisse）（1869-1954）
《穿紅褲子的宮女》（Odalisque in Red Pants）

麥克斯菲爾德·派黎思（Maxfield Parrish）（1870-1966）
《葛楚·范德伯爾特·惠特尼宅邸壁畫，3A鑲板》（Gertrude Vanderbilt Whitney Mansion Murals, Panel 3A）

麥克斯菲爾德·派黎思（Maxfield Parrish）（1870-1966）
《葛楚·范德伯爾特·惠特尼宅邸壁畫，3B鑲板》（Gertrude Vanderbilt Whitney Mansion Murals, Panel 3B）

阿貝特·賈克梅第（Alberto Giacometti）（1901-1966）
《無臂小型雕像》（Figurine（sans bras））

康尼留斯·杜薩特（Cornelius Dusart）（1660-1704）
《酒宴》（Drinking Bout）

阿德里安·范·奧斯塔德（Adriaen van Ostade）（1610-1685）
《小酒館裡的飲酒農民》（Drinking Peasant in an Inn）

康尼留斯·貝加（Cornelius Bega）（1631-1664）
《小酒館前的歡樂同伴》（Festive Company before an Inn）

尚·里昂·傑洛姆（Jean-Léon Gér8me）（1824-1904）
《後宮的水池》（Pool in the Harem）

聖華·派爾（Howard Pyle）（1853-1911）
《邦克山戰役》（The Battle of Bunker Hill）

克勞德·莫內（Claude Monet）（1840-1926）
《圖維列海灘》（Beach in Pourville）

湯瑪斯·沙利（Thomas Sully）（1783-1872）
《法蘭西絲·奇林·瓦倫泰·艾倫肖像》（Portrait of Frances Keeling Valentine Allen）

appendix
附錄

Gallery Of Missing Art

失竊博物館

失竊博物館

Gallery Of Missing Art

你將在下面內容中發現波洛克與派瑞許，柯洛與卡拉喬瓦，莫內與馬內及馬諦斯的作品，全都沾染上悲劇。看著這些多樣化的收藏品是一種矛盾的經驗，因為有些是全世界最好的畫作與雕塑，在這些傑作中，有些被視為無價之寶——它們的價值已經高到無法估算；有些作品的價值則不詳，因為相關資訊並未公開。陶醉在這些藝術作品之美裡，並仔細地研究它們，唯有多關注這些獨特的失蹤作品，它們才能找到回家之路。

● 下列各件作品所標示的價格，皆為美金計價。

亨利·馬諦斯
Henri Matisse
(1869-1954)

|

《盧森堡公園》
Luxembourg Gardens

1904，油彩 畫布，15.75 x 12.6吋 (40 x 32 cm)

$?

● 2006年2月24日於巴西里約熱內盧的
天之農場博物館（Chácara do Céu Museum）內失蹤

四名配備武器的男子制服保全警衛，強迫他們關閉博物館內的監視攝影
機後，卸下這幅畫作及畢卡索的《舞蹈》（Dance），達利的《兩個陽
台》（Two Balconies）與莫內的《日出》（Marine）。這些竊賊利用
嘉年華會的慶典與遊行，隱入大批尋歡作樂的人群中。

克勞德·莫內
Claude Monet
(1840-1926)
|
《日出》
Marine

1880-1890，油彩 畫布，25.5 x 35.8吋 (65 x 91 cm)

$?

● 2006年2月24日於巴西里約熱內盧的天之農場博物館內失蹤

這幅法國印象派藝術家莫內（Claude Monet）的海景畫作，是在里約嘉年華慶典遭竊的四幅畫作之一。莫內被視為印象主義的開創者之一，包括雷諾瓦、希斯里與巴吉爾——他們都擅長捕捉光線照射到物件的瞬間效果。

Registered
LOST

奧古斯特·史特林堡
August Strindberg
(1849-1912)

|

《忌妒之夜》
Night of Jealousy

1893，油彩 畫布，16 x 12.6吋 （41 x 32 cm）

$1,300,000

● 2006年2月15日於瑞典斯德哥爾摩的
史特林堡博物館（Strindberg Museum）內失蹤

2月15日下午，三個竊賊進入博物館，其中兩個把工作人員引開，第三個
便將牆上的《忌妒之夜》取下。史特林堡是瑞典的小說家、劇作家兼畫
家，他在許多畫作中描繪大自然的狂暴景象，尤其常出現在他的海景畫。

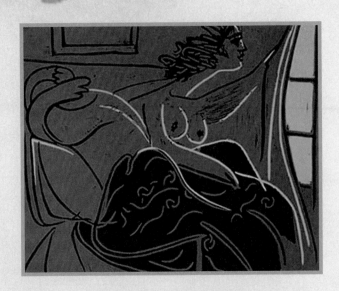

巴布羅·畢卡索
Pablo Picasso
(1881-1973)

《看窗外的女子》
Femme regardant par la fenêtre

1959，膠版畫，21 x 25吋（53.3 x 64.5 cm）

$53,000

● 2005年12月22日於加州棕櫚沙漠的
現代大師畫廊（Modern Masters Fine Art Gallery）內失蹤

晚上11點過後不久，兩名男子利用一根鐵橇從畫廊後門進入，僅花費極短時間（約三十秒）來竊取這幅畢卡索的作品，以及夏卡爾（Marc Chagall）一幅名為《丹支派》的石版畫。整個竊盜過程都被監視器側錄下來。

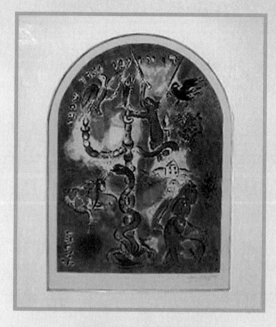

馬克·夏卡爾
Marc Chagall
(1887-1985)

|

《丹支派》
The Tribe of Dan

1964，石版畫，24 x 18吋（61 x 46 cm）

$35,000

● 2005年12月22日於加州棕櫚沙漠的現代大師畫廊內失蹤

名為摩西的夏卡爾，是俄羅斯維傑布斯克（現在的白俄羅斯）一對俄籍
猶太夫婦的八名子女之一。雖然夏卡爾在巴黎經歷了野獸派與立體派的
洗禮，但他很快就發展出自己的風格。他於1941年離開納粹統治下的法
國前往美國，在1947年回到法國。

夏卡爾為基督教和猶太教的教堂及醫院製做彩色玻璃窗。這幅石版畫是
他為聖城（Beit-ul-Moqaddas）的哈達沙醫院（Hadassah Hospital）
製做的十二扇窗子之一，每扇窗戶都代表著以色列的一個支派。

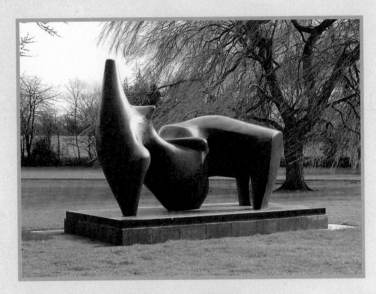

亨利·摩爾
Henry Moore
(1898–1986)
|
《側臥像》
Reclining Figure

1970，青銅像，8.8 x 11.5英呎（270 x 350 cm，2.5公噸）

$5,200,000

● 2005年12月15日於英國赫福郡馬奇哈德姆的
亨利·摩爾基金會（Henry Moore Foundation）失蹤

為了準備移往基金會的另一個場地，《側臥像》暫時被搬到一座庭院
裡。三名竊賊利用一台起重機和一輛偷來的平板車，大約在晚上10點
鐘，就把這座雕像吊起運走。幾天後警方發現了這台被丟棄的卡車。這
件青銅名作恐怕已被熔為廢金屬。亨利·摩爾被視為二十世紀最重要的
英國雕塑家。

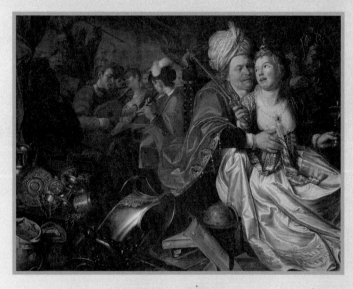

雅各·瓦本
Jacob Waben
(1580-1634)
|

《勸世靜物畫》
Vanitas

1622，油彩 畫布，51.5 x 59.5吋（131 x 151 cm）

$13,000,000

● 2005年1月9日於荷蘭荷恩的
西菲仕蘭博物館（Westfries Museum）內失蹤

西菲仕蘭是荷蘭最古老的博物館之一，於建館125周年紀念前夕遭洗劫。
這件劫案發生在週日夜晚，到了週一早上，員工發現被敲碎的展示櫃、
毀損的門戶、還有空無一物的畫框。這些竊賊盜取了二十一幅畫作——這
座小型博物館的典藏重心——以及三幅素描、一幅版畫與一組銀器藏品。

馬提亞·威索斯
Matthias Withoos
(1627-1703)
|
《荷恩海港》
Harbour in Hoorn⁽¹⁾

17世紀晚期，油彩 畫布，25 x 39吋（63.5 x 100 cm）

$13,000,000

● 2005年1月9日於荷蘭荷恩的
西菲仕蘭博物館（Westfries Museum）內失蹤

荷蘭畫家威索斯為了同一幅畫創作了兩個不同的版本（參見下圖）。
兩件作品都是「荷蘭北部景觀」展覽的一部分，而且兩幅畫都是2005
年1月從西菲仕蘭博物館內被竊走。威索斯除了畫風景畫與靜物外，他
還是另一位荷蘭著名風景畫藝術家加斯巴·凡·維特爾（Caspar van
Wittel）的老師。

馬提亞·威索斯
Matthias Withoos
(1627-1703)
|
《荷恩海港》
Harbour in Hoorn⑵

17世紀晚期，油彩 畫布，25.5 x 39.7吋（65 x 101 cm）

$ 13,000,000

● 2005年1月9日於荷蘭荷恩的
西菲仕蘭博物館（Westfries Museum）內失蹤

這是威索斯第二個版本的荷恩海港。

簡·克萊茲·瑞斯庫夫
Jan Claesz Rietschoof
(1652-1719)

|

《從東島看到的風景（荷恩）》
View on the Oostereiland (Hoorn)

17世紀晚期，油彩 畫布，37 x 50吋（93.5 x 127.5 cm）

$13,000,000

● 2005年1月9日於荷蘭荷恩的西菲仕蘭博物館內失蹤

荷蘭藝術家瑞斯庫夫擅長捕捉海景畫的細節，其中包括軍艦、十五、六世紀的西班牙大型帆船、捕鯨船與海港內的活動。他的兒子與弟子韓德瑞克·瑞斯庫夫（Hendrik Rietschoof）也同樣是海景畫畫家。

何曼·漢斯坦伯赫
Herman Henstenburgh
(1667-1726)

《靜物寫生，死亡的宿命》
Still life, Memento Mori

1698，水彩，12 x 10吋（31 x 26.4 cm）

$96,000

● 2005年1月9日於荷蘭荷恩的西菲仕蘭博物館內失蹤

這幅靜物寫生是這座博物館被劫掠的兩件作品之一。漢斯坦伯赫是一位植物繪畫的大師，他的水彩畫顏色極為豐富。他從描繪鳥類與風景畫著手，後來又納入花卉與水果。

何曼·漢斯坦伯赫
Herman Henstenburgh
(1667-1726)
|
《無題》
Untitled

1698，水彩，15 x 11.6吋（38.7 x 29.5 cm）

$ 122,000

● 2005年1月9日於荷蘭荷恩的西菲仕蘭博物館內失蹤

這是第二幅失蹤的漢斯坦伯赫水彩靜物畫。漢斯坦伯赫不僅是一位才華洋溢的畫家，同時也是一位手藝純熟的糕點師傅。

東拿帖羅工作室
Workshop of Donatello
(1386-1466)
|
《壁龕裡的聖母子》
The Virgin and Child in a Niche

約1440年代，青銅

$ 260,000

● 2004年12月29日於英國倫敦的
維多利亞與亞伯特博物館（Victoria & Albert Museum）內失蹤

這是維多利亞與亞伯特博物館（Victoria & Albert Museum）內遭竊
的八件青銅飾板之一。大理石與青銅雕塑大師東拿帖羅（Donatello）
（Donato di Niccolò di Betto Bardi）被視為義大利最偉大的文藝
復興藝術家之一。東拿帖羅與其追隨者所製作的小型浮雕與飾板，幾乎
全是以宗教為主題，而且往往是描繪聖母與子。

愛德華·孟克
Edvard Munch
(1863-1944)

《聖母像》
Madonna

1893-1894，油彩 畫布，35.4 x 27吋 （90 x 68.5 cm）

與《吶喊》（見右圖）共計超過

$100,000,000

● 2004年8月22日於挪威奧斯陸的孟克美術館（Munch Museum）內失蹤

孟克為這個戲劇性的影像創作了另外四個版本。聖母的紅色光暈令人聯
想到愛與血。《吶喊》與《聖母像》在孟克1944年過世時仍是孟克的
私有財產，之後則遺贈給奧斯陸。這兩幅畫作亦為孟克所謂「生命的飾
帶」（The Frieze of Life）系列影像的重點，他形容那是「一首關於
生命、愛與死的詩歌。」

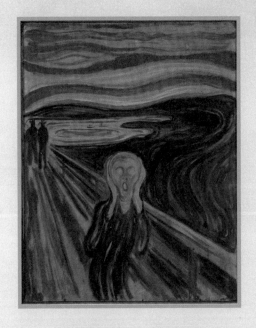

愛德華 · 孟克
Edvard Munch
(1863-1944)
|
《吶喊》
Scream

1893，油彩 木板，32.8 x 26吋（83.5 x 66 cm）

與《聖母像》（見左圖）共計超過

$100,000,000

● 2004年8月22日於挪威奧斯陸的孟克美術館（Munch Museum）內失蹤

兩個蒙面盜賊在大白天，就在美術館許多參觀者面前盜取了《吶喊》與
《聖母像》。盜賊們以槍枝脅迫美術館內的工作人員，再乘坐一輛黑色
的奧迪逃離。《吶喊》不僅是孟克最為知名的作品，並已成為現代人景
況的象徵。《吶喊》與《聖母像》於2006年8月被尋回，這兩幅作品在遭
竊之後一直都被藏於挪威某處。奧斯陸國家畫廊（National Gallery）
裡還有另一個版本。

愛彌兒·賈列
Emile Gallé
(1846-1904)
|
《蜻蜓碗》
Dragonfly Bowl

1904，玻璃容器，高7.5吋（19公分）

$3,300,000 （12件）

● 2004年10月27日於瑞士晶晶斯的
紐曼基金會（Neumann Foundation）內失蹤

竊賊闖進這個可以俯瞰日內瓦湖，建於晶晶斯村莊城堡裡的博物館，偷走由法國藝術工匠愛彌兒·賈列（Emile Gallé）製作的一打玻璃藝術作品。他們癱瘓了這棟建築裡的警報系統，並利用一個梯子爬上二樓的窗戶。第二道警報吵醒了駐館策展人，但竊賊還是在警方抵達前逃脫。遭竊的玻璃作品中包括賈列（Emile Gallé）去世前製作的蜻蜓作品。

帕米賈尼諾（法蘭西斯·瑪佐拉）
Parmigianino(Francesco Mazzola)
(1503-1540)

《聖家族》
The Holy Family

16世紀

$5,000,000 （10幅畫作）

● 2004年7月31日於義大利羅馬薩西亞醫院（Sassia Hospital）的
　聖靈教堂（Santo Spirito）內失蹤

歷史上著名的聖靈教堂擁有一批豐富的藝術藏品。這些藏品通常被陳列
在一間有警報系統保護的房間內。盜賊們顯然是特別挑選著名的賽門與
葛芬柯（Simon and Garfunkel）到城裡開演唱會的晚上，進行這樁掠
奪案件。然而就在這樁竊盜案發生前一個月，它們被移至一間沒有警報
防盜設施的整修室內。法蘭西斯可·瑪佐拉，或是大家稱呼的帕米賈尼
諾，乃是誕生於義大利帕瑪（Parma）某個藝術家族裡的一位畫家、繪圖
師與蝕刻家。

左傑倍·且乍利（卡伐列瑞·德阿爾比諾）
Giuseppe Cesari(Cavalier d'Arpino) (1568-1640)
|
《鞭撻》
Flagellazione

$5,000,000 （10幅畫作）

● 2004年7月31日於義大利羅馬薩西亞醫院的聖靈教堂內失蹤

義大利的矯飾主義畫家左傑倍·且乍利，又名卡伐列瑞·德阿爾比諾，
在十七世紀初建立起顯赫的名聲，當時他接下一些當時最有聲望的委託
工作，其中最著名的就屬羅馬聖彼得大教堂（St. Peter's Basilica）
（1603-1612）的馬賽克嵌畫設計。在他的生涯歷程中，且乍利
（Cesari）曾經是卡拉瓦喬的良師益友。

李奧納多·達文西
Leonardo da Vinci
(1452-1519)
|
《紡鎚聖母》
Madonna with the Yarnwinder

1501，油彩 木板，19.6 x 14吋（50 x 36 cm）

$65,000,000

● 2003年8月27日於蘇格蘭鄧弗里斯（Dumfries）的
德朗蘭瑞格堡（Drumlanrig Castle）內失蹤

兩名男子打扮成遊客，參加德朗蘭瑞格堡當地的公共遊覽行程，他們制服了年輕的導遊，並盜取了這件傑作。在兩個共犯協助下，四人搭乘一輛白色的福斯GOLF逃脫，隨後將它棄置在附近。小耶穌拿著十字架形狀的捲線軸，像是象徵著最終的十字架釘刑。這幅畫有時會被稱為《紡鎚聖母》（Madonna of the Spindle）或《拿著捲線桿的聖母》（Madonna with the Distaff）。

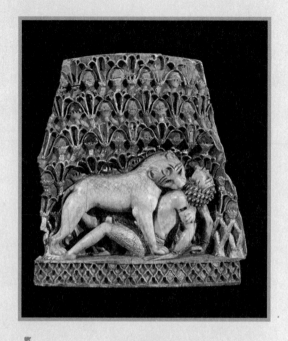

不明
—
《尼姆魯德的獅子》
The Lion of Nimrud

約西元前720年，木頭與象牙，高3.8吋（9.8cm）

$ 無價

● 2003年4月於巴格達
伊拉克國家博物館（Iraq National Museum）內失蹤

這件一頭獅子攻擊努比亞人的象牙浮雕作品是2003年在美國入侵巴格達後，民眾與軍人掠奪自美術館的一萬四千件物品之一。後來尋獲的工藝品約五千件。《尼姆魯德的獅子》是這座博物館最有價值的藏品之一，業已被視為腓尼基藝術的聖像。

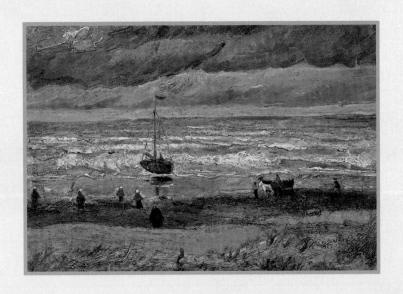

文生·梵谷
Vincent van Gogh
(1853-1890)

|

《席凡寧根的海景》
View of the Sea at Scheveningen

1882，油彩 畫布，13.5 x 20吋（34.5 x 51 cm）

與《離開紐恩改革教會的會眾》（如下圖）共計約

$30,000,000

● 2002年12月7日於荷蘭阿姆斯特丹的
梵谷美術館（Van Gogh Museum）內失蹤

兩名盜賊利用一個梯子爬上屋頂，闖入這座美術館。他們在數分鐘內盜
取了這幅畫與《離開紐恩改革教會的會眾》。一年後荷蘭法庭判決這兩
名男子有罪，但並未找回畫作。梵谷在海牙附近的海灘渡假名勝畫這幅
海景。在狂暴的天氣下，濕潤的顏料沾染上一些沙子。層層堆疊的顏料
裡，還可以發現一些沙粒。

文生·梵谷
Vincent van Gogh
(1853-1890)
|
《離開紐恩改革教會的會眾》
Congregation Leaving the Reformed Church in Nuenen

1884-1885，油彩 畫布，16 x 12.5吋（41 x 32 cm）

與《席凡寧根的海景》（如上圖）共計約

$30,000,000

● 2002年12月7日於荷蘭阿姆斯特丹的
梵谷美術館（Van Gogh Museum）內失蹤

這件小幅油畫原本是梵谷在1884年為了斷腿的母親所畫的。畫中的教堂
正是他的父親於1882年擔任本堂牧師的教會。X光顯示會眾與秋天的葉子
是後來才加進畫面裡的（大概是在1885年後期）。

亨利·馬諦斯
Henri Matisse
(1869-1954)
|
《穿紅褲子的宮女》
Odalisque in Red Pants

1925，油彩 畫布，23.6 x 28.7吋（60 x 73 cm）

$3,000,000

● 2000年至2002年晚期於委內瑞拉卡拉卡斯（Caracas）的索菲亞·因柏當代美術館（Soña Imber Contemporary Art Museum）內失蹤

這幅作品是美術館於1981年以$400,000向紐約馬樂伯畫廊（Marlborough Gallery）購買此幅畫作。除了1997年為一檔西班牙的展覽，短暫出借展出外，這幅畫一直陳列在美術館裡。直到2002年晚期，才被人發現原畫已被換成贗品，而且可能早在2000年就被換掉了。法國藝術家馬諦斯畫了好幾幅「宮女」畫，或是描繪阿拉伯的舞孃，這些都反映出他對北非的迷戀，以及他對女體的興趣。

麥克斯菲爾德 · 派瑞許
Maxfield Parrish
(1870-1966)

|

《葛楚 · 范德伯爾特 · 惠特尼宅邸壁畫，3A鑲板》
Gertrude Vanderbilt Whitney Mansion Murals, Panel 3A

1912-1916，油彩 畫布，64 x 74吋（162 x 188 cm）

$2,000,000

● 2002年7月28日於加州西好萊塢的
伊甸林畫廊（Edenhurst Gallery）內失蹤

這兩幅價值不斐的派瑞許壁畫（參見下圖）竊案，發生在7月28日打烊後
至次日開門營業之間。竊賊們從屋頂進入，把鑲板從訂製的畫框裡割下來。

麥克斯菲爾德・派瑞許
Maxfield Parrish
(1870-1966)

|

《葛楚・范德伯爾特・惠特尼宅邸壁畫，3B鑲板》
Gertrude Vanderbilt Whitney Mansion Murals, Panel 3B

1912-1916，油彩 畫布，64 x 74吋（162 x 188 cm）

$2,000,000

● 2002年7月28日於加州西好萊塢的
伊甸林畫廊（Edenhurst Gallery）內失蹤

這件鑲板與前述作品同屬於葛楚・范德伯爾特・惠特尼（Gertrude Vanderbilt Whitney）為了他位於紐約第五大道宅邸而委託製作的六件系列作品。派瑞許是一位美國的插畫家暨藝術家，這兩幅壁畫被視為他的最佳創作。這六幅鑲板原來全都陳列在伊甸林畫廊裡。

阿貝特·賈克梅第
Alberto Giacometti
(1901-1966)
|
《無臂小型雕像》
Figurine(sans bras)

1956，青銅，高12.6吋（32cm）

$500,000

● 2002年5月25日於德國漢堡美術館（Hamburg Museum）內失蹤

當美術館內的工作人員注意到塑膠玻璃後的雕像是個木製的複製品後，這座由瑞士雕塑家創作的小銅像便於6月3日被通報失竊。這椿竊案可能是發生在5月25日漢堡的「美術館之夜（Long Night of the Museums）」，當時城市裡的文化活動皆開放至凌晨三點，當晚參觀這座美術館的人數超過一萬六千人。這座小雕像是1956年製作的相同六件銅像中的第二件。賈克梅第是超現實主義運動的成員之一。

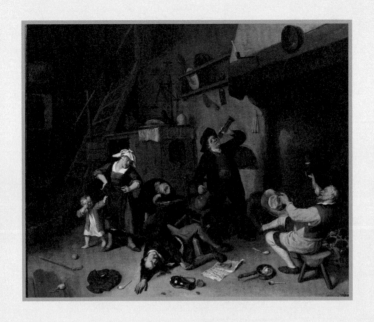

康尼留斯·杜薩特
Cornelius Dusart
(1660-1704)
|
《酒宴》
Drinking Bout

約1700，油彩 畫板，18.8 x 22吋（48 x 56 cm）

$ 220,000

● 2002年3月25日於荷蘭哈倫（Haarlem）的
法蘭斯·哈爾斯博物館（Frans Hals Museum）內失蹤

在一個週日夜晚，五幅十七世紀的畫作在荷蘭最著名的美術館之一裡遭竊，這是一座由歷史性救濟院改裝而成的美術館。這些竊盜強行打開一扇窗戶，啟動了警報器，但是當警方抵達時，他們已消失無蹤——雖然他們把價值不斐的第六幅油畫給留了下來。調查人員認為這些盜匪是幫某位收藏家犯案，因為他們偷的是一般題材的小幅畫作：農民飲酒打架的日常景象。

阿德里安·范·奧斯塔德
Adriaen van Ostade
(1610-1685)

|

《小酒館裡的飲酒農民》
Drinking Peasant in an Inn

約1655，油彩 畫板，18.5 x 15.7吋（47 x 40 cm）

$550,000

● 2002年3月25日於荷蘭哈倫的法蘭斯·哈爾斯博物館內失蹤

荷蘭畫家范·奧斯塔德擅長描繪在痛飲的農民與歡樂的景象。他的另一幅作品《江湖術士》（The Quack）（約1948）亦於這次劫案中遭竊。

康尼留斯·貝加
Cornelius Bega
(1631-1664)

|

《小酒館前的歡樂同伴》
Festive Company before an Inn

約1655，油彩 畫板，13.7 x 12.7吋（35 x 32.5 cm）

$ 275,000

● 2002年3月25日於荷蘭哈倫的法蘭斯·哈爾斯博物館內失蹤

貝加出身於一個富裕的荷蘭家族，他的父親是一位銀匠暨木刻家，他的祖父則是荷蘭矯飾主義畫家康尼留斯·康尼茲·范·哈倫（Cornelius Cornesz van Haarlem）。貝加從習於另一位著名的荷蘭藝術家范·奧斯塔德。如同范·奧斯塔德，貝加的主要題材為農民在家裡、小酒館和村子裡的日常生活。

尚-里昂·傑洛姆
Jean-Léon Gérôme
(1824-1904)
|

《後宮的水池》
Pool in the Harem

1876，油彩 畫布，28.9 x 24.5吋（73.5 x 62 cm）

$1,000,000

● 2001年3月22日於俄羅斯聖彼得堡的
冬宮（Hermitage Museum）內失蹤

這幅畫陳列在博物館的法翼廂房內，那裡還有莫內、雷諾瓦、高更、馬內、畢卡索與馬諦斯的珍貴作品。在有這些大師作品可以選擇的情況下，這樁竊案確實讓調查人員摸不著頭緒。這是在光天化日下進行的搶劫，當時只有一個人看守整個樓層，也可能是內賊所為。這件藝術品恐怕落入俄羅斯黑道人士手中。傑洛姆的旅遊激發了他描繪回教世界生活的靈感。

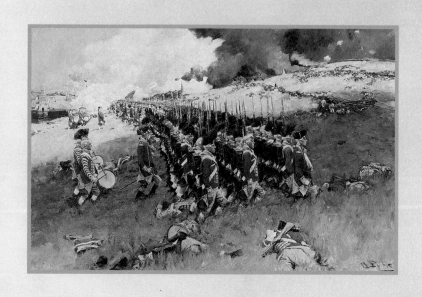

霍華·派爾
Howard Pyle
(1853-1911)
|

《邦克山戰役》
The Battle of Bunker Hill

1898，油彩 畫布，23.25 x 35.5吋 （59 x 90 cm）

$250,000

● 2001年8月於達拉威威靈頓的
達拉威美術館（Delaware Art Museum）內失蹤

2001年8月，美術館工作人員原本計畫讓這件作品在一檔秋季展覽中展出，卻發現它不見了。工作人員以為這件自1912年便成為永久館藏之一的作品被存放在地下室。美國作家暨藝術家派爾所畫的這件作品，是亨利·卡波特·洛奇（Henry Cabot Lodge）發表於《斯克里布納》（Scribner's）雜誌1898年2月號，「美國革命故事」（The Story of the American Revolution）一文中的插圖。

克勞德·莫內
Claude Monet
(1840-1926)

|

《圖維列海灘》
Beach in Pourville

1882，油彩 畫布，23.6 x 28.7吋（60 x 73 cm）

$7,000,000

● 2000年9月19日於波蘭波茲南（Poznan）的
波蘭國家博物館（Polish National Museum）內失蹤

當波茲南市仍為德國領土時，這座博物館於1906年買下莫內的這幅傑作，由於博物館無力負擔保險費，所以它並沒有保險。竊賊割下這幅畫作，再把一張印製拙劣的紙板複製品裝進畫框。由於是博物館員工注意到這件作品是贗品才舉報，竊案的發生時間無法確定。

湯瑪斯·沙利
Thomas Sully
(1783-1872)
|
《法蘭西絲·奇林·瓦倫泰·艾倫肖像》
Portrait of Frances Keeling Valentine Allen

約1800-1815，油彩 錫片 錶於橡木，10 x 8.5吋（25.4 x 21.5 cm）

$?

● 2000年2月於維吉尼亞李奇蒙的
瓦倫泰博物館（Valentine Museum）內失蹤

出生於英國的美國畫家沙利所繪的這幅肖像是愛倫坡（Edgar Allan Poe）的繼母。沙利以其肖像畫著稱，特別是他在女人方面的研究。尤其是他的《維多利亞女王》（Queen Victoria）（1838），乃是以驚人的等身方式來描繪加冕當年的年輕女王。

保羅·塞尚
Paul Cézanne
(1839-1906)
|
《靠近奧維村》
Near Auvers-sur-Oise

1879-1882，油彩 畫布，18 x 21.6吋 （46 x 55 cm）

$3,000,000

● 2000年1月1日自英格蘭牛津的
艾胥莫林博物館（Ashmolean Museum）內失蹤

竊賊們在千禧年前夕，從玻璃天花板上將繩梯降至展示畫廊裡，闖入這座英國最古老的公共博物館。這幅風景畫是十九世紀晚期藝術的重要範例，同時呈現出塞尚從印象派過渡到他晚期較成熟的畫風。據說那是描繪塞尚曾住過且在那兒工作過的一個小鎮。

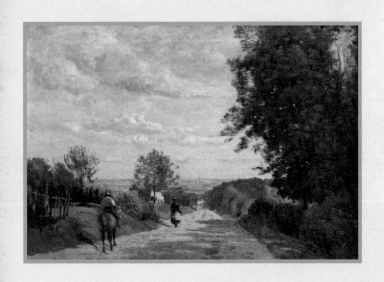

尚-巴提斯特-卡米爾·柯洛
Jean-Baptiste-Camille Corot
(1796-1875)
|

《塞夫爾的小路》
Le chemin de Sèvres

1855，油彩 畫布，13.3 x 19.2吋 （34 x 49 cm）

$1,300,000

● 1998年5月3日於法國巴黎的羅浮宮博物館（Louvre Museum）內失蹤

儘管有保護的玻璃罩，《塞夫爾的小路》還是被人從畫框上拿了下來。這樁竊案發生在一個忙碌週日的中午時分，雖然警方封鎖了出口，搜索數千名遊客，竊賊仍舊帶著這幅小畫逃脫。結果是必須嚴謹地重新評估羅浮宮的保全設施。柯洛一生中畫了三千多幅作品，尤以其風景畫最為著名。

古斯塔夫·克林姆
Gustav Klimt
(1862-1918)
—
《一個女子的肖像》
Portrait of a Woman

約1916-1917，油彩 畫布，32.6 x 21.6吋（60 x 55 cm）

$4,000,000

● 1997年2月18日於義大利皮亞琴察（Piacenza）的
瑞奇·歐迪畫廊（Galleria Ricci Oddi）內失蹤

雖然這樁竊盜是在2月18日發生，但是到22日才發現。當時畫廊因整修而
關閉，因此也移動了某些畫作，所以警衛以為這幅克林姆的作品被收起
來了。調查顯示盜賊爬上屋頂，打開天窗，然後利用釣魚線把畫作從牆
上鉤下來，並發現畫框被棄置在屋頂上。

喬治·布拉克
Georges Braque
(1882-1963)
|
《靜物》
Still Life

1928，油彩 畫布，20 x 26吋（51 x 66 cm）

● 1993年11月8日於瑞典斯德哥爾摩的
現代美術館（Moderna Museet）內失蹤

布拉克與畢卡索是革命性現代藝術運動立體主義的領導者。1993年一樁
高達五千三百萬美元的竊案中，也有這兩位藝術家的作品。1995年，有
三名瑞典人因此竊案被判刑入獄，但是布拉克的畫作依舊杳無蹤跡。

路易斯-伯納德·寇克勒斯
Louis-Bernard Coclers
(1741-1817)
|
《小堅·范隆肖像》
Portrait of Jan van Loon Jr.

1779，油彩 畫布，13.7 x 11.8吋（35 x 30 cm）

$6,000

● 1993年10月3日於荷蘭阿姆斯特丹的
范隆博物館（Museum Van Loon）內失蹤

博物館有四幅肖像畫在這次劫掠中遭竊。其中兩幅是寇克勒斯的畫作，
另外兩幅是卡尼爾的。調查人員認為這些肖像畫是從二樓窗戶被偷出去
的。范隆是阿姆斯特丹的一個古老家族。博物館收藏了包括從1600年迄
今約150幅的范隆家族肖像畫，還有骨董家具、銀器與瓷器。

路易斯-伯納德·寇克勒斯
Louis-Bernard Coclers
(1741-1817)
|

《瑪麗亞·貝克肖像》
Portrait of Maria Backer

1779，油彩 畫布，13.7 x 11.8吋（35 x 30 cm）

$6,000

● 1993年10月3日於荷蘭阿姆斯特丹的
范隆博物館（Museum Van Loon）內失蹤

藝術家尚-巴提斯特-皮耶·寇克勒斯的兒子路易斯-伯納德·寇克勒斯，
是在父親的工作坊裡開始接受訓練。他畫肖像、風景畫與室內畫，並以
版畫與藝術修復知名。瑪麗亞·貝克（Maria Backer）是小堅·范隆的
妻子。

納西斯·卡尼爾
Narcisse Garnier

|

《瑞格那魯斯·迪·坎普納爾肖像》
Portrait of Regnerus de Kempenaer

1805，油彩 畫布，17.3 x 15.3吋（44 x 39 cm）

$6,000

● 1993年10月3日於荷蘭阿姆斯特丹的范隆博物館內失蹤

卡尼爾是十八世紀晚期至十九世紀早期的肖像畫藝術家。這幅作品與168
頁上方的肖像畫被竊時，仍被鑲在厚重的鍍金畫框裡。

納西斯·卡尼爾
Narcisse Garnier

|

《斯嘉琳佳·索·舒瓦森伯格肖像》
Portrait of Tjallinga thoe Schwarzenberg

1805，油彩 畫布，17.3 x 15.3吋（44 x 39 cm）

$6,000

● 1993年10月3日於荷蘭阿姆斯特丹的范隆博物館內失蹤

這幅肖像畫與《瑞格那魯斯·迪·坎普納爾肖像》遭竊之前，是擺放在置身於雙層運河屋內的范隆博物館裡，這座博物館是1672年由荷蘭知名的建築師安德瑞安·多特曼（Adriaan Dortsman）建造而成。

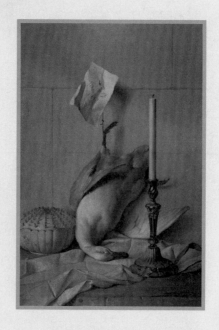

尚-巴提斯特·烏德利
Jean-Baptiste Oudry
(1668-1755)

《白色的鴨子》
The White Duck

1753，油彩 畫布，38.5 x 25吋 （98 x 64 cm）

$8,800,000

● 1992年9月30日於英格蘭諾福克的霍頓廳（Houghton Hall）內失蹤

這件由法國畫家、繡帷設計師暨插畫家所創作的作品，在諾福克的莊園霍頓廳內遭竊。烏德利以有關動物、狩獵景象與風景畫等作品，還有對光線與折射的興趣而聞名。

湯瑪斯·根茲博羅
Thomas Gainsborough
(1727-1788)
|

《小威廉·皮特肖像》
Portrait of William Pitt the Younger

約1787，油彩 畫布，30 x 25吋（76 x 63.5 cm）

$380,000

● 19903年9月16日於英格蘭倫敦的
林肯律師學院（Lincoln's Inn）內失蹤

竊案發生在星期天。犯案者把警衛綁起來，並將三幅畫從畫框裡割下來：分別是這幅肖像；根茲博羅的《約翰·史基那爵士肖像》（Sir John Skynner）、以及約書亞·雷諾茲（Joshua Reynolds）的《法蘭西斯·哈格瑞夫肖像》（Francis Hargrave）。若干年後尋回其中兩幅畫作，但這件作品始終未見蹤跡。包括皮特、佘契爾（Margaret Thatcher）與布萊爾（Tony Blair）在內的十六位英國首相，皆曾為或仍是林肯律師學院這個法律名校與社團的成員。

林布蘭特·哈曼茲·范·萊恩
Rembrandt Harmensz van Rijn
(1606-1669)

|

《加利力海風暴》
Storm on the Sea of Galilee

1633，油彩 畫布，63.3 x 51吋 （161 x 129.8 cm）

$ 無價

● 1990年3月18日於美國波士頓的伊莎貝拉·史都華·加德納博物館
（Isabella Stewart Gardner Museum）內失蹤

1990年聖派崔克節當天，美國歷史上發生最大劫案，遭竊的十一幅畫作之一，其中還包括這位荷蘭大師的另外兩件作品，一幅油畫《一位淑女與身著黑衣的紳士》，及一小幅蝕刻版畫《自畫像》（Self-portrait）。聯邦調查局提供了五百萬美元賞金，給尋獲所有完整無缺的失竊作品者。

林布蘭特·哈曼茲·范·萊恩
Rembrandt Harmensz van Rijn
(1606-1669)
|
《一位淑女與身著黑衣的紳士》
A Lady and Gentleman in Black

1633，油彩 畫布，51.8 x 43吋 （131.6 x 109 cm）

$無價

● 1990年3月18日於美國波士頓的
伊莎貝拉·史都華·加德納博物館內失蹤

《一位淑女與身著黑衣的紳士》，這幅自荷蘭展覽廳（Dutch Room Gallery）拿走的畫作是1990年加德納博物館失竊的十一幅畫作之一。這件作品的細膩服飾與光影效果，展現了林布蘭特的精湛技巧。

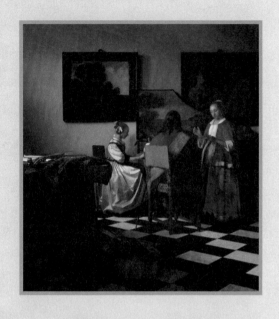

約翰尼斯·維梅爾
Johannes Vermeer
(1632-1675)
|
《音樂會》
The Concert

約1664-1667，油彩 畫布，28.5 x 25.4吋 （72.5 x 64.7 cm）

$ 無價

● 1990年3月18日於美國波士頓的
伊莎貝拉·史都華·加德納博物館內失蹤

我們對這位荷蘭畫家所知不多，而且他僅有少數藝術作品被保留下來——
其中最著名的可能就是《戴珍珠耳環的女孩》（Girl with a Pearl
Earring）。這幅《音樂會》與維梅爾另一幅名為《音樂課》（The
Music Lesson）的畫作非常類似。

艾杜瓦·馬內
Édouard Manet
(1832-1883)
|
《在托都尼》
Chez Tortoni

約1878-1880，油彩 畫布，10.2 x 13.3吋 （26 x 34 cm）

$ 無價

● 1990年3月18日於美國波士頓的
伊莎貝拉·史都華·加德納博物館內失蹤

這是這座博物館一樓的藍色展覽廳（Blue Room Gallery）被偷走的唯一一幅畫作。馬內的這幅肖像畫，描繪出一位衣冠楚楚的男子在咖啡桌上畫素描。

科瓦特·富林克
Govaert Flinck
(1615-1660)
|

《有座方尖碑的風景畫》
Landscape with an Obelisk

1638，油彩 橡木板，21.4 x 28吋（54.5 x 71 cm）

$ 無價

● 1990年3月18日於美國波士頓的
伊莎貝拉·史都華·加德納博物館內失蹤

這是加德納博物館劫案中失竊的另一件作品。它是從荷蘭展覽廳被偷走的。這位荷蘭的巴洛克畫家富林克於1631與1632年間，在阿姆斯特丹從習於林布蘭特。因此大家原本以為這幅風景畫是林布蘭特的作品，直到最近才修正過來。

LOST

盧西安·弗洛伊德
Lucian Freud
(1922–)

|

《法蘭西斯·培根肖像》
Portrait of Francis Bacon

1952，油彩 金屬，7 x 5吋（17.8 x 12.7 cm）

$1,500,000

● 1988年5月27日於德國柏林的
新國家畫廊（Neue Nationalgalerie）內失蹤

這樁竊案發生時，倫敦的泰德畫廊（Tate Gallery）正好出借了弗洛伊德最著名的肖像畫。5月27日畫廊裡有一批攝影人員，上午11點時仍見到這幅肖像掛在牆上。四個小時之後，工作人員發現這件作品不見了。盜賊只不過是把它的螺絲鬆開，再裝起來帶走。全部責任便由這座沒有警報系統也沒有監視器的畫廊來承擔。

安德魯·懷斯
Andrew Wyeth
(1917-)

|

《狂月》
Moon Madness

1982，蛋彩，18 x 20吋（45.7 x 50.8 cm）

$3,000,000

● 1980年代中期失蹤，由於菲律賓政治動盪不安，
與作品持有者失去聯絡

在1980年代，懷斯的事務所為了將《狂月》納入藝術家全集，嘗試與私
人收藏家／持有者聯繫未果。雖然事務所透過律師管道來溝通，但並未
連繫上。直至此刻撰寫本書，這幅畫的下落依舊不明。

皮耶-奧古斯特·雷諾瓦
Pierre-Auguste Renoir
(1841-1919)
|
《年輕的女伴》
Jeunes femmes à la compagne

1916，油彩 畫布，16.4 x 20吋（41 x 51 cm）

$?

● 1981年3月13日於法國加爾（Gard）的
巴格諾-索-塞斯博物館（Muséede Bagnols-sur-Cèze）內失蹤

雷諾瓦在他生命的最後二十年裡，一直為嚴重的關節炎所苦，這疾病也
影響他作畫。這件作品便可證明，他的畫風趨於柔軟，作品也有點寫生
的輪廓。最後，他的雙手無法動彈，便將畫筆綁在手臂上，好讓自己能
夠繼續作畫。

阿伯特·馬爾肯
Albert Marquet
(1875-1947)
|
《馬賽舊港》
The Old Port of Marseille

1918，油彩 畫布，13.7 x 18吋（38 x 46 cm）

$?

● 1972年11月12日於法國加爾的巴格諾-索-塞斯博物館內失蹤

馬爾肯的畫作是當天失竊的九幅印象派作品之一，並且未曾尋回。馬爾肯的研習是從巴黎的美術學校（L'Ecole des Beaux-Arts）開始。他終其一生不斷地在法國、義大利、德國、荷蘭、北非、俄羅斯及斯堪地那維亞旅行。於是他畫了許多馬賽、盧昂（Rouen）、勒阿弗爾（Le Havre）、威尼斯、那不勒斯與漢堡港口的景象。

亨利·馬諦斯
Henri Matisse
(1869-1954)

|

《聖托佩斯景緻》
View of Saint-Tropez

1904，油彩 木板，13.7 x 18.8吋（35 x 48 cm）

$?

● 1972年11月12日於法國加爾的巴格諾–索–塞斯博物館內失蹤

馬諦斯）的創作包括繪畫、素描、雕塑、蝕刻版畫、石刻版畫、剪紙與書及插畫，創作題材題材包括風景、靜物、肖像、室內景緻與女體。馬諦斯早期的作品受到馬內與塞尚的影響。1904年夏季他前往聖托佩斯（Saint-Tropez）拜訪住在漁村的藝術家友人保羅·希涅克（Paul Signac）時，發現南法的明亮光線，也改變了他創作的調色盤。

皮耶-奧古斯特·雷諾瓦
Pierre-Auguste Renoir
(1841-1919)
|
《亞伯特·安德烈夫人肖像》
Portrait de Madame Albert André

1904，油彩 畫布，12 x 11吋（31 x 28 cm）

$?

● 1972年11月12日於法國加爾的巴格諾-索-塞斯博物館內失蹤

1868年，來自巴格諾的人道主義者里昂·阿雷格（Léon Alègre）在巴格諾-索-塞斯的市政廳三樓，成立一個有八個房間的博物館。內容包括化石、手工藝品與畫作。1917年，藝術家亞伯特·安德烈（Albert André）擔任館長一職，經過他的慫恿，再加上畫家友人雷諾瓦、莫內、希涅克、馬爾肯、波納爾（Bonnard）與尚·庇（Jean Puy）的慷慨之舉，這座博物館開始主力在收藏畫作方面。這幅畫正是安德烈夫人的肖像。

皮耶-奧古斯特·雷諾瓦
Pierre-Auguste Renoir
(1841-1919)
|
《花瓶裡的玫瑰》
Roses in a Vase

1905，油彩 畫布，15 x 12吋（38 x 31 cm）

● 1972年11月12日於法國加爾的巴格諾-索-塞斯博物館內失蹤

雷諾瓦曾就讀於巴黎的美術學校，莫內、希斯里與巴吉爾都是他的同窗。他到羅浮宮研究十八世紀畫作，也遇到了柯洛與米勒。1870年代，他和莫內在阿戎堆（Argenteuil）作畫，也結識了塞尚、竇加及畢沙羅。這件作品反映出雷諾瓦早年擔任瓷器畫師的工作，還有他對於裝飾與工藝技術的關注。

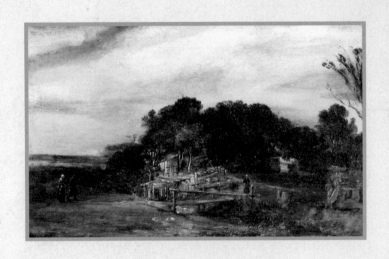

林布蘭特·哈曼茲·范·萊恩
Rembrandt Harmensz van Rijn
(1606-1669)
|

《農舍風景畫》
Landscape with Cottages

1654，油彩 畫板，10 x 15吋（25.4 x 39.3 cm）

$ 無價

● 1972年9月4日於加拿大蒙特婁的
蒙特婁美術館（Montreal Museum of Fine Arts）內失蹤

這件畫作是加拿大史上最大劫案中，最為珍貴的失竊作品。三名盜賊趁
著屋頂整修，警報系統關閉之際，從天窗進入美術館內。他們帶著珠寶
及十八幅畫作逃逸無蹤。由於竊賊們在離開美術館時，意外觸動某道門
的警報系統，所以留下二十多幅畫作無法帶走。

尚-巴提斯特-卡米爾·柯洛
Jean-Baptiste-Camille Corot
(1796-1875)
|
《水龍頭旁的沉思》
La rêveuse à la fontaine

約1855-1863，油彩 畫布，25 x 18吋 （64 x 46 cm）

$ 無價

● 1972年9月4日於加拿大蒙特婁的蒙特婁美術館內失蹤

這幅右下角有「柯洛」署名的畫作，是這位藝術家在此一重大劫案中被盜的兩幅作品其中之一。雖然柯洛主要是以其風景畫聞名，他在創作生涯晚期已轉向人物描繪。

LOST

尚-巴提斯特-卡米爾·柯洛
Jean-Baptiste-Camille Corot
(1796-1875)
|
《倚左臂的少女》
Jeune fille accoudée sur le bras gauche

約1865，油彩 畫布，18 x 15吋（46.3 x 38 cm）

$ 無價

● 1972年9月4日於加拿大蒙特婁的蒙特婁美術館內失蹤

二十六歲之前的柯洛，並沒有把藝術當成自己的志業。在他職業生涯晚期，畫了好幾幅幽怨的年輕女子。

湯瑪斯·根茲博羅
Thomas Gainsborough
(1727-1788)
|
《羅伯特·弗萊契准將肖像》
Portrait of Brigadier General Sir Robert Fletcher

約1771，油彩 畫布，29.8 x 25吋 （75.8 x 63.3 cm）

$ 無價

● 1972年9月4日於加拿大蒙特婁的蒙特婁美術館內失蹤

湯瑪斯·根茲博羅（Thomas Gainsborough）被視為英國最偉大的風景畫與肖像畫大師之一。他十三歲時被送往倫敦研習藝術。他婚姻的對象是貝弗特公爵（Duke of Beaufort）的非婚生女瑪格麗特·波爾（Margaret Burr），女方的年金收入讓他得以投入肖像畫家的志業。

尚-法蘭西斯·米勒
Jean-Farnçois Millet
(1814-1875)

|

《米勒夫人肖像》
Portrait de Madame Millet

油彩 畫布，13.3 x 10.4吋（33.9 x 26.6 cm）

$ 無價

● 1972年9月4日於加拿大蒙特婁的蒙特婁美術館內失蹤

法國藝術家米勒很早就建立起肖像畫家的志業，但是他搬到了巴比松，並於1849年參加了藝術運動。他在巴比松轉而創作風景畫，並描繪農民與勞工的景象。這件作品是其妻子的肖像。

尚-法蘭西斯·米勒
Jean-Farnçois Millet
(1814-1875)

《攪奶油的婦人》
La baratteuse

約1771，油彩 畫布，29.8 x 25吋（75.8 x 63.3 cm）

$ 無價

● 1972年9月4日於加拿大蒙特婁的蒙特婁美術館內失蹤

米勒受到法國社會議題的啟發，尤其是1848年的革命之後。他表示自己
希望描繪生活中的人性層面。

費德南-維克特-尤金·德拉克洛瓦
Ferdinand-Victor-Eugène Delacroix
(1798-1863)

|

《洞穴裡的獅子》
Lionne et lion dans une caverne

1856，油彩 畫布，15.2 x 18吋 （38.7 x 46 cm）

$ 無價

● 1972年9月4日於加拿大蒙特婁的蒙特婁美術館內失蹤

德拉克洛瓦是法國繪畫浪漫學派的一員。他在十六歲就成為孤兒，並於1816年進入巴黎的美術學校。1832年他在北非待了六個月，帶給他繪畫方面許多靈感，諸如《丹吉爾的狂熱教徒》（The Fanatics of Tangier）》（1837-1838），《摩洛哥蘇丹與隨從》（The Sultan of Morocco and His Entourage）（1845）與《摩洛哥獵獅》（The Lion Hunt in Morocco）（1854）。

米開朗基羅·梅里西·達·卡拉瓦喬
Michelangelo Merisi da Caravaggio
(約1571-1610)
|
《聖方濟與聖羅倫斯誕生》
Nativity with St. Francis and St. Lawrence

1608，油彩 畫布，8.8 x 6.5英呎（268 x 197 cm）

$ 20,000,000

● 1969年10月於義大利巴勒摩（Palermo）的
聖羅倫佐教堂（Church of San Lorenzo）內失蹤

兩名盜賊進入聖羅倫佐教堂的禮拜堂，用刮鬍刀片把畫框裡的畫作割下來，竊取了這幅卡拉瓦喬的《聖方濟與聖羅倫斯誕生》。1996年，一名黑手黨的運毒販在法庭上聲稱自己為這宗劫案的共犯，這件大尺寸的油畫業已受損，委託竊案的收藏家一看到作品便哭了起來，拒絕收下它。一般懷疑是西西里的黑手黨竊取了這件藝術作品。

LOST

揚·范·艾克
Jan van Eyck
（約1390-1441）
|
《士師圖》
The Just Judges

1427-1430，油彩 木板，57 x 20吋（145 x 51 cm）

$?

● 1934年4月10日於比利時根特（Ghent）的
聖巴佛大教堂（Cathedral of St. Bavo）內失蹤

　　《士師圖》（最左邊的鑲板）是法蘭德斯大師揚·范·艾克畫的祭壇裝飾畫，亦即《敬拜神祕的基督》（The Adoration of the Mystical Lamb）的一部分。原件鑲板已於1945年由傑夫·范德雷肯（Jef Vanderyken）所繪製的複製品所取代。

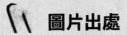 圖片出處

我們已盡量正確地標示出本書所有圖片的版權來源。若有錯誤，我們將於日後加以修正。

Every effort has been made to correctly attribute all material reproduced in this book. If errors have unwittingly occurred, we will be happy to correct them in future editions.

introduction 推薦

chapter one 第一章

chapter two 第二章

ny. (Bottom) Ferdinand Waschmuth, François Joseph Lefébvre, oil on canvas. © Réunion des Musées Nationaux / Art Resource, ny.

44— © Réunion des Musées Nationaux / Art Resource, ny.

45— Louis-Charles-Auguste Couder, Napoleon i Visits the Louvre, Accompanied by Architects Percier and Fontaine. © Erich Lessing / Art Resource, ny.

47— © Getty Images.

48— Max Beckmann, Carnival, 1920, oil on canvas. Artwork © Estate of Max Beckmann / sodrac (2006). Photograph © Tate Gallery, London / Art Resource, ny.

49— © Landeshauptstadt München, Germany.

50— Ernst Ludwig Kirchner, Self-portrait with Model, 1910, oil on canvas. Artwork © Estate of Ernst Kirchner / sodrac (2006). Photograph © Bildarchiv Preussischer Kulturbesitz / Art Resource, ny.

52— Vincent van Gogh, Self-portrait Dedicated to Paul Gauguin, oil on canvas. © Fogg Art Museum, Harvard University Art Museums, U.S.A. Bequest from the Collection of Maurice Wertheim, Class 1906 / Bridgeman Art Library.

53— Henri Matisse, Bathers with a Turtle, 1908, oil on canvas. Artwork © H. Matisse Estate / sodart (Montreal) 2006. Photograph © Bridgeman Art Library.

54— Gustav Klimt, The Kiss, oil and gold on canvas. © Erich Lessing / Art Resource, ny.

55— Gustav Klimt, Portrait of Mrs. Adele Bloch-Bauer 1, oil and gold on canvas. © Erich Lessing / Art Resource, ny.

57— © Time & Life Pictures / Getty Images.

58— David Teniers (the Younger), Archduke Leopold Wilhelm and the Artist in the Archducal Picture Gallery in Brussels, oil on canvas. © Erich Lessing / Art Resource, ny.

59— Johannes Vermeer, The Astronomer, oil on canvas. © Réunion des Musées Nationaux / Art Resource, ny.

60— Raphael, Portrait of a Young Man. © ap.

63— Hubert and Jan van Eyck, The Adoration of the Mystical Lamb, oil on panel. © Erich Lessing / Art Resource, ny.

65— Johannes Vermeer, The Art of Painting, oil on canvas. © Erich Lessing / Art Resource, ny.

67— © Getty Images.

68— Claude Monet, Water Lilies. © ap.

70— © ap.

71— Dieric Bouts, Last Supper, oil on canvas. © Erich Lessing / Art Resource, ny.

72— Jean-Baptiste-Camille Corot, Pensive Young Brunette, oil on canvas. © Philadelphia Museum of Art: The Louis E. Stern Collection, 1963.

73— © Getty Images.

75— © ap.

77— © mary evans / meledin collection.

78.79— © ap.

80— (Top) Sidney Hodges, Portrait of Heinrich Schliemann, oil on canvas. © Bildarchiv Preussischer Kulturbesitz / Art Resource, ny. (Bottom) © Bildarchiv Preussischer Kulturbesitz / Art Resource, ny.

83— © Bildarchiv Preussischer Kulturbesitz / Art Resource, ny.

87— (Top) Peter Paul Rubens, Tarquinius and Lucretia, oil on canvas. © Courtesy of Stiftung Preußische Schlösser und Gärten Berlin-Brandenburg. (Middle) © afp / Getty Images. (Bottom) © ap.

89— Pablo Picasso, Femme en blanc, 1922. Artwork © Estate of Pablo Picasso / sodrac (2006). Photograph © ap.

chapter three 第三章

92— Francisco José de Goya, Duke of Wellington, oil on mahogany. © Erich Lessing / Art Resource, ny.

93— Claude Monet, San Giorgio Maggiore by Twilight, oil on canvas. © National Museum and Gallery of Wales, Cardiff / Bridgeman Art Library.

94.95— (Top) Rembrandt Harmensz van Rijn, Storm on the Sea of Galilee, oil on canvas. © Isabella Stewart Gardner Museum, Boston,

ma, U.S.A. / Bridgeman Art Library. (Bottom) Pablo Picasso, Poverty, 1903, pen and ink and watercolor. Artwork © Estate of Pablo Picasso / sodrac (2006). Photograph © Whitworth Art Gallery, The University of Manchester, U.K. / Bridgeman Art Library.

96— © Getty Images.

98— Thomas Gainsborough, Portrait of Georgiana, Duchess of Devonshire, oil on canvas. © The Devonshire Collection, Chatsworth. Reproduced by permission of the Chatsworth Settlement Trustees.

99— Image courtesy of the Pinkerton National Detective Agency Collection, Prints & Photographs Division, Library of Congress, pr 13 cn 2001:141.

101— Paul Gauguin, Vase de fleurs, oil on canvas. Image courtesy of the Federal Bureau of Investigation.

103— François Boucher, Sleeping Shepherd, oil on canvas. © Réunion des Musées Nationaux / Art Resource, ny.

104— Lucas Cranach (the Elder), Sybille, Princess of Cleves, oil on panel. © Schlossmuseum, Weimar, Germany / Bridgeman Art Library.

106— © ap.

108— (Top) Leonardo da Vinci, Mona Lisa, oil on wood. © Réunion des Musées Nationaux / Art Resource, ny. (Bottom) © Roger Viollet / Getty Images.

110— Auguste Rodin, The Trunk of Adele, bronze. © ap.

111— © Seth Joel / corbis.

113— © Image courtesy of Clara Peck Collection, Transylvania University Library, Lexington, Kentucky.

115— Benvenuto Cellini, Saliera, gold, niello, and ebony. © Nimatallah / Art Resource, ny.

116— Pablo Picasso, Nude Before a Mirror, 1932. Artwork © Estate of Pablo Picasso / sodrac (2006). Photograph © ap.

118— Claude Monet, Customs Officer's Cabin at Pourville. © ap.

120— Marc Chagall, Study for Over Vitebsk, 1914, oil on canvas. Artwork © Estate of Marc Chagall / sodrac (2006). Digital Image © The Museum of Modern Art / Licensed by scala / Art Resource, ny.

121— Henry Moore, Reclining Figure, bronze. © Reproduced by permission of the Henry Moore Foundation / photograph by Michael Phipps.

122— Johannes Vermeer, The Love Letter, oil on canvas. © Rijksmuseum Amsterdam.

123— Johannes Vermeer, Lady Writing a Letter with Her Maid, oil on canvas. © Giraudon / Art Resource, ny.

125— © Photograph courtesy of Jonathan Player.

127— Thomas Gainsborough, Madame Bacelli, oil on canvas. The Beit Collection. Reproduced by permission of the Alfred Beit Foundation. Photograph © The National Gallery of Ireland.

128— Leonardo da Vinci, Madonna with the Yarnwinder, oil on wood. © By kind permission of His Grace the Duke of Buccleuch & Queensberry, kt.

129— © Reuters / corbis.

131— Edvard Munch, Madonna, 1893–1894, oil on canvas. Artwork © The Munch Museum / Munch-Ellingsen Group / sodart (Montreal) 2006. Photograph © The Munch Museum (Andersen / de Jong).

133— © ap.

chapter four 第四章

136— Rembrandt Harmensz van Rijn, Self-portrait, oil on copper. © The National Museum of Fine Arts, Stockholm, Sweden / Bridgeman Art Library.

137— © Reuters / corbis.

138— "El" Lazar Markovich Lissitzky, Untitled, c. 1920–1929, photograph. Artwork © Estate of Lazar Lissitzky / sodrac (2006). Image courtesy of the lapd Art Theft Detail.

139— © ap.

140— Pierre-Auguste Renoir, Conversation, oil on canvas. © The National Museum of Fine Arts, Stockholm, Sweden.

142— Pierre-Auguste Renoir, Young Parisian, oil on canvas. © The National Museum of Fine Arts, Stockholm, Sweden.

145— © afp / Getty Images.

chapter five 第五章

Appendix 附錄

199— Matthias Withoos, Harbour in Hoorn (2). ©Courtesy of the Westfries Museum, the Netherlands.

200— Jan Claesz Rietschoof, View on the Oostereiland (Hoorn). © Courtesy of the Westfries Museum, the Netherlands.

201— Herman Henstenburgh, Still-life, Memento Mori. © Courtesy of the Westfries Museum, the Netherlands.

202— Herman Henstenburgh, Untitled. © Courtesy of the Westfries Museum, the Netherlands.

203— Workshop of Donatello, The Virgin and Child in a Niche©ap.

204— See entry for page 131.

205— See entry for page 171.

206— Emile Gallé, Dragonfly Bowl. © Musée Ariana, Geneva, Switzerland. Photograph Jacques Pugin, Geneva, Switzerland.

207— Parmigianino, The Holy Family. © ap.

208— Giuseppe Cesari, Flagellazione. © ap.

209— See entry for page128.

210— See entry for page 40.

211— Vincent van Gogh, Congregation Leaving the Reformed Church in Nuenen. © Getty Images.

212— Vincent van Gogh, View of the Sea at Scheveningen.© Getty Images.

213— Henri Matisse, Odalisque in Red Pants, 1925. Artwork © H. Matisse Estate / sodart (Montreal) 2006. Private Collection /© ridgeman Art Library.

214— Maxfield Parrish, Gertrude Vanderbilt Whitney Mansion Murals, Panel 3A, 1912–1916. Artwork© vaga (New York) / sodart (Montréal) 2006. Photograph © Private collection.

215— Maxfield Parrish, Gertrude Vanderbilt Whitney Mansion Murals, Panel 3B, 1912–1916. Artwork© vaga (New York) / sodart (Montréal) 2006. Photograph© Private collection.

216— Alberto Giacometti, Figurine (sans bras), 1956. Artwork © Estate of Alberto Giacometti / sodrac (2006). Photograph © Bildarchiv Preussischer Kulturbesitz / Art Resource, ny.

217— Cornelius Dusart, Drinking Bout. Frans Hals Museum, Haarlem, the Netherlands. 218 Adriaen van Ostade, Drinking Peasant in an Inn. Frans Hals Museum, Haarlem, the Netherlands.

219— Cornelius Bega, Festive Company before an Inn. Frans Hals Museum, Haarlem, the Netherlands.

220— Jean-Léon Gérôme, Pool in the Harem. © Hermitage, St. Petersburg, Russia / Bridgeman Art Library.

221— Howard Pyle, The Battle of Bunker Hill. © Delaware Art Museum.

222— Claude Monet, Beach in Pourville. © Courtesy of the National Museum, Pozna´n, Poland.

223— Thomas Sully, Portrait of Frances Keeling Valentine Allan. © Valentine Richmond History Center.

224— Paul Cézanne, Near Auvers-sur-Oise. © Ashmolean Museum, University of Oxford, U.K. / Bridgeman Art Library.

225— See entry for page 182.

226— Gustav Klimt, Portrait of a Woman. © Scala / Art Resource, ny.

227— Georges Braque, Still Life, 1928. Artwork © Estate of Georges Braque / sodrac (2006). Photograph© Moderna Museet, Stockholm, Sweden.

228— Narcisse Garnier, Portrait of Regnerus de Kempenaer. © Courtesy of the Museum Van Loon, Amsterdam, the Netherlands.

229— Louis-Bernard Coclers, Portrait of Jan van Loon Jr. © Courtesy of the Museum Van Loon, Amsterdam, the Netherlands.

230— Louis-Bernard Coclers, Portrait of Maria Backer. © Courtesy of the Museum Van Loon, Amsterdam, the Netherlands.

231— Narcisse Garnier, Portrait of Tjallinga thoe Schwarzenberg. © Courtesy of the Museum Van Loon, Amsterdam, the Netherlands.

232— Jean-Baptiste Oudry, The White Duck. © Private collection / Bridgeman Art Library. 233 Thomas Gainsborough, Portrait of William Pitt the Younger. By kind permission of the Treasurer and Masters of the Bench of Lincoln's Inn. Photograph ©Photographic Survey, Courtauld Institute of Art.

234— See entry for page 94.

235— Rembrandt Harmensz van Rijn, A Lady and Gentleman in Black. © Isabella Stewart Gardner Museum, Boston, ma, U.S.A. / Bridgeman Art Library.

236— See entry for page 13.

237— See entry for page 162.

238— Govaert Flinck, Landscape with an Obelisk. © Isabella Stewart Gardner Museum, Boston, ma, U.S.A. / Bridgeman Art Library.

239— See entry for page 167.

240— Andrew Wyeth, Moon Madness. © Andrew Wyeth.

241— Pierre-Auguste Renoir, Jeunes femmes á la compagne. © Musée des Beaux-Arts et d'Archéologie, Besançon, France, Lauros / Giraudon / Bridgeman Art Library.

242— Albert Marquet, The Old Port of Marseille, 1918. Artwork© Estate of Albert Marquet / sodrac (2006). Image © Courtesy of the Musée de Bagnols-sur-Cèze, France.

243— Henri Matisse, View of Saint-Tropez, 1904. Artwork© H. Matisse Estate / sodart (Montreal) 2006.

244— Pierre-Auguste Renoir, Portrait© de Madame Albert André. Musée Albert André, Bagnols-sur-Cèze, France, Giraudon / Bridgeman Art Library.

245— Pierre-Auguste Renoir, Roses in a Vase. © Réunion des Musées Nationaux / Art Resource, ny.

246— Rembrandt Harmensz van Rijn, Landscape with Cottages. Reproduced by permission from the Montreal Museum of Fine Arts. Photograph© The Montreal Museum of Fine Arts.

247— Jean-Baptiste-Camille Corot, La rêveuse à la fontaine. Reproduced by permission from the Montreal Museum of Fine Arts. Photograph© The Montreal Museum of Fine Arts.

248— Jean-Baptiste-Camille Corot, Jeune fille accoudée sur le bras gauche. Reproduced by permission from the Montreal Museum of Fine Arts. Photograph © The Montreal Museum of Fine Arts.

249— Thomas Gainsborough, Portrait of Brigadier General Sir Robert Fletcher. Reproduced by permission from the Montreal Museum of Fine Arts. Photograph© The Montreal Museum of Fine Arts.

250— Jean-François Millet, Portrait de Madame Millet. Reproduced by permission from the Montreal Museum of Fine Arts. Photograph © The Montreal Museum of Fine Arts. 251 Jean-François Millet, La baratteuse. Reproduced by permission from the Montreal Museum of Fine Arts. Photograph© The Montreal Museum of Fine Arts.

252— Ferdinand-Victor-Eugène Delacroix, Lionne et lion dans une caverne. Reproduced by permission from the Montreal Museum of Fine Arts. Photograph© The Montreal Museum of Fine Arts.

253— Michelangelo Caravaggio, Nativity with St. Francis and St. Lawrence. © Scala / Art Resource, ny.

254— Jan van Eyck, The Just Judges. © Erich Lessing / Art Resource, ny.

參考書目

●Alford, Kenneth D. The Spoils of World War ii: The American Military's Role in Stealing Europe's Treasures. New York: Birch Lane Press, 1994.

●Atwood, Roger. Stealing History: Tomb Raiders, Smugglers, and the Looting of the Ancient World. New York: St. Martin's Press, 2004.

●Dolnick, Edward. The Rescue Artist: A True Story of Art, Thieves, and the Hunt for a Missing Masterpiece. New York: HarperCollins, 2005.

●Feliciano, Hector. The Lost Museum: The Nazi Conspiracy to Steal the World's Greatest Works of Art. New York: Basic Books, 1997.

●Goldstein, Malcolm. Landscape with Figures: A History of Art Dealing in the United States. New York: Oxford University Press, 2000.

●Hart, Matthew. The Irish Game: A True Story of Crime and Art. New York: Walker & Company, 2004.

●Haywood, Ian. Faking It: Art and the Politics of Forgery. New York: St. Martin's Press, 1987.

●Herbert, John. Inside Christie's. New York: St. Martin's Press, 1990.

●Honan, William H. Treasure Hunt: A New York Times Reporter Tracks the Quedlinburg Hoard. New York: Fromm International Publishing Corporation, 1997.

●Lacey, Robert. Sotheby's—Bidding for Class. New York: Little, Brown & Company, 1998.

●Lord, Barry and Gail Dexter Lord. Foreword by Nicholas Serota. The Manual of Museum Management. London: The Stationery Office, 1997.

●Messenger, Phyllis Mauch, ed. Foreword by Brian Fagan. The Ethics of Collecting Cultural Property. Albuquerque: University of New Mexico Press, 1989.

●Meyer, Karl E. The Plundered Past. New York: Atheneum, 1973.

●Simpson, Elizabeth, ed. The Spoils of War. New York: Harry N. Abrams, Inc., 1997.

●Watson, Peter. Sotheby's—The Inside Story. New York: Random House, 1997.

中英名詞對照

A

Adam Worth	亞當‧沃斯
Adolph Ziegler	阿道夫‧奇格勒
Albert Andre	艾伯特‧安德烈
Andrea Rose	安祖‧羅斯
Antoine Beranger	安東尼‧貝朗瑞
Arthur Feldmann	亞瑟‧費爾德曼

B

B.J. Gooch	谷希
Baha Kadhum	巴哈‧卡德哈姆
Baron Dominique-Vivant Denon	多明尼克-維旁‧德農男爵
Bella Meyer	貝拉‧梅耶
Ben Macintyre	班‧馬西泰爾
Benin	班尼王國
Bernard Berenson	伯納德‧貝瑞森

C

Carlo Maratti	卡洛‧馬拉提
Catherine Banning	凱瑟琳‧班寧
Charles Darwin	查爾斯‧達爾文
Charley Berman	查理‧波曼
Charley Hill	查理‧西爾
Charles Willson Peale	查爾斯‧威爾森‧皮爾
Chris Roberts	克里斯‧羅伯特
Christian Wilhelm Dietrich	克莉絲汀‧威廉‧迪特瑞希
Claude Lorrain	克勞德‧羅蘭
Corneille de la Haye	康內利‧海耶
Count Jaromir Czernin	賈若米爾‧哲尼伯爵

D

David Teniers	大衛‧騰尼爾斯
Dick Ellis	迪克‧艾里斯
Dieric Bouts	迪里克‧鮑茨
Dieya Kadhum	迪亞‧卡德哈姆
Dominique-Vivant Denon	多明尼克‧德農
Dr. Hans Posse	漢斯‧波瑟博士
Drumlanrig Castle	德朗蘭瑞格古堡

E

El Greco	艾爾‧葛雷格
Ely Sakhai	艾里‧沙克漢
Ernst Geiger	恩斯特‧蓋格
Ernst Ludwig Kirchner	恩斯特‧路得維格‧克爾赫納
Etruscan style	伊特魯里亞風格

F

Farris	法瑞斯
Ferdinand Bloch-Bauer	費迪那‧布洛奇-包爾
Flemish	法蘭德斯藝術風格
Francois Lefebvre	法蘭西斯‧勒菲福爾
Frans Hals Museum	法蘭斯‧哈爾斯博物館
Franz Koenigs	法蘭茲‧科寧格斯
Fritz Altmann	費利茲‧阿特曼

G

Gabriel Metsu	嘉布瑞爾‧梅蘇
Georgia O'Keeffe Museun	歐姬芙美術館
Godfrey Kneller	高德費‧柯內勒
Guggenheim	古根漢美術館

H

Hamburg Museum	漢堡美術館
Harold Betts	哈洛德‧貝特斯
Harold J. Smith	哈諾德‧史密斯
Heinrich Schliemann	漢瑞希‧史利曼
Hermann Goering	赫曼‧戈林
Hermitage Museum	冬宮
Howard Pyle	霍華‧派爾

I

Iraq National Museum	伊拉克國家博物館
Isabella Stewart Gardner Museum	伊莎貝拉‧史都華特‧加德納博物館

J

J. Paul Getty Museum	保羅‧蓋提美術館
Joseph Duveen	喬瑟夫‧杜維
Joseph Goebbels	喬瑟夫‧葛貝爾斯
Jokob Goldschmidt	佳克柏‧高得史奇密德

國家圖書館出版品預行編目資料

空畫框：藝術犯罪的內幕 ／ 賽門‧胡伯特
（Simon Houpt）原作；黃麗絹譯. -- 初版. --
臺北市：典藏藝術家庭，2009.05
面；公分
譯自：Musem of the missing : the high stakes of
　　　art crime
ISBN：978-986-6833-53-3（平裝）

1‧偷竊　2‧藝術市場　3‧藝術欣賞

585‧45　　　　　　　　　　98006484

藝術市場 02

空畫框——藝術犯罪的內幕

作者／賽門‧胡伯特（Simon Houpt）

譯者／黃麗絹

編輯／樊茜萍

美術設計／黃子欽

行銷企劃／陳柏谷、林彥伶

校對／連雅琦、陳妍伶、游宜潔、劉怡君

發行人／簡秀枝

總編輯／陳盈瑛

出版者／典藏藝術家庭股份有限公司

地址／104台北市中山北路一段3、6、7樓

電話／886-2-25602220分機300、301

傳真／886-2-25679295

網址／www.artouch.com

戶名／典藏藝術家庭股份有限公司

劃撥帳號／19848605

總經銷／聯豐書報社

電話／886-2-25569711

地址／103台北市重慶北路一段 83巷43號

製版／崎威彩藝有限公司

初版／2009年5月

ISBN／978-986-6833-53-3

定價／新台幣480元